標準草書弟子規

書寫
解析

目錄

劉 序

倡導標準草書是民國元老于右任先生畢生一項偉大的志業，早年曾經邀集書法同好完成《標準草書》的編纂，後又不斷研討改進，九次再版，精益求精。由於歷次編修，先父劉延濤可說是無役不與，更於于右任先生辭世之後，繼續完成〈第十次本〉廣傳於世。因此，凡是與標準草書有關的各類活動與訊息，我都有著一份特別的關注與親切的情感。近年來，欣見喜好標準草書的人士日益增多，研習風氣大開，台北、南京、西安尤為鼎盛。每次參觀標準草書作品展覽，親睹書家才華橫溢，創作精美，心情更是興奮。

于右任先生於〈題標準草書百字令〉中說道：「敬招同志來為學術開路」，明確指出標準草書的傳承與創新，須有賴大眾的力量才能不斷向前邁進。綜觀本書，能以簡單平易的說明，解析每一文字的標準草書的組織結構與寫法，從純學術領域的探討引向大眾化、實務化的教導學習，令人一新耳目，頗具創意。書中解析，除說明每一文字之標準草書結構外，更將歷代書法名家常用的其他草寫形式予以呈現，相互對照。不僅有助讀者對標準草書的書寫，能知其然亦知其所以然；同時也對他家草書能有更多體認，藉以廣泛汲取美感經驗，增益自我創作能力。作者慧眼獨具，誠為學習中國草書一難得之理想著作。

個人以為，學習標準草書是一件事，而書法創作則又是另一件事。前者主要的功能是便利習書者能有系統地認識草書文字結構，進而參悟臨摹其它草書的書寫。至於後者，文字書寫的要求僅是其一，書家的學養器識、人生歷練、思想情感，以及其在創作上所展現的美感與味才是創作水準優劣的主要關鍵。本書作者受業於于右任先生弟子李普同，研習標準草書多年，又能勤臨二王，旁觸虔禮、懷素，書中運筆雅逸流暢，朗若天曉，穩健中流露出草書特有的速度感。除展現了標準草書各字獨立的特質之外，更能把握頁面兩句六字的整體格局，筆勢相連，墨韻自然，書法造詣自屬不凡。作者曾經任職大學教授，兼任人文學院院長，從事教育工作歷四十年，並曾擔任書法學會理事長、顧問。待人處事溫良謙和，崇禮尚義，襟高識廣，學養具豐，其於教育界與學術界均早著聲譽。今以《弟子規》為張本，並採標準草書書寫，不論是在標準草書的推廣或倫理教化的實踐上，堪稱是一位務實的力行者，深值肯定與讚許。于右任先生與先父劉延濤兩老有知，當亦含笑撫鬚，歡顏嘉勉。

劉延濤文教基金會　劉彬彬序　戊戌年十一月

自序

書法是中國最具民族文化特色的一項藝術，民國二十年，于右任先生於上海成立草書社，翌年，改名標準草書社，積極重整中國歷代草書。于右任先生及其書法同好採章草各字獨立之精神，將草書相關部首、偏旁、符號作了系統化的整理，歸納分類，統整草書文字的結構組織，使之成為書寫的實用工具，創制了標準草書。

標準草書最初創制的動機與目的乃是為了愛日省時、便利書寫、輕美藝而重實用。由於當時適逢國族衰敗、民生困苦、文盲眾多，欲普及識字、開啟民知尚且滯礙難行，困阻重重，當無心力再多奢談書法美藝。但時至今日，教育普及，文盲已少，社會繁榮，科技進步，毛筆書寫已不僅限於實用的價值，反更追求美藝功能的展現。而草書文字，線條流動，點畫輕鬆，書寫暢快，尤具鮮明的藝術美感與興味。因此，標準草書的倡導與推廣，適正契合當前時代的脈動與需求。

有關標準草書的意涵與功能，學術界曾有各種不同的看法與論述，在此，謹就三個主要議題，略陳己見以就教賢達。其一，標準草書的「標準」，究竟指的是什麼？于右任先生曾說：「所謂標準，是拿古人的草法作標準的，是從古先聖哲千餘年的演進當中，歸納出來的有條不紊、易識、易寫、準確、美麗草法。」所以，標準草書的「標準」指的是「字源有本」，並不是于右任等所任意自行創造發明的；指的是「結體明確」，是採統整後的草書代表符號與準則所書寫的，並不是其它草書就「不標準」或「錯誤」的。胡公石先生於《標準草書字彙》中亦言：「我們所說的標準草書，是指作草書時草法的標準化、規範化，它和書法家草書各自形成的或雄渾、或婉麗等等風格與流派，是兩碼事。就像提倡寫文章要講求語法，而文章風格可以各不相同一樣，二者並無相悖之處。」理明意確，足資釋疑。

其二，草書的標準化是否會造成「一字萬同、千人一面」、侷限了藝術性的發揮？個人以為，藝術表現可崇尚多樣化，而應用文字則當力求統一。相同結構組織的文字，書家均可透過不同的筆法、線條、造形的揮灑，展現千變萬化的風貌。試觀歷代草書名家作品，同一草字即令由同一書家重複書寫，尚能殊姿共艷、各異其趣；若由不同書家書寫，則更屢見異質同妍、風情萬種。因此，草書的標準化應無礙書法創作的藝術性展現。

其三，標準草書為求易於識寫、避免錯訛，因使許多文字結構趨於簡約，如此是否就不利書法創作的章法行氣、分間布白？其實我國文字結構，原本即有筆畫多寡之不同，書法作品文字若少、筆畫不多，書家均可以熟稔的運筆技巧展現疏朗大度、錯落有致之韻緻；更可藉墨韻葷染，產生美妙多樣的藝術效果與筆墨意趣。若是由筆畫繁簡不一之文字所組成的一段詞句或一篇詩文，其章法布局上縱橫開合、疏密映帶，尤多慧心巧思可以發揮，均足以充分展露書家的審美理念。

《標準草書（弟子規）》（以下簡稱：本書）編纂的目的有三：（一）推廣標準草書，（二）弘揚書法藝術，（三）實踐人倫教化。《弟子規》相傳是清代李毓秀根據宋代朱熹《童蒙須知》改編而成的，原名《訓蒙文》。後經清代賈存仁修訂改編而改稱《弟子規》。其內容取自《論語·學而》：「弟子入則孝，出則弟，謹而信，汎愛眾，而親仁，行有餘力，則以學文。」旨在推行儒家思想，弘揚倫理教化，允為清末以來流傳民間關於生活教育的一本經典名著。本書採《弟子規》文句為張本，並以標準草書字体書寫，除有志推廣標準草書外，同時亦盼能藉此提振正統倫理觀念，以有助於建構健康的現代人際關係。

曾文正公曾言：「風俗之厚薄奚自乎？自乎一二人之心之所向。」其將敦厚崇禮、移風易俗之重責大任，歸之位居要津的朝廷命官，認為應以身作則，期收風動草偃之效。時至今日，社會倫理教化的實踐理當非少數一二人之責，知識份子尤應責無旁貸、戮力以赴。是以，本書之編著願本與人為善的精神，踵武前賢，為邁向一個謙讓包容的禮儀之邦、慎獨自律的祥和社會而略盡棉薄。

本書得以順利付梓出版，要特別感謝蘭泉書會會員們的熱誠協助與辛勤校對。本書雖盼成為推廣標準草書一引玉之作，然個人學薄識淺，疏漏之處在所難免，尚祈各方賢達先進不吝賜正，以臻完善。

◎適逢恩師李普同百歲冥誕紀念，謹以本書表達我崇高的敬意與無限的懷念

民國一○七年十二月　蔡行濤　謹序於台北

凡例

一、本書主要內容有二：

（一）標準草書《弟子規》書寫

（二）標準草書《弟子規》解析

二、本書書寫與解析，主要依據下列著述：

（一）于右任《標準草書（第十次本）》

（二）胡公石《標準草書字彙》

（三）邵時馥《中國標準草書大字典（二版）》

（四）張權《標準草書要領》

（五）夏銘智《新編于右任書法字典》

（六）沈鵬 李呈修《中國草書大字典》

三、本書書寫，謹遵「字字獨立」、「主部首不得異式」之準則，採由上而下，由右而左形式書寫，每行三字，每頁二行。

四、本書書寫，均依《弟子規》原文詞句，部分文字重複出現，書寫試作變化，用資參考。

五、本書解析，概以簡明淺易為考量，捨繁雜部首、偏旁、符號等學術名稱，而採確定部位之書寫符號及相關連結予以說明，以利認知瞭解。

六、本書解析，遇有疑似字或極易混淆者，均特別予以指陳說明，強化辨識，避免錯訛。

七、本書解析，除說明每一文字之標準草書結構外，並將歷代書法名家常用之其他草寫形式盡量予以呈現，以茲對照。

書寫解析

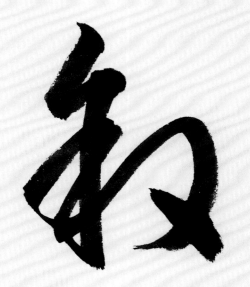

	敘	總
法名家常書寫作（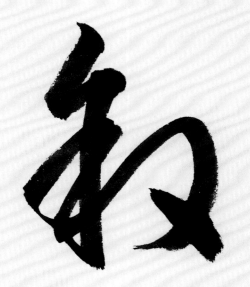）。	字左（糸）標草書寫作	字左（糸）的標草符號爲
連結書寫作（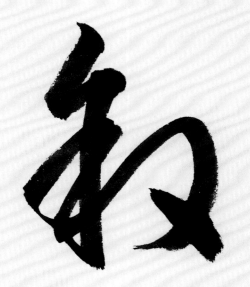）。歷代書	（糸），字右的（爻）標	（子），字右依（忩），草
草符號爲（又），左右直接	寫作（忩），左右連結書寫	
作（糸）。		

弟	子	規	聖	人	訓
該字標草書寫作（弔），字中豎畫係書於第一筆橫畫之下。歷代書法名家常書寫作（弔）。	該字標草書寫作（子），第一筆橫畫可配合行氣需求而向右上或右下斜出。	字左（夫）的標草符號為（圭），字右（見）草寫作（見），左右直接連結書寫作（規）。	字上（耴）草寫作（耴），字下（壬）標草書寫作（壬）。上下直接連結裁省作（坙）。該字第一筆橫畫之下三點畫，應避免等距或同形。	該字標草書寫作（乀），該字造形可配合行氣採橫寬或高長而變化，線條力求靈活。	字左（言）的標草符號為（讠），字右（川）草寫作（川），歷代書法名家常書寫作（訓）。

信	謹	次	弟	孝	首
字左（亻）的標草符號爲（し），字右（言）草寫作（云）。	字左（言）的標草符號爲（し），字右（堇）的標草符號爲（孑），左右直接連結。歷代書法名家常書寫作（浑）。另，該字與（僅）字的標草符號完全雷同，後者可書寫作（僅，以利辨識。	字左（冫）的標草符號爲（冫），字右（欠）的標草符號爲（ㄅ），左右得直接連結書寫作（次）。	該字標草書寫作（弟），字中豎畫係書於第一筆橫畫之下。歷代書法名家常書寫作（弟）。	字上（耂）的標草符號爲（耂），字下（子）草寫作（子），上下直接連結裁省作（耂子）。歷代書法名家常書寫作（耂子）。	該字標草書寫作（ㄋㄋ）。

仁	親	而	眾	愛	汎
字左（亻）筆畫太少之字標草不需簡省，故常書寫作（仁）。	字左（亲）字右（見）草寫作（見）。歷代書法名家常書寫作（親）。	該字標草書寫作（而），末筆多以翻筆一點畫結束。歷代書法名家常書寫作（而）。	該字標草採孫過庭寫法書寫作（眾），歷代書法名家常書寫作（眾）。	該字標草書寫作（愛），第一筆先由右向左橫寫，次翻筆接豎畫，完成中央兩橫之後，再書寫左右兩點畫。歷代書法名家常書寫作（愛）或（愛）。	字左（氵）的標草符號爲（氵），字右（凡）草寫作（丸）。該字同（泛），可書寫作（汎）。

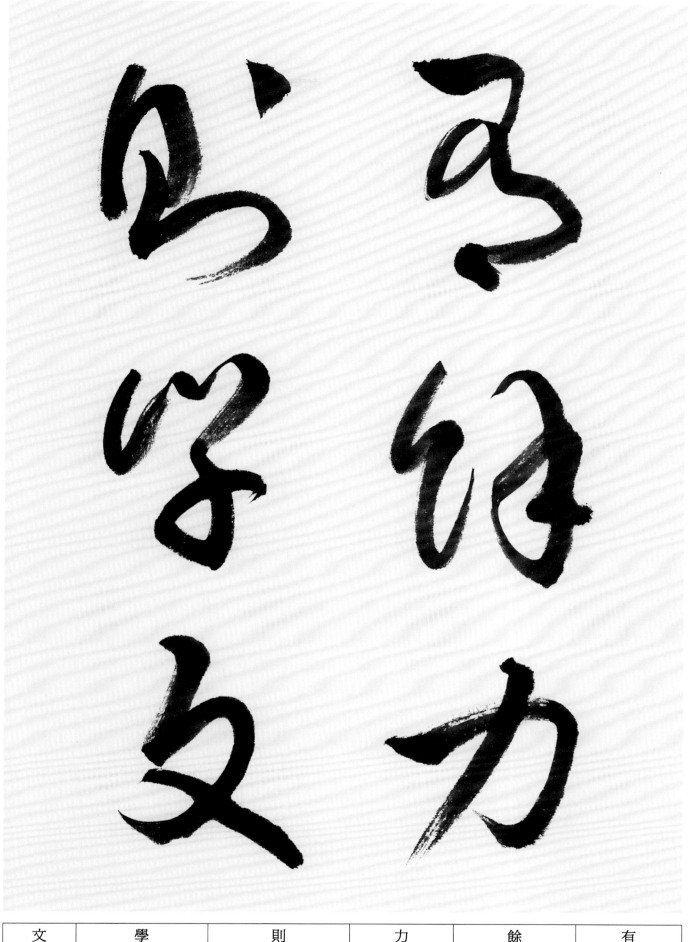

文	學	則	力	餘	有
該字標草書寫作（叐），末筆可連筆書寫，亦可獨立一筆。	字上（臼）的標草符號爲（㗊），字下（子）草寫作（子），上下直接連結裁省作（学）。歷代書法名家常書寫作（学）。	字左（貝）草寫作（贝），字右（刂）的標草符號爲（刂）。左右直接連結書寫作（則）。該字字左的（貝）不可採字左標草符號（贝）書寫。	該字標草書寫作（力），可依行氣採橫寬或縱高造形而變化，末筆一撇，宜避免與右側左彎線條平行。	字左（食）的標草符號爲（飠），字右（余）的標草符號爲（余），左右直接連結書寫作（餘）。歷代書法名家常書寫作（餘）。	該字標草書寫作（孔），第一筆橫畫完成後，往左下方彎斜，再抬筆連結（月）的草寫（孔）。

孝

字上（耂）的標草符號爲
（耂），字下（子）草寫
作（子），上下直接連結裁
省作（孝）。歷代書法名家
常書寫作（孝）。

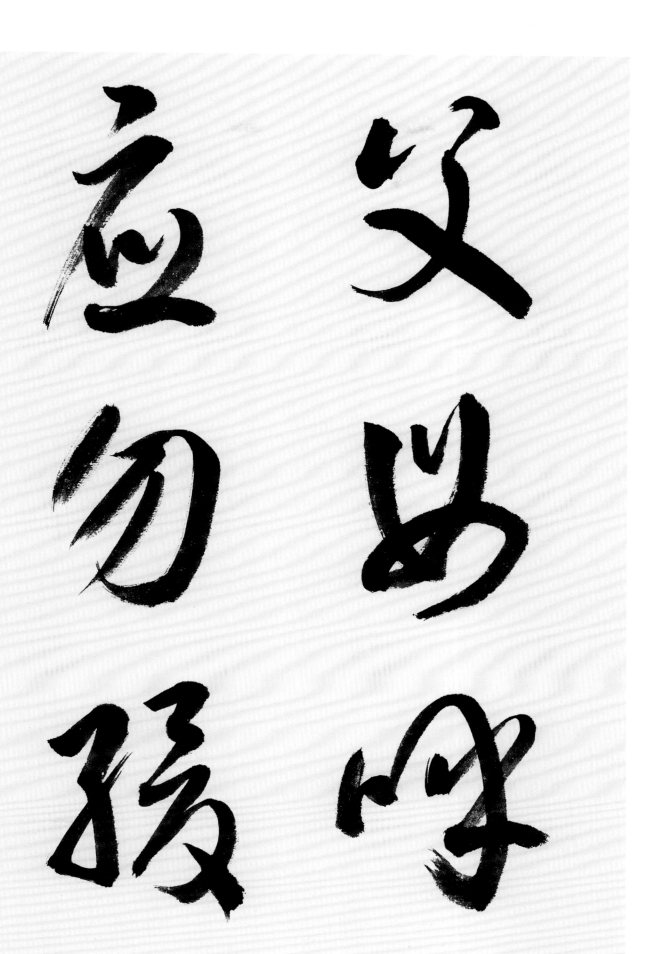

緩	勿	應	呼	母	父
歷代書法名家常書寫作（緩）。字左（糹）的標草符號爲（孑），字右上（爰）的標草符號爲（乙），字右上下直接連結裁省作（爰）。	字中兩撇宜避免平行。	法名家常書寫作（應）。標草書寫作（ㄧ）。歷代書該字標草書寫作（勿），字中（隹）的標草符號爲（ㄗ），字下（心）的標草符號爲（乙），字中（維）的標草符號爲（乙），字上（广）的標草符號爲	結裁省作（呼）。書寫作（乎），左右直接連（い），字右（乎）標草字左（口）的標草符號爲	寫，不可混淆。（毋），即是（毋）字的草中一點畫若向下延伸作該字標草書寫作（母），字	該字標草書寫作（父）。

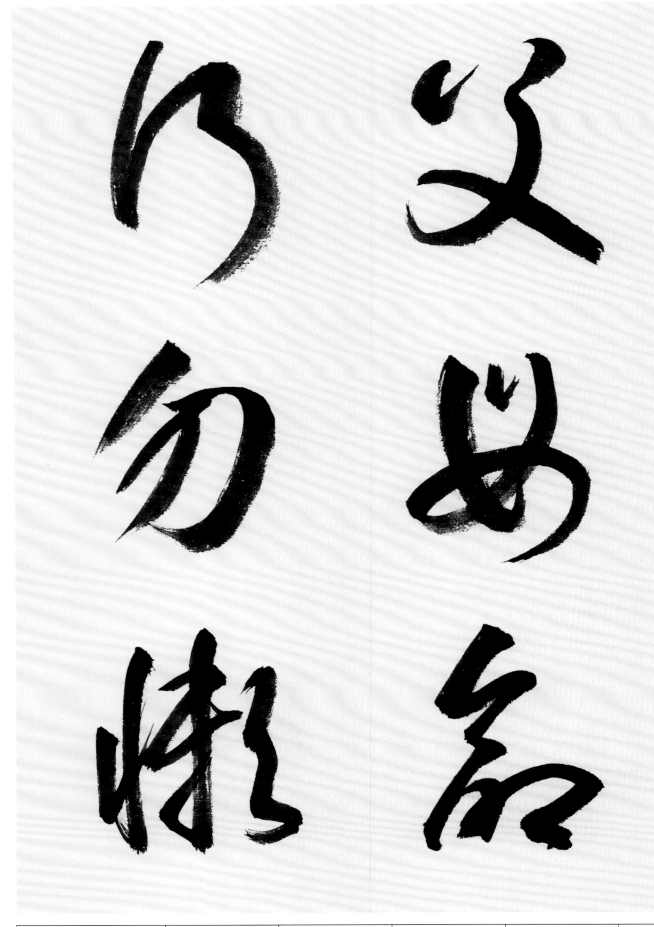

該字標草書寫作（凵），字中一點畫若向下延伸作（凵），即是（母）字的草寫，不可混淆。

【孝】

懶	勿	行	命	母	父
字左（忄）的標草符號為（忄），字右（賴）標草書寫作（彩）。左右連結書寫作（彩）。歷代書法名家常書寫作（懶）。	該字標草書寫作（勿），字中兩撇宜避免平行。	字左（彳）的標草符號為（乚），字右（丁）標草書寫作（彡）。	字上（人）的標草符號為（乚），字下（叩）標草書寫作（而）。	字中一點畫若向下延伸作（凵），即是（母）字的草寫，不可混淆。	該字標草書寫作（父）。

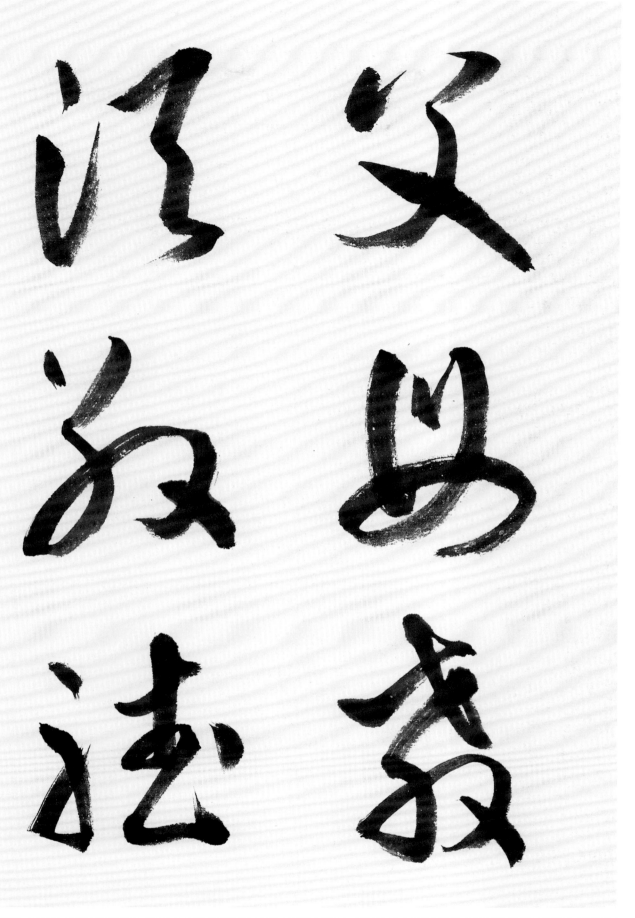

父	母	教	須	敬	聽
該字標草書寫作（父）。	該字標草書寫作（毋），字中一點畫若向下延伸作（毋），即是（毋）字的草寫，不可混淆。	字左（孝）標草書寫作（孝），字右（攵）的標草符號為（攵），左右連結書寫作（教）。歷代書法名家常書寫作（教）或（教）。	字左（彡）的標草符號為（彡），字右（頁）的標草符號為（彡）。該字字右與（泛）字右（乏）的草寫極為近似，相異處在（頁）的草寫第一筆係由左向右上斜，而（乏）的第一筆則係由右向左下斜。	字左（茍）標草書寫作（茍），字右（攵）的標草符號為（攵），左右連結書寫作（敬）。歷代書法名家常書寫作（敬）。若書寫作（散），則為（散）字的草寫，不可混淆。	字左（耳）標草書寫作（耳），字右（悳）的標草符號為（玉）。歷代書法名家常書寫作（泟）。

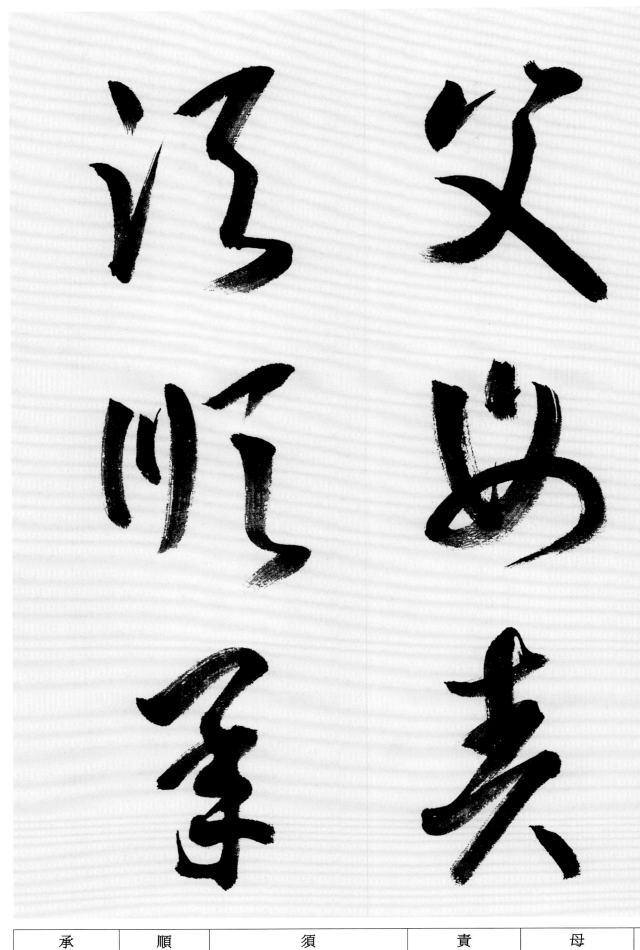

承	順	須	責	母	父
該字標草書寫作（承），字左（了）及字右（人）均予裁省。歷代書法名家常書寫作（承）或（承）。	字左（川）標草書寫作（川），字右（頁）的標草符號爲（頁）。	字左（彡）的標草符號爲（彡），字右（頁）的標草符號爲（頁）。該字字右與（泛）字字右（乏）的草寫極爲近似，相異處在（頁）的草寫第一筆係由左向右上斜，而（乏）的第一筆則係由右向左下斜。	字上（主）標草書寫作（主），字下（貝）的標草符號爲（人），上下連結裁省作（責）。	該字標草書寫作（母），字中一點畫若向下延伸作（母），即是（毋）字的草寫，不可混淆。	該字標草書寫作（父）。

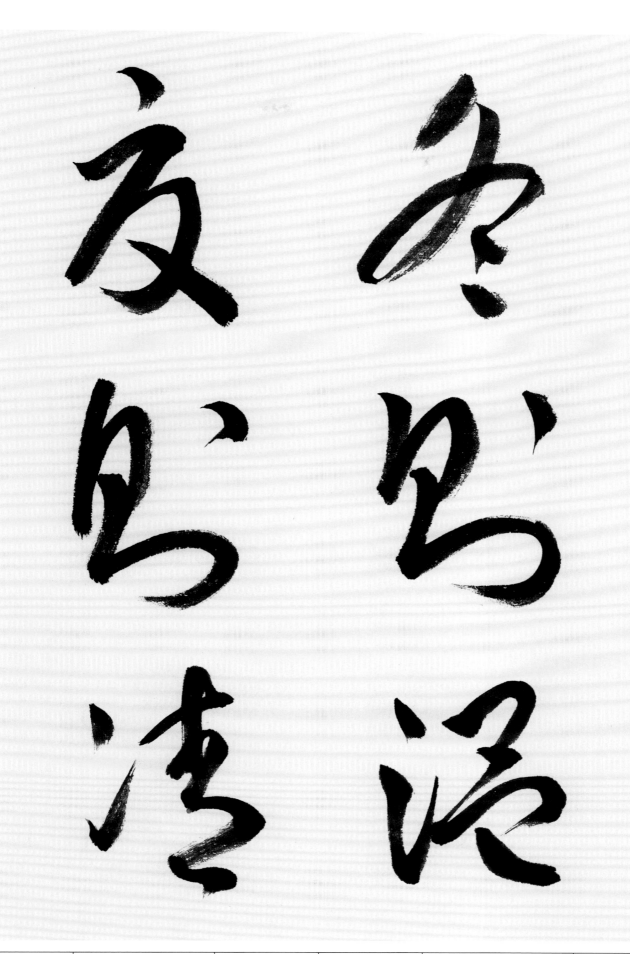

清	則	夏	溫	則	冬
字左（冫）的標草符號爲（冫），字右（青）標草書寫作（킁）。歷代書法名家常書寫作（淸）。	字左（貝）草寫作（貝），字右（刂）的標草符號爲（刂），左右直接連結書寫作（剮）。該字字左的（貝）不可採字左標草符號（乚）書寫。	字上（百）的標草符號爲（칙），字下（夊）標草書寫作（夊）上下連結裁省作（叏）。	字左（氵）的標草符號爲（冫），字右（昷）標草書寫作（킁）。歷代書法名家常書寫作（溫）。	字左（貝）草寫作（貝），字右（刂）的標草符號爲（刂），左右直接連結書寫作（剮）。該字字左的（貝）不可採字左標草符號（乚）書寫。	該字標草書寫作（冬），字下（冫）的標草符號爲（冫）。

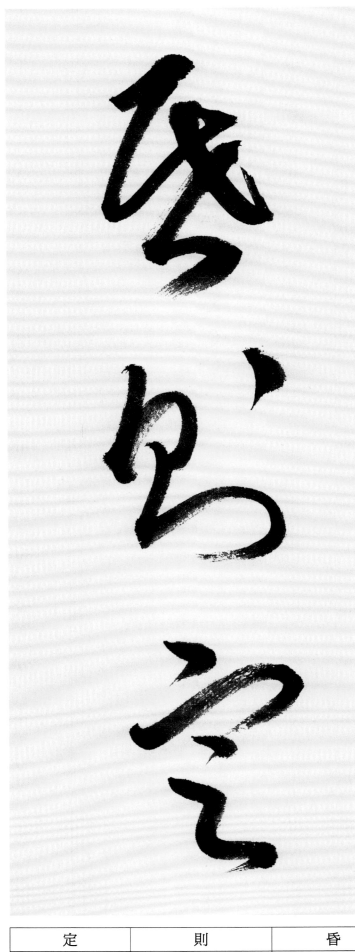

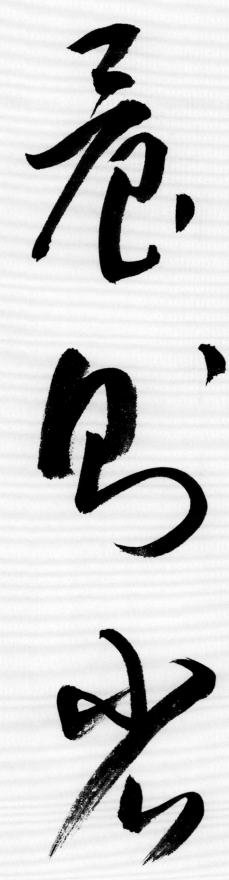

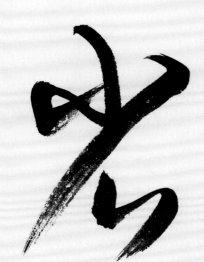

定	則	昏	省	則	晨
字上（宀）的標草符號爲（冖），字下（疋）標草書寫作（乚），該字末筆宜向右下斜出，避免與（宣）字草寫（宀）混淆。	字左（貝）草寫作（日），字右（刂）的標草符號爲（刂），左右直接連結書寫作（則）。該字字左的（貝）不可採字左標草符號（乙）書寫。	字上（氏）的標草符號爲（氏），字下（日）的標草符號爲（い），上下連結書寫作（昏）。歷代書法名家常書寫作（昏）。	字上（少）標草書寫作（⺍），字下（目）的標草符號爲（い）。	字左（貝）草寫作（日），字右（刂）的標草符號爲（刂），左右直接連結書寫作（則）。該字字左的（貝）不可採字左標草符號（乙）書寫。	字上（日）的標草符號爲（ㄅ），字下（辰）標草書寫作（乞）。

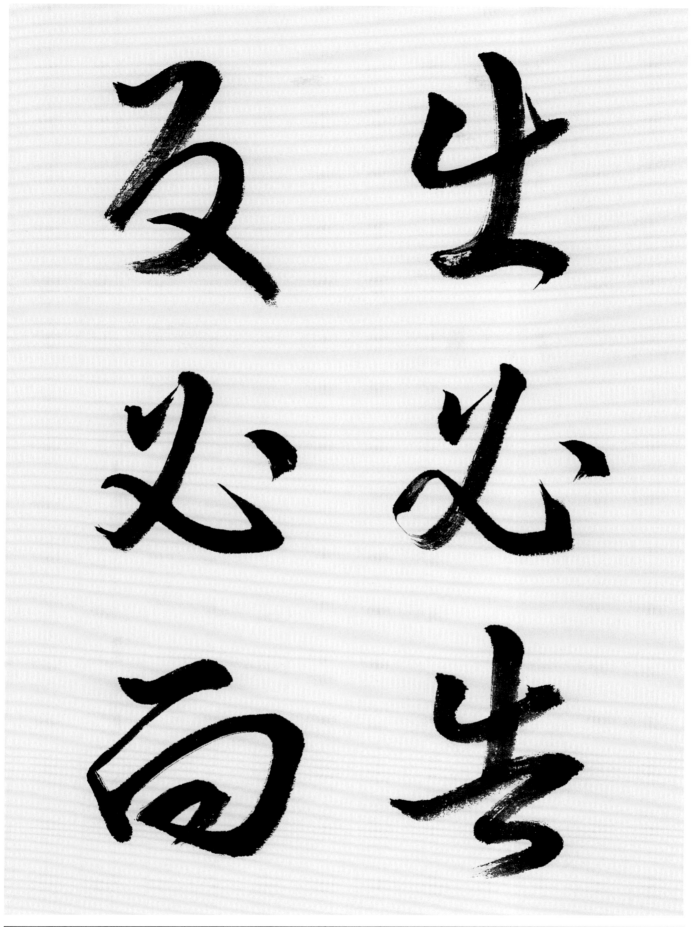

面	必	反	告	必	出
該字標草書寫作（面），歷代書法名家常書寫作（面）。	該字標草書寫作（必）。起筆宜自上方一點先寫，可接左撇並連結下一筆右下斜弧線，再接末筆右點。歷代書法名家常書寫作（必）。	該字標草書寫作（反）。	字上（生）標草書寫作（生），字下（口）的標草符號為（勹）。	該字標草書寫作（必）。起筆宜自上方一點先寫，可接左撇並連結下一筆右下斜弧線，再接末筆右點。歷代書法名家常書寫作（必）。	該字標草書寫作（生）。

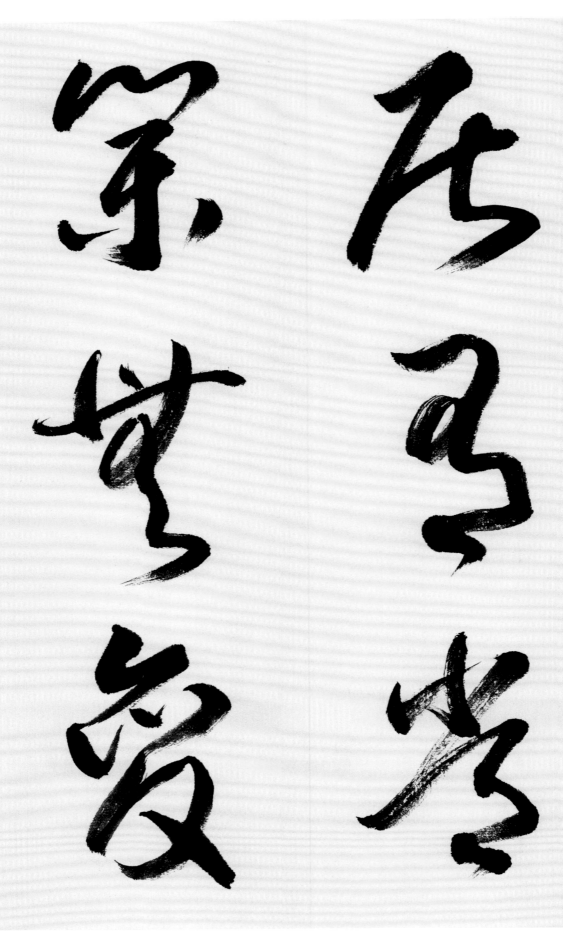

變	無	業	常	有	居
字上（絲）的標草符號爲（么），字上（么），字下（又）上下連結書寫作（又）。歷代書法名家常書寫作（变）。	該字標草書寫作（无），字上（無）的標草符號爲（3）。	字上（业）的標草符號爲（w），字下（木）標草書寫作（禾），上下連結裁省作（業）。歷代書法名家常書寫作（業）。	該字標草書寫作（岁）。	該字標草書寫作（3），第一筆橫畫完成後，往左下方彎斜，再抬筆連結（月）的草寫（3）。	字上（尸）的標草符號爲（7），字下（古）的標草符號爲（古）。

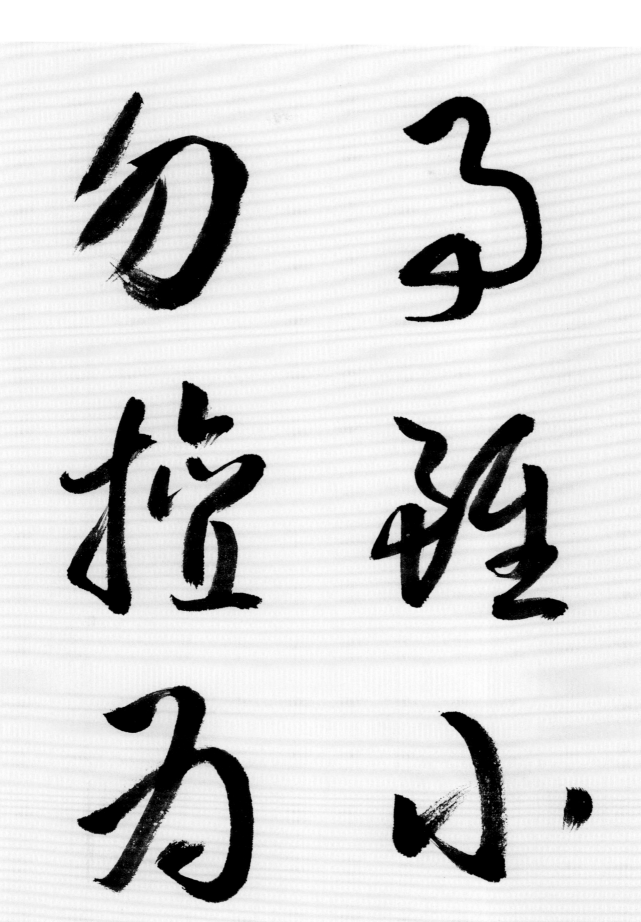

為	擅	勿	小	雖	事
該字標草書寫作（为）。	字左（扌）的標草符號為（扌），字右（亶）標草書寫作（宣）。歷代書法名家常書寫作（擅）。	該字標草書寫作（勿）字中兩撇宜避免平行。	該字標草書寫作（小）。	字左（虽）的標草符號為（乳），字右（隹）標草書寫作（虽），左右連結書寫作（雖）。	該字標草書寫作（子），末筆宜短而左彎，若向下延伸作（予），即是（予）字的草寫，不可混淆。

一五

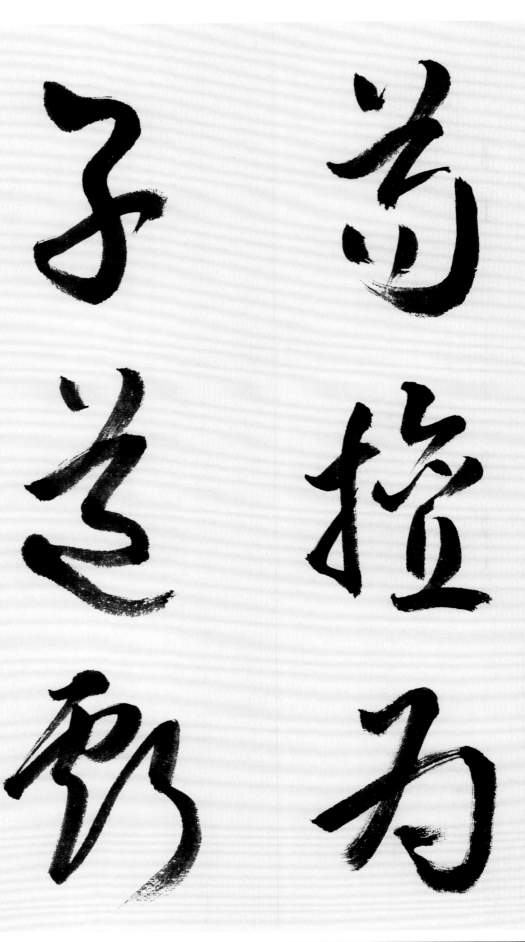

【孝】

虧	道	子	爲	撻	苟
字左（虍）的標草符號爲（乇），字右（亏）的標草符號爲（丂）左右連結書寫作（乃）。歷代書法名家常書寫作（虧）。	字上（首）的標草符號爲（㟂），字下（辶）的標草符號爲（乀）。上下連結書寫作（道）。	該字標草書寫作（子），第一筆橫畫可配合行氣需求而向右上或右下斜出。	該字標草書寫作（爲）。	字左（扌）的標草符號爲（扌），字右（達）標草書寫作（達）。歷代書法名家常書寫作（撻）。	字上（艹）的標草符號爲（乀），字下（句）標草書寫作（勾）。該字末筆宜探（丶）表現，避免與（苟）字草寫（苟）混淆。

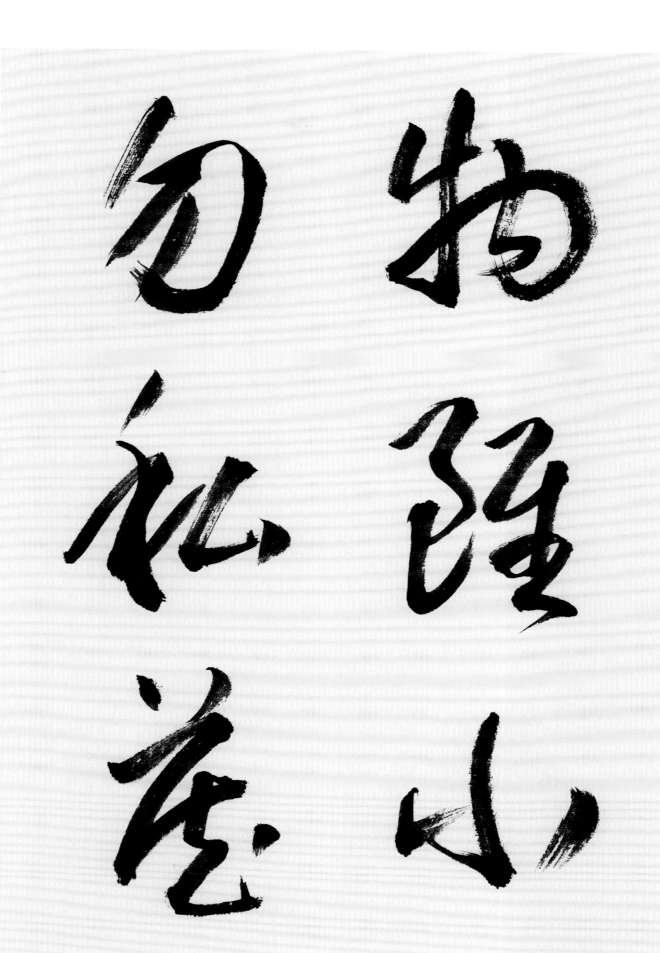

物	雖	小	勿	私	藏
字左（牛）的標草符號爲（牜），字右（勿）的標草符號爲（勿），左右直接連結書寫作（物）。	字左（虽）的標草符號爲（𧾷），字右（隹）的標草書寫作（𧾷）。	該字標草書寫作（小）。	該字標草書寫作（勿），字中兩撇宜避免平行。	字左（禾）的標草符號爲（禾），字右（厶）標草書寫作（厶）。	字上（艹）標草書寫作（亠），字下（臧）的標草符號爲（𡗗），上下連結書寫作（藏）。歷代書法名家常書寫作（藏）。

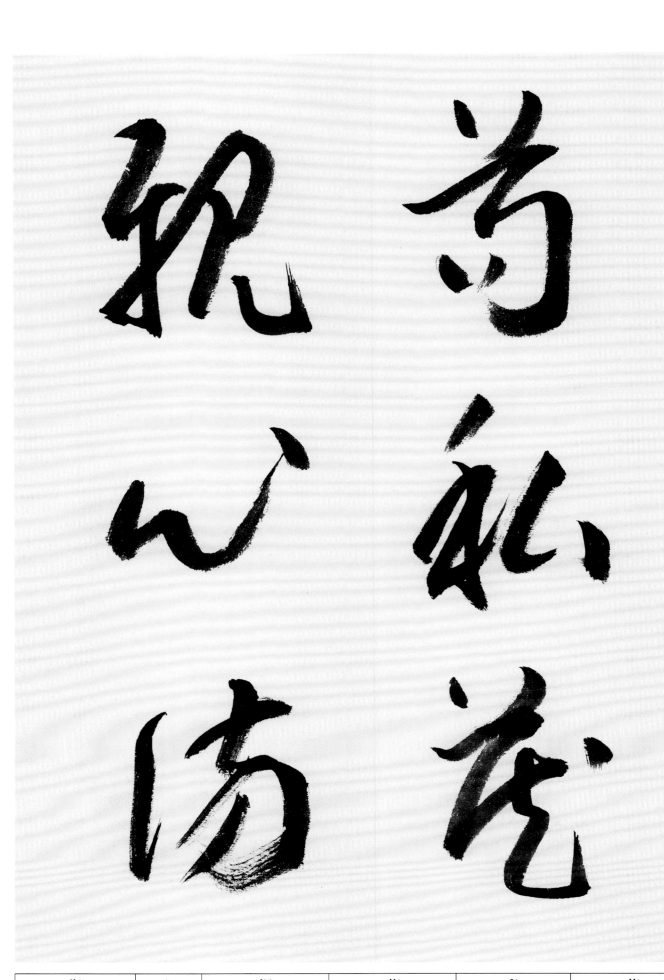

【孝】

傷	心	親	藏	私	苟
字左（亻）的標草符號爲（丨），字右（昜）標草書寫作（𬂩）。歷代書法名家常書寫作（𬂩）。	該字標草書寫作（心）。	字左（亲）的標草符號爲（孑），字右（見）草寫作（見）。歷代書法名家常書寫作（親）。	字上（艹）標草書寫作（丷），字下（戕）的標草符號爲（玄），上下連結書寫作（𧷡）。歷代書法名家常書寫作（𧷡）。	字左（禾）的標草符號爲（孑），字右（厶）標草書寫作（厶）。	字上（艹）的標草符號爲（丷），字下（句）標草書寫作（句）。該字末筆宜探（乀）表現，避免與（勾）字草寫（匀）混淆。

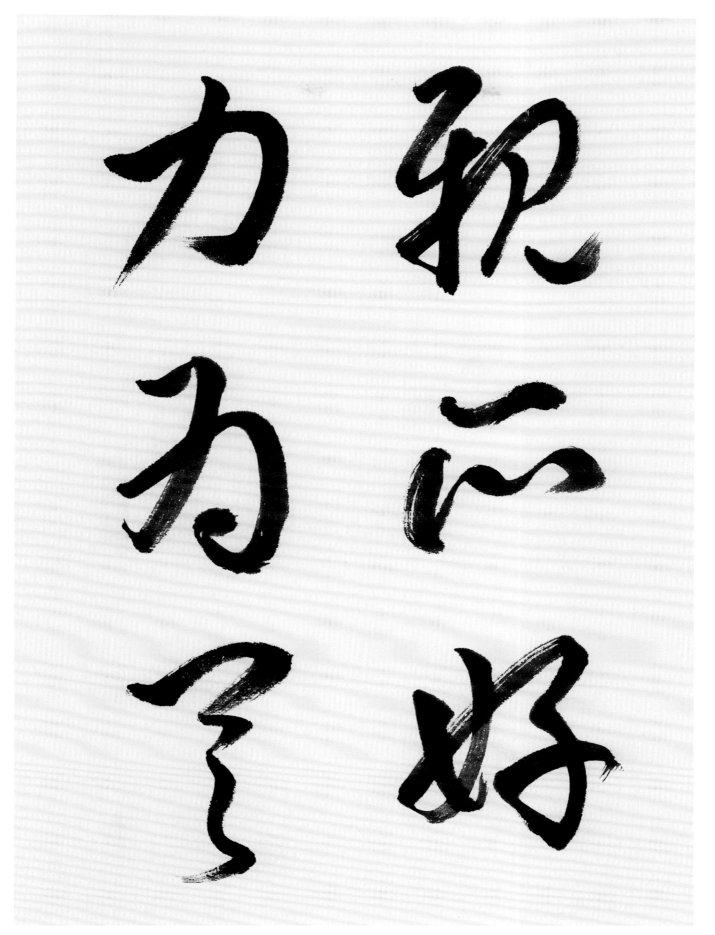

具	為	力	好	所	親
該字標草書寫作（具），歷代書法名家常書寫作（具）。	該字標草書寫作（為）。	該字標草書寫作（力），可依行氣採橫寬或縱高造形而變化，末筆一撇，宜避免與右側左彎線條平行。	該字標草書寫作（好），歷代書法名家常書寫作（好）。	該字標草書寫作（所），歷代書法名家常書寫作（所）。	字左（亲）的標草符號為（亲），字右（見）草寫作（見）。歷代書法名家常書寫作（親）。

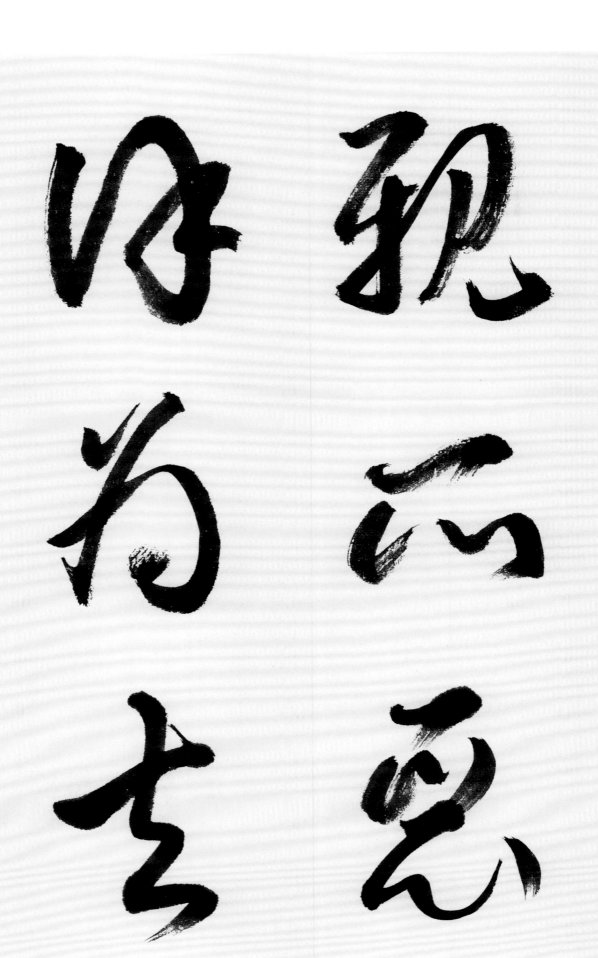

去	為	謹	惡	所	親
該字標草書寫作（去）。	該字標草書寫作（為）。	字左（言）的標草符號爲（讠），字右（堇）的標草符號爲（堇），左右直接連結。歷代書法名家常書寫作（谨）。另該字與（僅）字的標草符號完全雷同，後者可書寫作（僅，以利辨識。	字上（亞）標草書寫作（亞），字下（心）的標草符號爲（心），上下連結書寫作（惡）。歷代書法名家常書寫作（惡）。	該字標草書寫作（瓜），歷代書法名家常書寫作（瓜）。	字左（亲）的標草符號爲（手），字右（見）草寫作（見）。歷代書法名家常書寫作（親）。

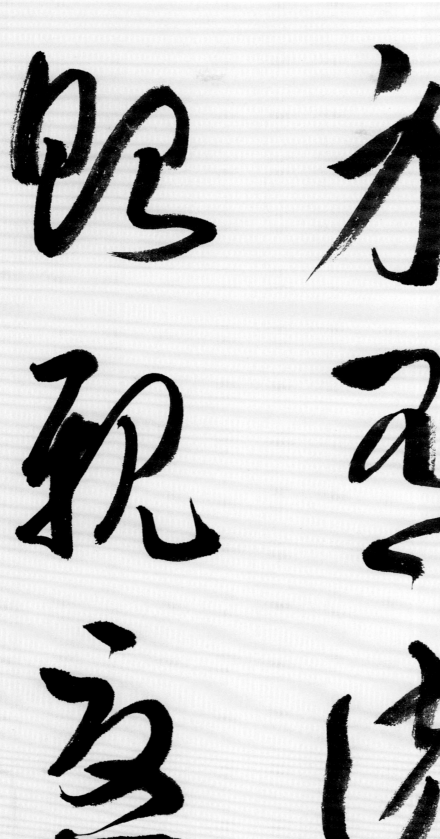

憂	親	貽	傷	有	身
字上（頁）的標草符號為（了），字下（夂）的標草符號為（又）。末筆橫畫係（心）草寫的位移。	字左（亲）的標草符號為（弓），字右（見）草寫作（见）。歷代書法名家常書寫作（親）。	字左（見）標草書寫作（貝），字右（台）標草書寫作（弓），左右連結書寫作（照）。該字字左不可採標草符號（乙）書寫。	字左（亻）的標草符號為（し），字右（昜）標草書寫作（克）。歷代書法名家常書寫作（傷）。	該字標草書寫作（冇），第一筆橫畫完成後，往左下方彎斜，再抬筆連結（月）的草寫。	該字標草書寫作（身）。

羞	親	貽	傷	有	德
字上（羊）字下（丑）的標草符號爲（五）的標草符號爲（五）上下連結裁省作（羞）。歷代書法名家常書寫作（羞）。	字左（亲）字右（見）的標草符號爲（見）草寫作（見）。歷代書法名家常書寫作（親）。	字左（貝）標草書寫作（見），字右（台）標草書寫作（弓），左右連結書寫作（貽）。該字字左不可採標草符號（乚）書寫。	字左（亻）的標草符號爲（し），字右（㕃）標草書寫作（傷）。歷代書法名家常書寫作（傷）。	該字標草書寫作（才），第一筆橫畫完成後，往左下方彎斜，再抬筆連結（月）的草寫（冇）。	字左（彳）的標草符號爲（し）字右（悪）的標草符號爲（志）。該字末筆點畫務必明確，避免與（往）字草寫（注）混淆。歷代書法名家常書寫作（法）。

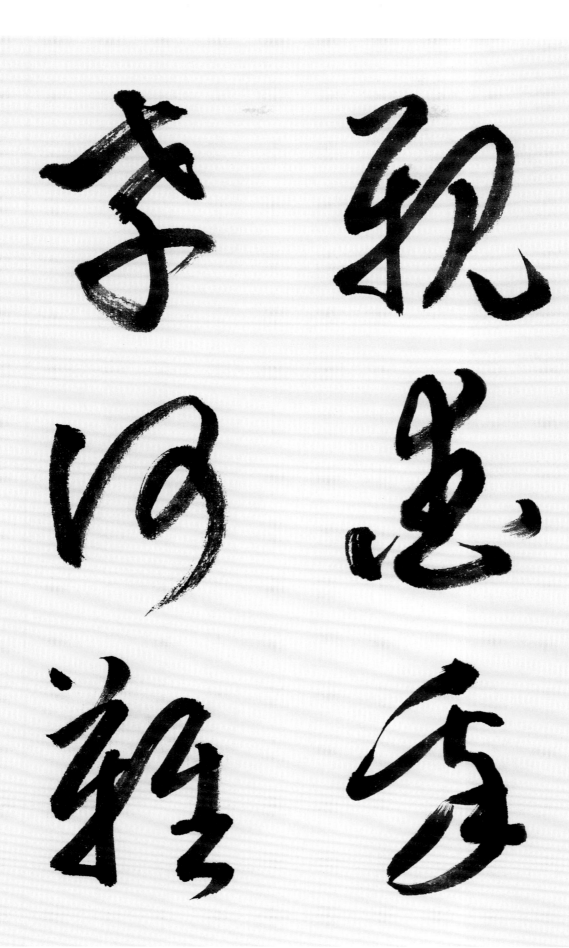

難	何	孝	我	愛	親
字左（萬）的標草符號為（萬），字右（隹）標草書寫作（隹）。左右連結書寫作（難）。歷代書法名家常書寫作（難）或（難）。	字左（亻）的標草符號為（亻），字右（可）標草書寫作（可）。	字上（耂）的標草符號為（耂），字下（子）草寫作（子），上下直接連結裁省作（考）。歷代書法名家常書寫作（考）。	代書法名家常書寫作（我）。	該字標草書寫作（愛），歷筆接豎畫，完成中央兩橫畫一筆先由右向左橫寫，次翻該字標草書寫作（愛），第之後，再書寫左右兩點畫。歷代書法名家常書寫作（愛）或（愛）。	字左（亲）的標草符號為（亲），字右（見）草寫作（見）。歷代書法名家常書寫作（親）。

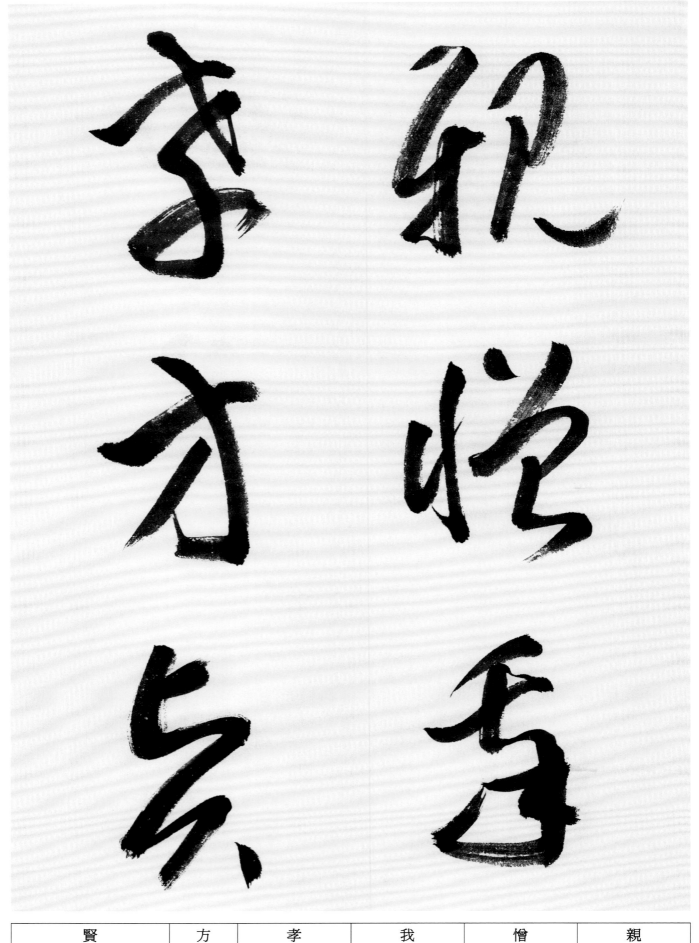

親	憎	我	孝	方	賢
字左（亲）的標草符號為（子），字右（見）草寫作（見）。歷代書法名家常書寫作（親）。	字左（忄）的標草符號為（忄），字右（曾）標草書寫作（旨）。左右連結書寫作（憎）。	該字標草書寫作（我），歷代書法名家常書寫作（我）。	字上（耂）的標草符號為（耂），字下（子）草寫作（子）。上下直接連結裁省作（孝）。歷代書法名家常書寫作（孝）。	該字標草書寫作（方）。	字左上（臣）的標草符號為（乚），字右上（又）的標草符號為（㇇），字下（貝）的標草符號為（乀），三者連結書寫作（㐱）。

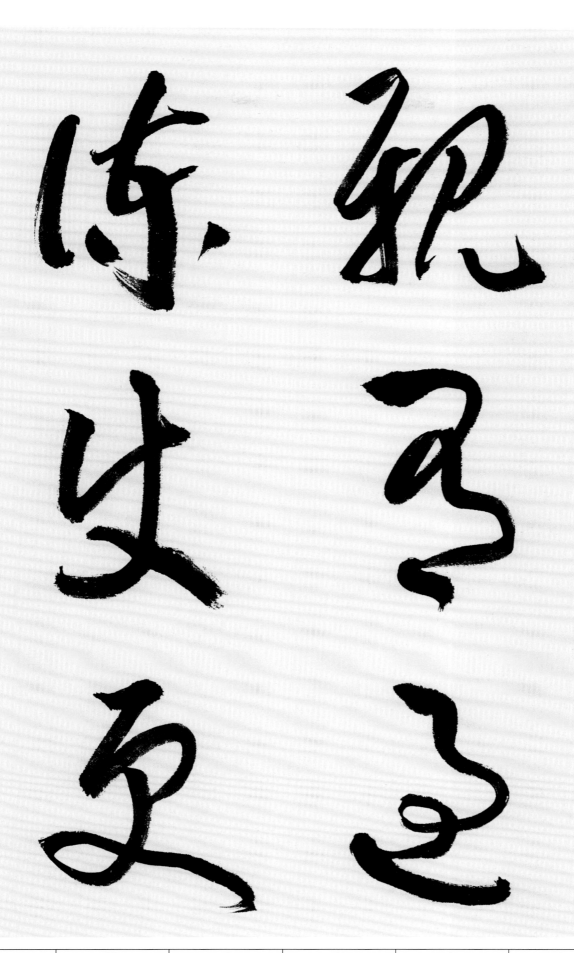

更	使	諫	過	有	親
該字標草書寫作（更）。	該字標草書寫作（史；字左（亻）的標草符號爲（亻）。歷代書法名家常書寫作（史）。	字左（言）的標草符號爲（亻），字右（東）標草書寫作（東），歷代書法名家常書寫作（凍）。	字上（咼）標草書寫作（召），字下（辶）的標草符號爲（乁），上下連結書寫作（過）。	該字標草書寫作（召），第一筆橫畫完成後，往左下方彎斜，再抬筆連結（月）的草寫（召）。	字左（亲）的標草符號爲（亲），字右（見）草寫作（見）。歷代書法名家常書寫作（視）。

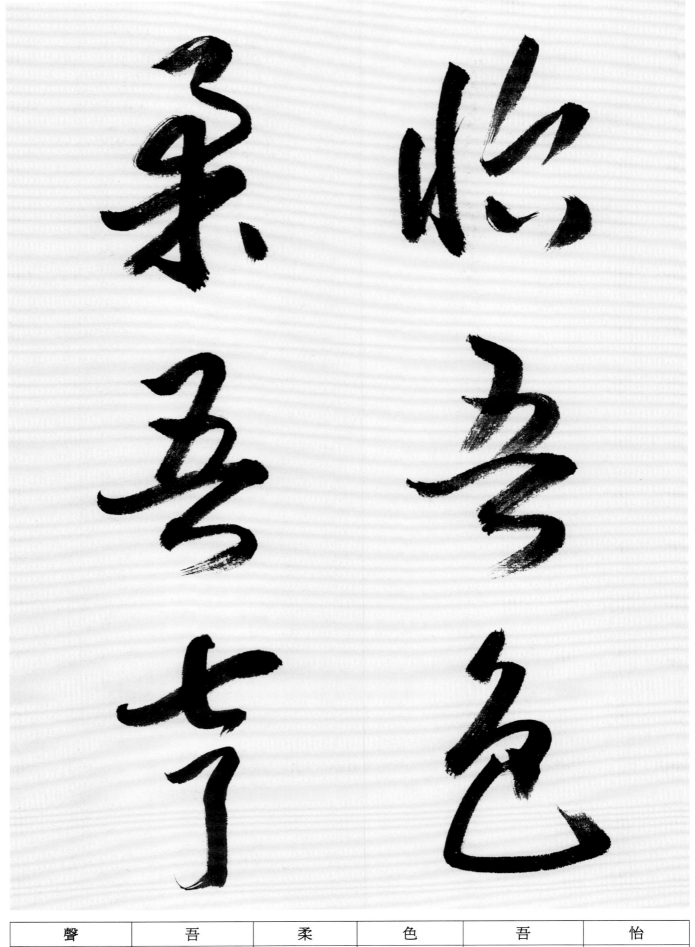

聲	吾	柔	色	吾	怡
字上（殸）的標草符號為（七），字下（耳）的標草符號為（ㄋ），上下連結裁省作（圡），歷代書法名家常書寫作（圡）。	字上（五）字下（口）的標草書寫作（五），字下（口）的標草書寫作（圡），歷代書法名家常書寫作（圡）或（圡）。	字上（矛）的標草符號為（孑），字下（木）標草書寫作（禾）。上下連結裁省作（柔）。	字上（ク）字下（巴）的標草書寫作（色）。上下連結書寫作（色）。	字上（五）標草書寫作（ㄥ），字下（口）的標草書寫作（圡），歷代書法名家常書寫作（圡）或（圡）。	字左（忄）的標草符號為（忄），字右（台）標草書寫作（台）。歷代書法名家常書寫作（怡）。

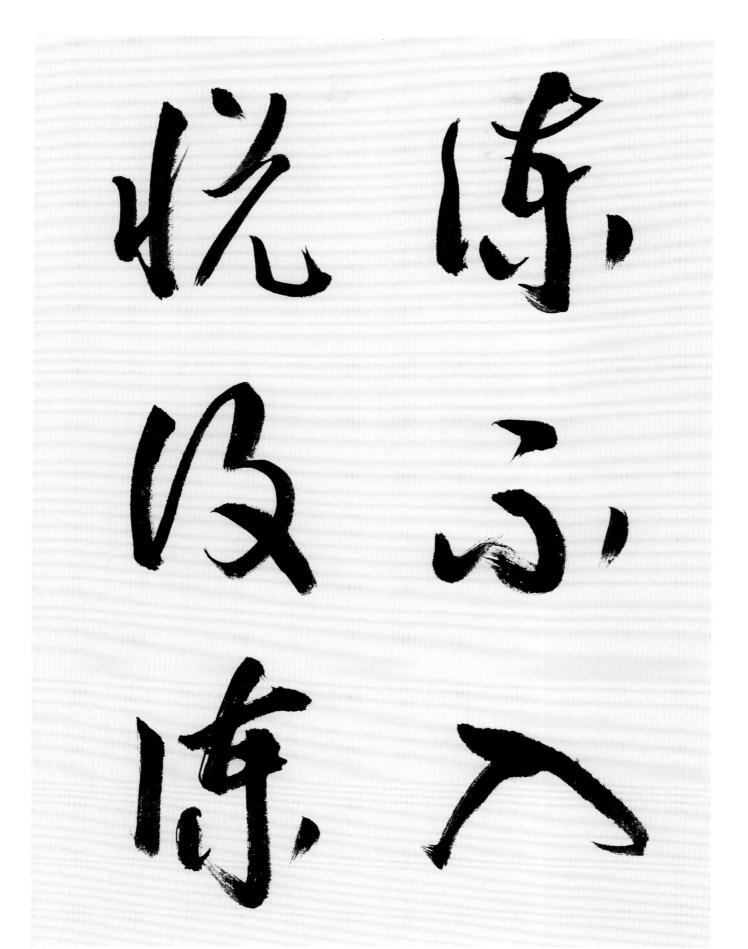

諫	復	悅	入	不	諫
字左（言）的標草符號為（し），字右（柬）標草書寫作（东），歷代書法名家常書寫作（涑）。	字左（彳）的標草符號為（し），字右（复）標草書寫作（又）。該字不宜左左直接連結，避免與設字草寫（沒）混淆。	字左（忄）的標草符號為（忄），字右（兌）標草書寫作（兑）。	該字標草書寫作（入）。兩筆畫線條宜講求變化靈動。	該字標草書寫作（ふ）。	字左（言）的標草符號為（し），字右（柬）標草書寫作（东），歷代書法名家常書寫作（涑）。

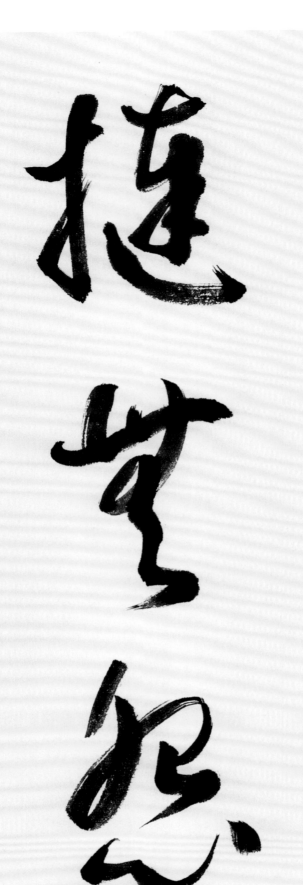
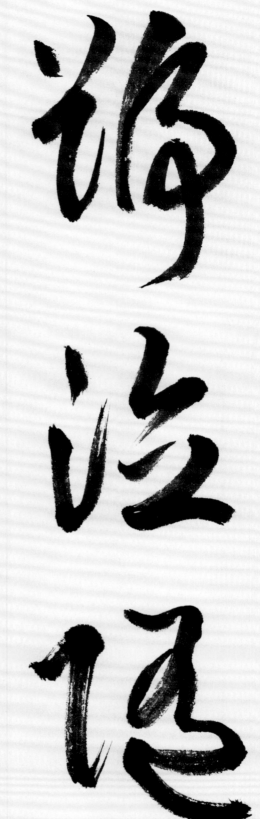
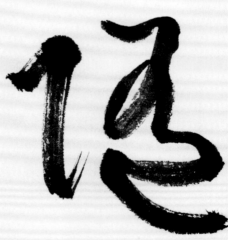

怨	無	撻	隨	泣	號
字上（夗）標草書寫作（ゐ），字下（心）的標草符號爲（心）。	該字標草書寫作（㣺），字上（無）的標草符號爲（�605）。	字左（扌）的標草符號爲（扌），字右（達）標草書寫作（達）。歷代書法名家常書寫作（撻）。	字左（阝）的標草符號爲（丨），字右（隋）標草書寫作（乏）。	字左（氵）的標草符號爲（冫），字右（立）標草書寫作（立）。	字左（号）的標草符號爲（孔），字右（虎）標草書寫作（序）。歷代書法名家常書寫作（猂）。

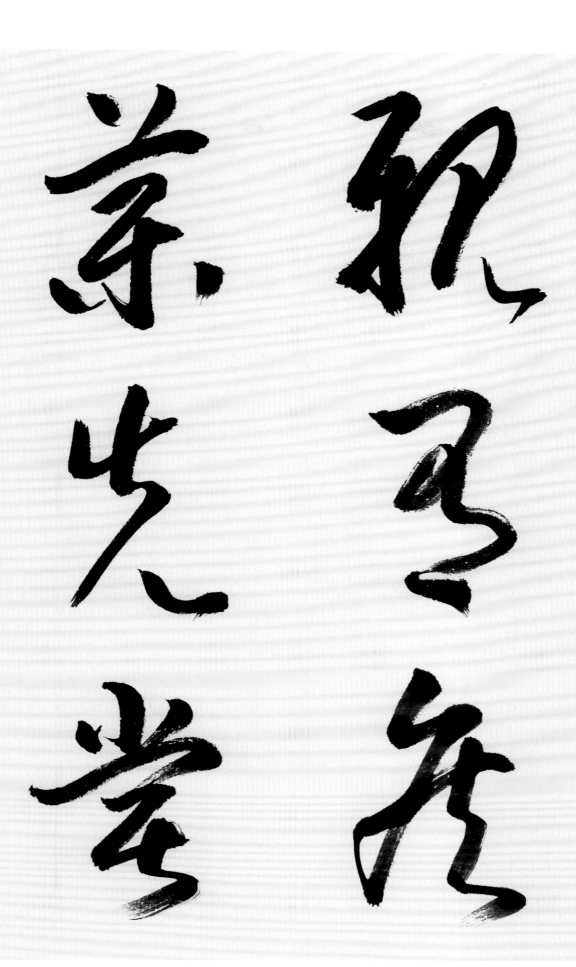

嘗	先	藥	疾	有	親
字上（⺌）標草書寫作（⺍），字中（罒）標草書作（冖），字下（旨）標草書書寫作（七），三者連結書寫作（嘗）。	該字標草書書寫作（先）。	字上（艹）的標草符號爲（⺍），字下（樂）標草書寫作（樂）。	字上（疒）的標草符號爲（疒），字下（矢）的標草符號爲（𠂤），上下連結裁省作（疾）。	該字標草書書寫作（冇），第一筆橫畫完成後，往左下方彎斜，再抬筆連結（月）的草寫（有）。	字左（亲）的標草符號爲（孑），字右（見）草寫作（见）。歷代書法名家常書寫作（親）。

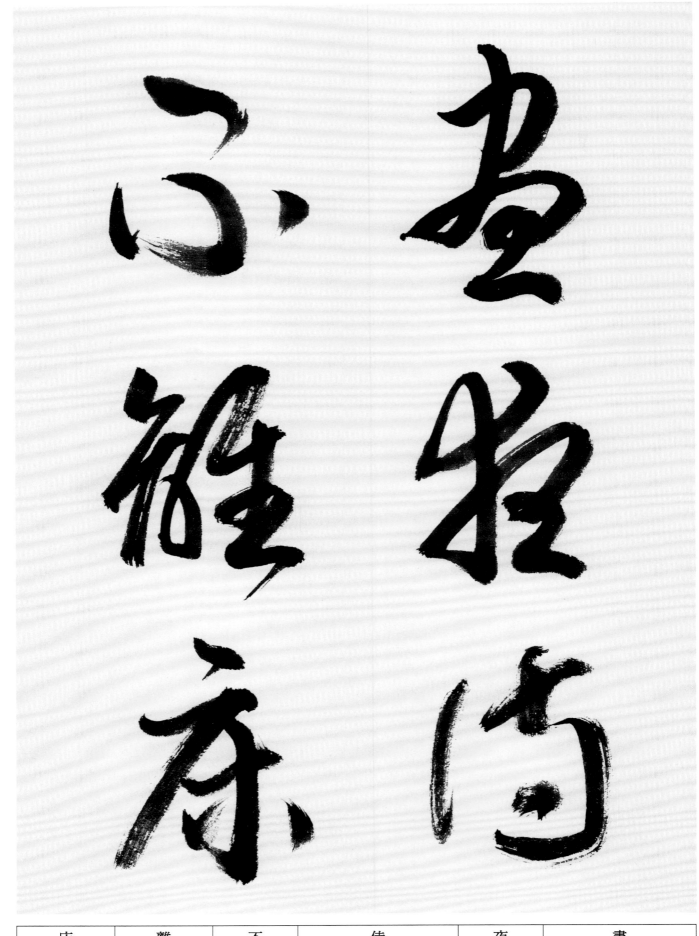

【孝】

床	離	不	侍	夜	畫
該字標草書寫作（床）。	字左（离）標草書寫作（右），字右（隹）的標草符號爲（至）。	該字標草書寫作（ふ）。	字左（亻）的標草符號爲（し），字右（寺）的標草符號爲（ち）。該字與（待）、（詩）的標草符號雷同，可書寫作（侍），以利區分。	該字標草書寫作（右）。	字上（聿）的標草符號爲（聿），字下（旦）標草書寫作（旦），上下連結裁省作（書）。該字末兩筆宜明確，避免與（盡）字草寫（盡）混淆。

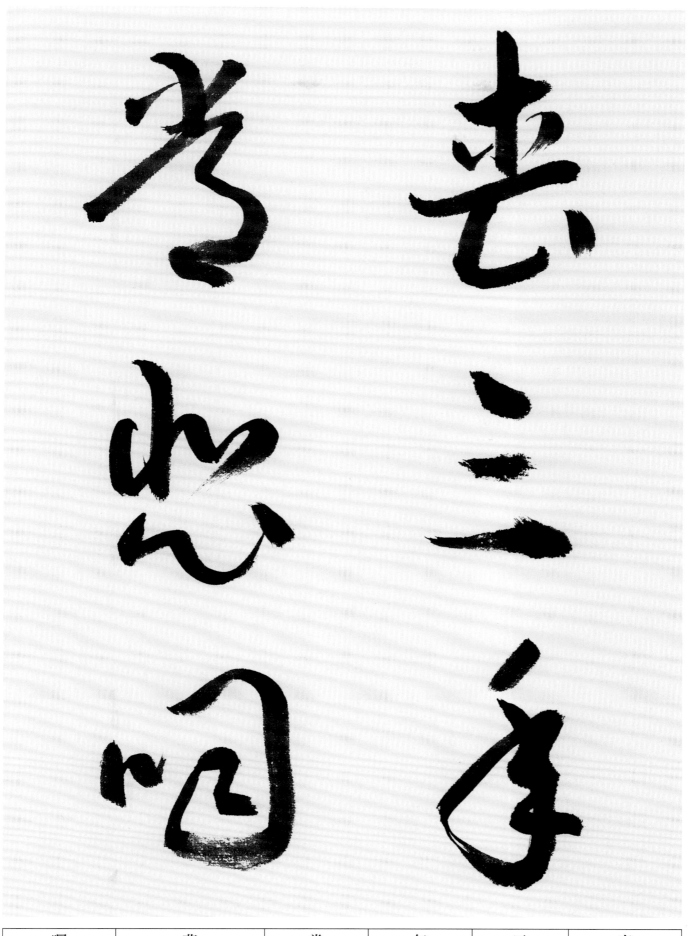

喪	三	年	常	悲	咽
字上（㞷）的標草符號爲（圡），字下（辰）標草書寫作（乚）。歷代書法名家常書寫作（喪）。	該字標草書寫作（三）。	該字標草書寫作（年）。應避免與（手）字的草寫（手）混淆。	該字標草書寫作（常）。	字上（非）的標草符號爲（屮），字下（心）的標草符號爲（㣺），該字不宜書寫作（㤈），避免與（圭）字草寫（此）混淆。	字左（口）的標草符號爲（𠃌），字右（因）的標草符號爲（囙）。歷代書法名家常書寫作（咽）。

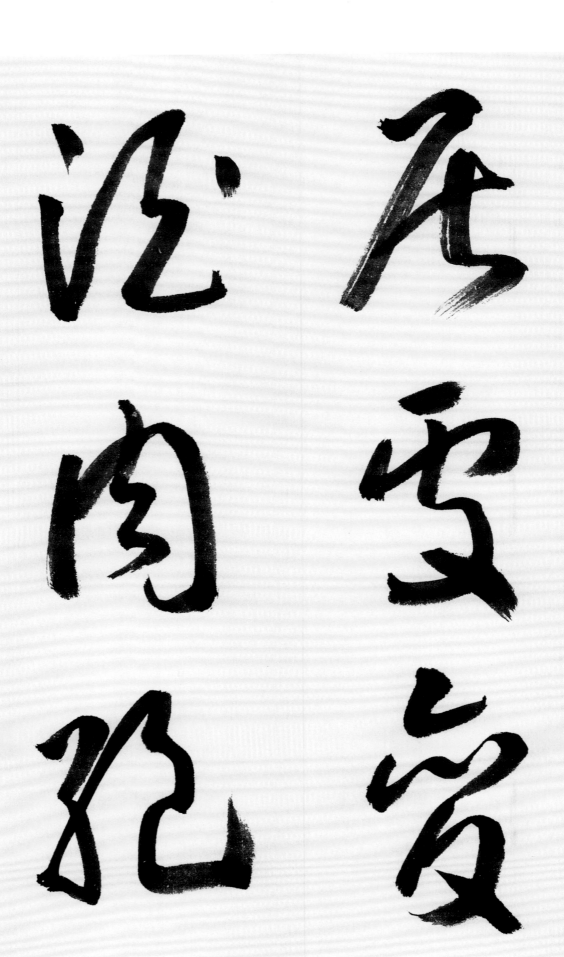

絕	肉	酒	變	處	居
字左（糸）的標草符號為（纟），字右（色）的標草符號為（�）。	該字標草書寫作（肉）。	字左（氵）的標草符號為（丶），字右（酉）的標草符號為（纟）。左右連結裁省作（泛）。	字上（䜌）的標草符號為（厷），字下（攵）標草書寫作（夊），上下連結書寫作（夌）。歷代書法名家常書寫作（夌）。	字上（虍）的標草符號為（厷），字下（夂）標草書寫作（夊），上下連結裁省作（夌）。歷代書法名家常書寫作（夌）。	字上（尸）的標草符號為（乛），字下（古）標草書寫作（古）。

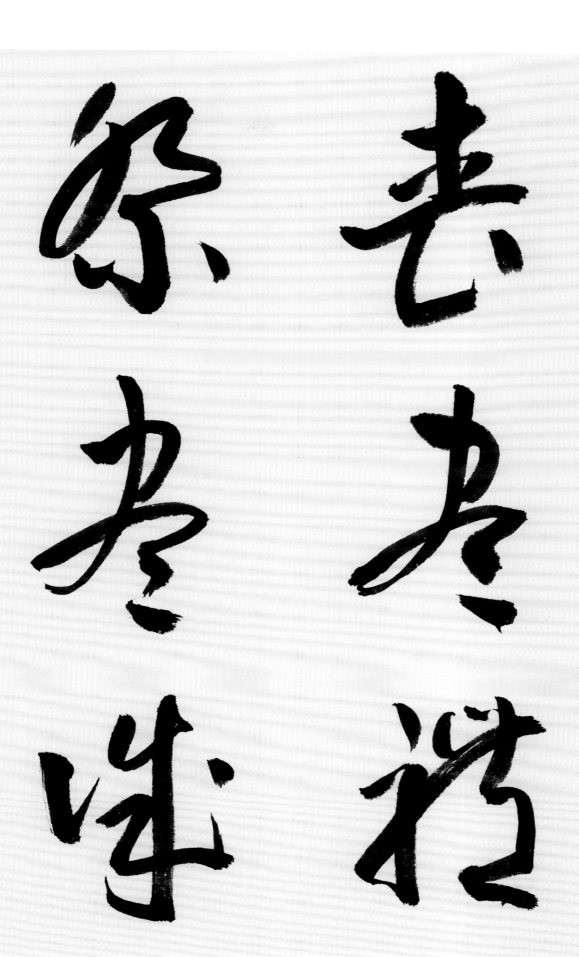

誠	盡	祭	禮	盡	喪
字左（言）的標草符號為（丨），字右（成）標草書寫作（朱）。歷代書法名家常書寫作（誅）。	字上（聿）的標草符號為（聿），字下（皿）的標草符號為（爫）。該字末兩筆宜明確，避免與（畫）字草寫（畫）混淆。歷代書法名家常書寫作（盡）。	字上（癶）的標草符號為（癶），字下（示）的標草符號為（ふ），上下連結裁省作（祭）。	字上（不）的標草符號為（礻），字右（豊）標草書寫作（禮）。	字上（聿）的標草符號為（聿），字下（皿）的標草符號為（爫）。該字末兩筆宜明確，避免與（畫）字草寫（畫）混淆。歷代書法名家常書寫作（盡）。	字上（爫）的標草符號為（礻），字下（𧘇）標草書寫作（㐄）。歷代書法名家常書寫作（喪）。

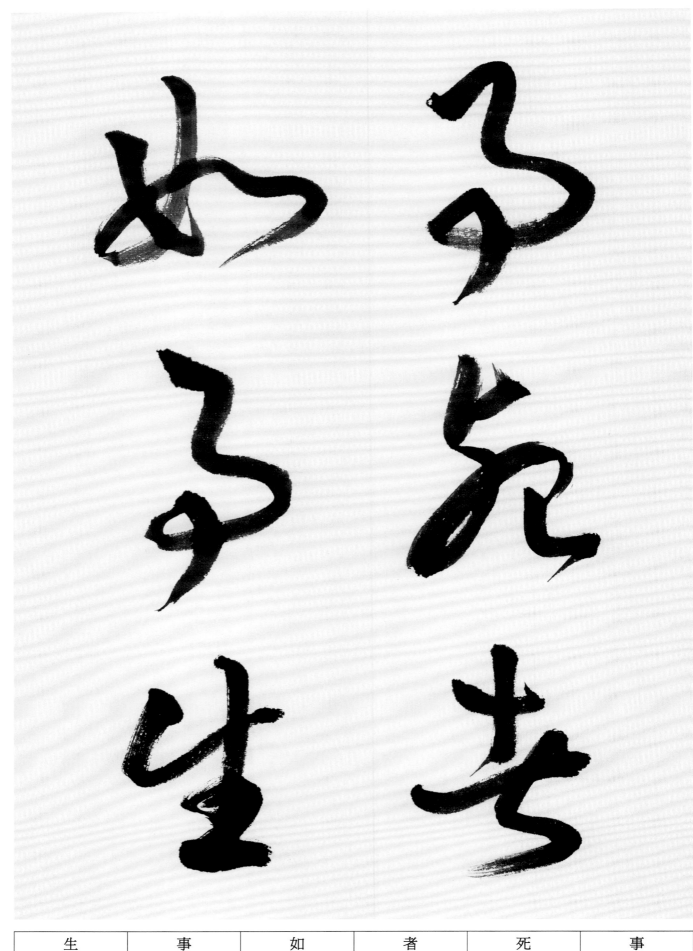

生	事	如	者	死	事
該字標草書寫作（生）。	該字標草書寫作（子），末筆宜短而左彎，若向下延伸作（孑），即是（予）字的草寫，不可混淆。	字左（女）草寫作（子），末字右（口）的標草符號為（つ）。左右直接連結。	字上（耂）標草書寫作（耂），字下（日）的標草符號為（ヽ）。上下直接連結裁省作（者）。	字左（歹）的標草符號為（夕），字右（匕）標草書寫作（ㄣ）。歷代書法名家常書寫作（死）。	該字標草書寫作（子），末筆宜短而左彎，若向下延伸作（孑），即是（予）字的草寫，不可混淆。

該字標草書寫作（和）字
中豎畫係書於第一筆橫畫
之下。歷代書法名家常書寫
作（和）。

弟

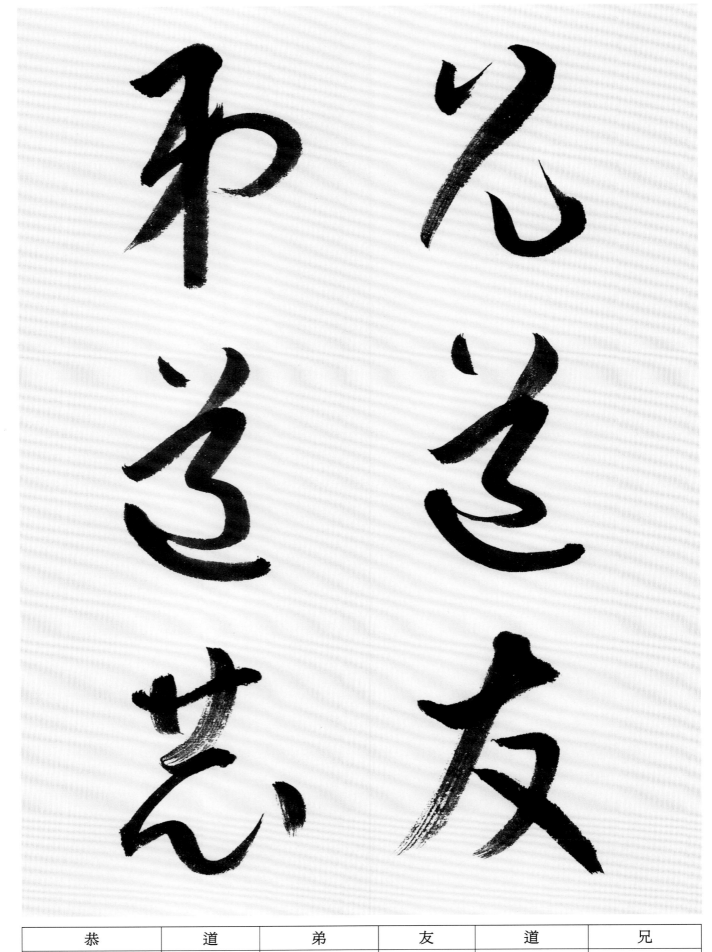

恭	道	弟	友	道	兄
字上（共）標草書寫作（芝），字下（小）的標草符號為（⺍），上下連結時裁省作（恭）。歷代書法名家常書寫作（恭）。	字上（首）的標草符號為（⺶），字下（辶）的標草符號為（⺄）。	該字標草書寫作（弟）字中豎畫係書於第一筆橫畫之下。歷代書法名家常書寫作（弟）。	該字標草書寫作（友）。	字上（首）的標草符號為（⺶），字下（辶）的標草符號為（⺄）。	該字標草書寫作（兄）。歷代書法名家常書寫作（兄）。

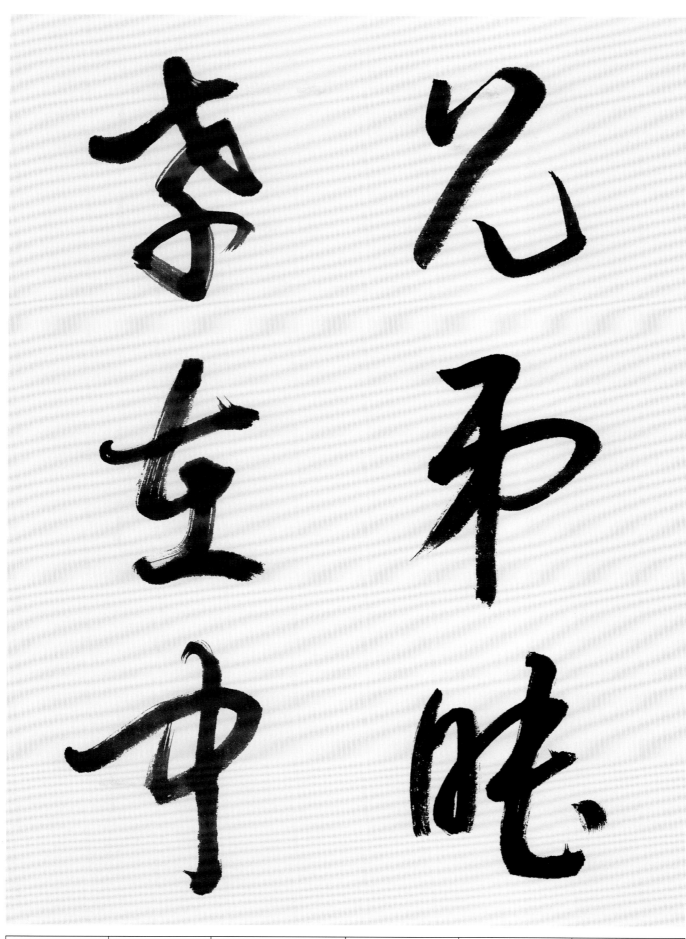

中	在	孝	睦	弟	兄
該字標草書寫作（中），歷代書法名家常書寫作（中）。	該字標草書寫作（在）。	字上（耂）的標草符號爲（耂），字下（子）草寫作（子），上下直接連結裁省作（孝）。歷代書法名家常書寫作（孝）。	字左（目）的標草符號爲（目），字右（坴）標草書寫作（坴）。歷代書法名家常書寫作（睦）。	該字標草書寫作（弟）。歷代書法名家常書寫作（弟）。	該字標草書寫作（兄）。歷代書法名家常書寫作（兄）。

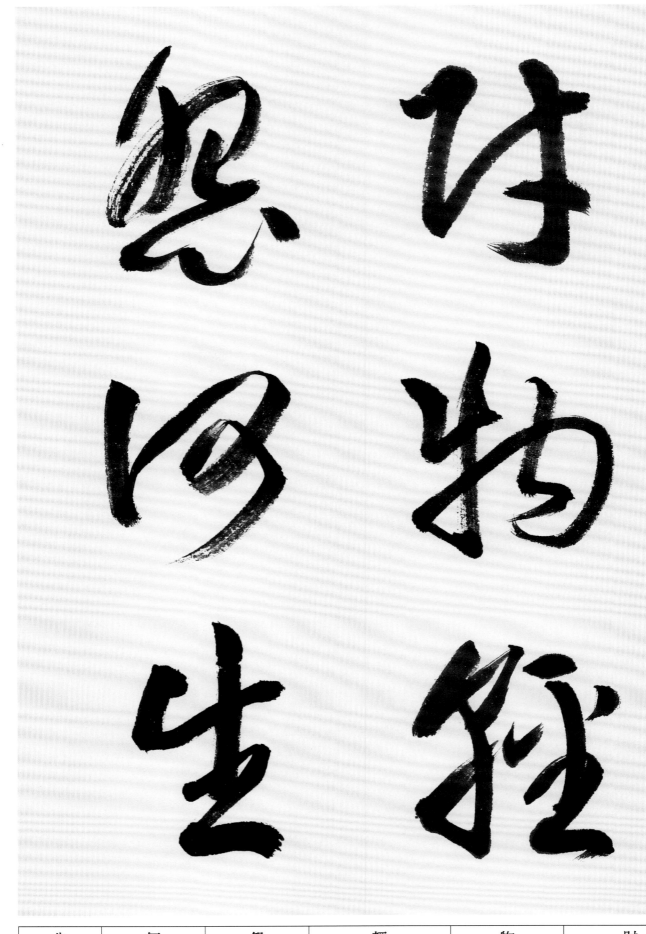

生	何	怨	輕	物	財
該字標草書寫作（生）。	字左（亻）的標草符號為（し），字右（可）草寫作（丂）。	字上（夗）草寫作（夗），字下（心）的標草符號為（心）。	字左（車）的標草符號為（車），字右（巠）草寫作（壬）草寫。歷代書法名家常書寫作（輕）或（経）。	字左（牜）的標草符號為（牜），字右（勿）的標草符號為（勹），左右直接連結書寫作（物）。	字左（貝）的標草符號為（乙），字右（才）的標草符號為（扌），末筆點畫務必與豎畫交叉，避免與（尉）字草寫（寸）混淆。

泯	自	怒	忍	語	言
字左（氵）的標草符號爲（氵），字右（民）的標草符號爲（民）。歷代書法名家常書寫作（泯）。	該字標草書寫作（自）。歷代書法名家常書寫作（自）。	字上（分）草寫作（分），字下（心）的標草符號爲（心）。歷代書法名家常書寫作（怒）。	字上（刃）草寫作（刃），字下（心）的標草符號爲（心）。歷代書法名家常書寫作（忍）。	字左（言）的標草符號爲（讠）、字右（吾）草寫作（五）。歷代書法名家常書寫作（語）。	該字標草書寫作（言）。

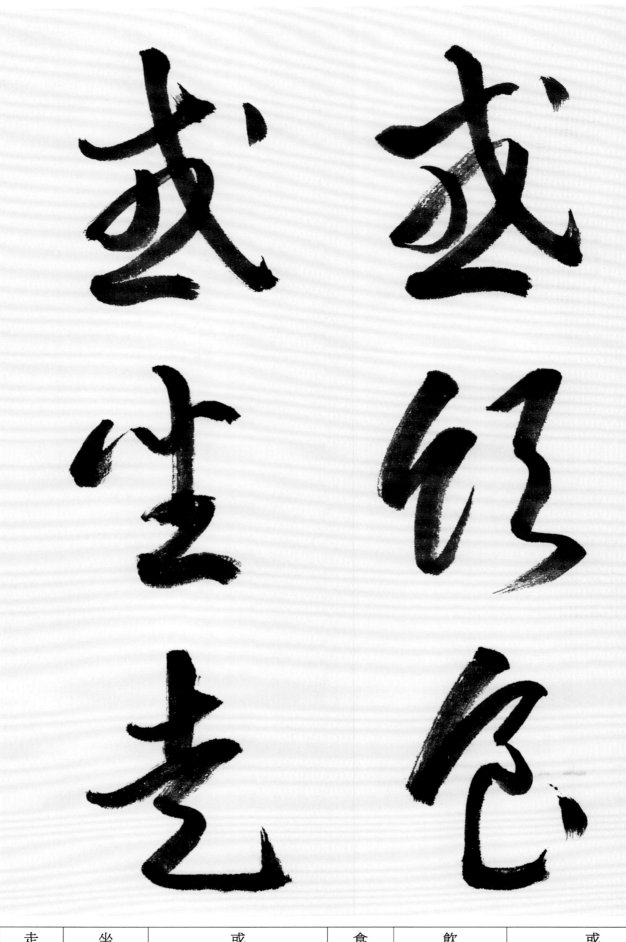

走	坐	或	食	飲	或
該字標草書寫作（走）。	字上（从）草寫作（vv），字下（土）的標草符號爲（土）。	字上（戈）字下（口）草寫作（或）。上下連結書寫作（或）。書寫時，先寫（弋），次寫（丝），末筆寫右上一點。歷代書法名家常書寫作（或）。	該字標草書寫作（食）。	字左（食）的標草符號爲（乞），字右（欠）的標草符號爲（欠）。歷代書法名家常書寫作（飲）。	字上（戈）字下（口）草寫作（或）。上下連結書寫作（或）。書寫時，先寫（弋），次寫（丝），末筆寫右上一點。歷代書法名家常書寫作（或）。

後	者	幼	先	者	長
字左（彳）的標草符號為（レ），字右（夌）標草書寫作（夋）。歷代書法名家常書寫作（後）。該字應避免與（復）、（設）的草寫寫（復）、（設）混淆。	字上（耂）、字下（日）的標草符號為（レ），上下直接連結裁省作（者）。	字左（幺）的標草符號為（レ）、字右（力）草寫作（力）。	該字標草書寫作（先）。	字上（耂）、字下（日）的標草符號為（レ），上下直接連結裁省作（者）。	該字標草書寫作（长）。

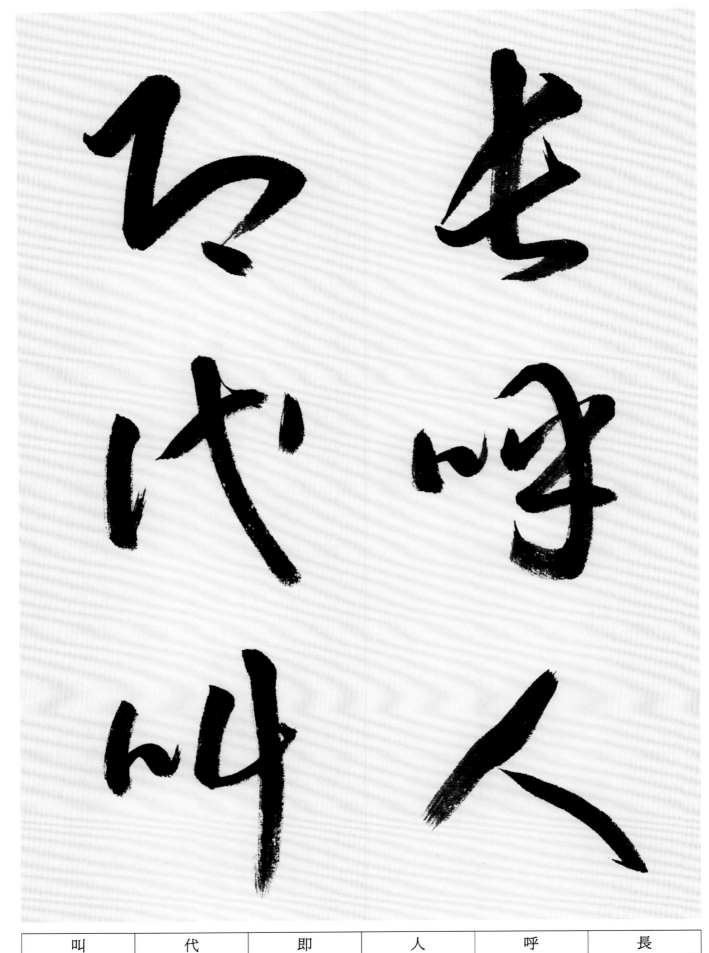

叫	代	即	人	呼	長
字左（口）的標草符號為（ㄥ），字右（丩）標草書寫作（夕）。	字左（亻）的標草符號為（l），字右（弋）標草書寫作（代）。	字左（艮）的標草符號為（ㄋ），字右（卩）的標草符號為（ㄥ），左右直接連結書寫作（飞）。	該字標草書寫作（人），該字造形可配合行氣採橫寬或高長而變化，線條力求靈活。	字左（口）的標草符號為（ㄥ），字右（乎）標草書寫作（夹），左右直接連結裁省作（呼）。	該字標草書寫作（飞）。

到	即	己	在	不	人
字左（至）的標草符號為（彡），字右（刂）的標草符號為（ㄣ），左右直接連結，末筆點畫可省。	字左（艮）的標草符號為（ㄱ），字右（卩）的標草符號為（マ），左右直接連結書寫作（ㄥ）。	該字標草書寫作（己）。	該字標草書寫作（在）。	該字標草書寫作（ふ）。	該字標草書寫作（人），該字造形可配合行氣採橫寬或高長而變化，線條力求靈活。

名	呼	勿	長	尊	稱
字上（夕）的標草符號為（夕），字下（口）草寫作（口），上下連結裁省作（名）。	字左（口）的標草符號為（口），字右（乎）標草書寫作（乎），左右直接連結裁省作（呼）。	該字標草書寫作（勿），字中兩撇宜避免平行。	該字標草書寫作（长）。	字上（丷）的標草符號為（丷），字下（尊）的標草符號為（丂），上下連結裁省作（丂）。該字應避免與（丂）字草寫作（丂）混淆。歷代書法名家常書寫作（丂）。	字左（禾）的標草符號為（禾），字右（再）標草書寫作（稱）。

能	見	勿	長	尊	對
字左（能）的標草符號為（彡），字右（匕）的標草符號為（七），左右直接連結。	該字標草書寫作（見）。	該字標草書寫作（勿），字中兩撇宜避免平行。	該字標草書寫作（七）。	字上（⺍）的標草符號為（⺍），字下（尊）的標草符號為（彡），上下連結裁省作（尋）。該字應避免與（芍）字草寫（芍）混淆。歷代書法名家常書寫作（弓）。	字左（坐）標草書寫作（坐），字右（寸）的標草符號為（）），左右直接連結。

揖	趨	疾	長	遇	路
字左（扌）的標草符號為（扌），字右（咠）標草書寫作（咠）。歷代書法名家常書寫作（揖）。	字上（芻）的標草符號為（芻），字下（走）的標草符號為（走）。	字上（疒）的標草符號為（疒），字下（矢）的標草符號為（矢），上下直接連結裁省作（疾）。歷代書法名家常書寫作（疾）。	該字標草書寫作（長）。	字上（禺）草寫作（禺），字下（辶）的標草符號為（）。	字左（足）的標草符號為（⻊），字右（各）的標草符號為（各），左右直接連結裁省作（路）。歷代書法名家常書寫作（路）。

立	恭	退	言	無	長
該字標草書寫作（立）或 （乚）。	字上（共）標草書寫作 （艹），字下（小）的標 草符號爲（小）上下連結 裁省作（艺）。歷代書法名 家常書寫作（恭）。	字上（艮）草寫作（卩）， 字下（辶）的標草符號爲 （乀）。	該字標草書寫作（言）。	該字標草書寫作（艹），字 上（無）的標草符號爲 （山）。	該字標草書寫作（长）。

車	下	乘	馬	下	騎
該字標草書寫作（車）。	該字標草書寫作（氵），凡筆畫太少之字標草可不簡省，故常書寫作（下）。	該字標草書寫作（乘），字末兩點不宜連筆，避免與（剩）字草寫（乘）混淆。	該字標草書寫作（馬）。	該字標草書寫作（氵），凡筆畫太少之字標草可不簡省，故常書寫作（下）。	字左（馬）的標草符號爲（子），字右（奇）草寫作（奇）。

餘	步	百	待	猶	過
字左（食）的標草符號爲（飠），字右（余）的標草符號爲（余），左右直接連結書寫作（餘）。歷代書法名家常書寫作（餘）。	該字標草書寫作（步）。	該字標草書寫作（百）。	字左（彳）的標草符號爲（丬），字右（寺）的標草符號爲（弓）。該字與（侍）、（詩）兩字的標草符號完全雷同，可書寫作（約），以利辨識。	字左（犭）的標草符號爲（犭），字右（酋）的標草書寫作（習）。歷代書法名家常書寫作（猶）。	字上（咼）標草書寫作（多），字下（辶）的標草符號爲（乀），上下連結書寫作（过）。

坐	勿	幼	立	者	長
字上（从）草寫作（〜），字下（土）的標草符號爲（ェ）。	該字標草書寫作（勿），字中兩撇宜避免平行。	字左（幺）的標草符號爲（乡），字右（力）草寫作（力）。	該字標草書寫作（立）或（乜）。	字上（耂）字下（日）的標草符號爲（ㄥ）上下直接連結裁省作（者）。	該字標草書寫作（き）。

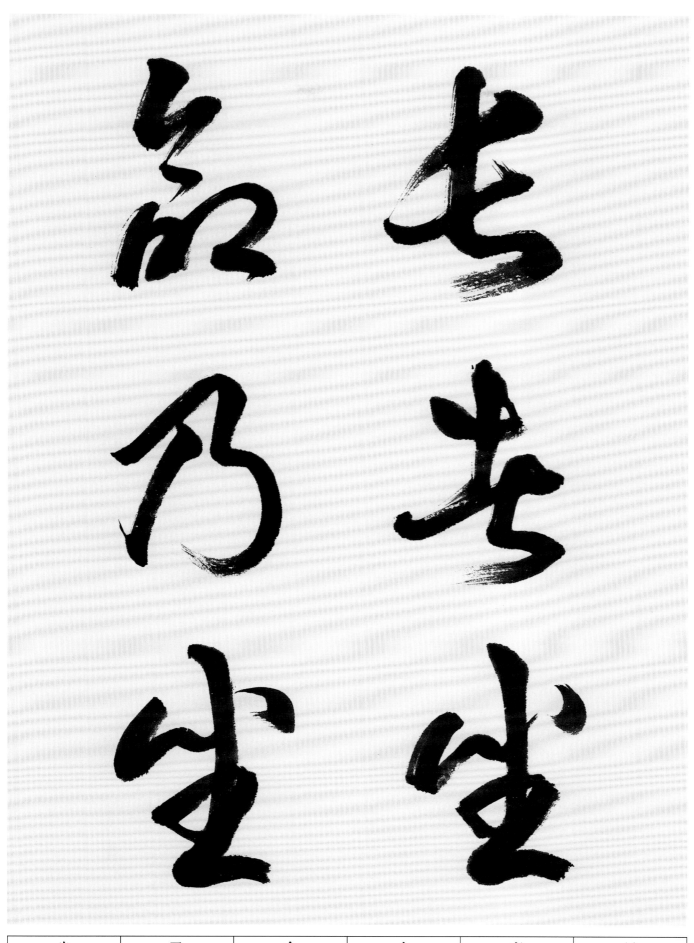

坐	乃	命	坐	者	長
字上（从）草寫作（〃），字下（土）的標草符號爲（主）。	該字標草書寫作（乃）。	字上（人）的標草符號爲（彡），字下（叩）草寫作（叩）。	字上（从）草寫作（〃），字下（土）的標草符號爲（主）。	字上（耂）標草書寫作（耂），字下（日）的標草符號爲（丷），上下直接連結裁省作（耂）。	該字標草書寫作（长）。

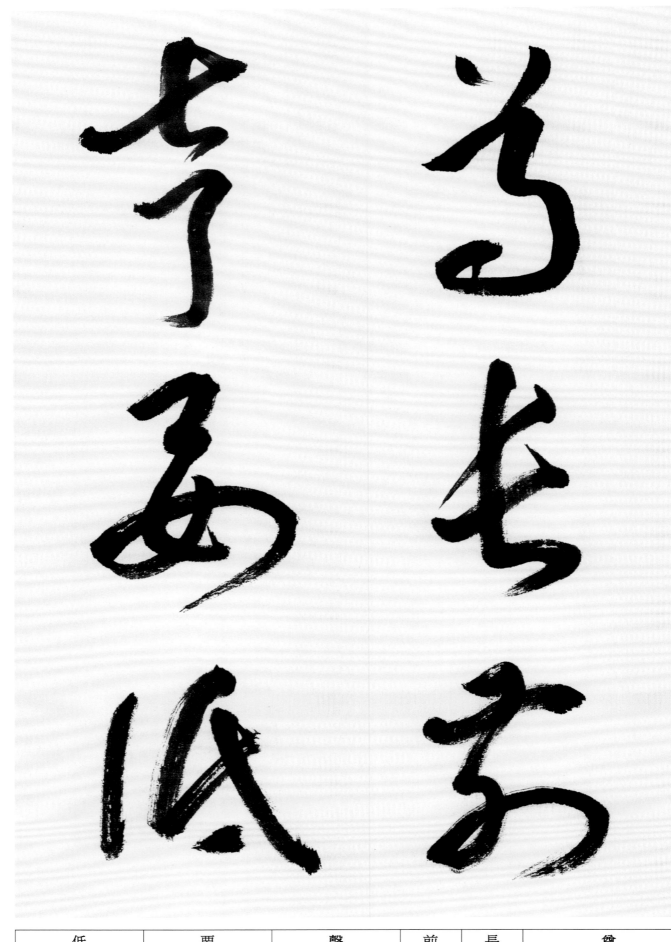

【弟】

尊	長	前	聲	要	低
字上（丷）的標草符號爲（丷），字下（尊）的標草符號爲（丂），上下連結裁省作（㝈）。該字應避免與（丐）字草寫（㝈）混淆。歷代書法名家常書寫作（㝈）。	該字標草書寫作（㐱）。	該字標草書寫作（㐱）。	字上（殸）的標草符號爲（七），字下（耳）的標草符號爲（㇗），上下連結裁省作（㐱）。歷代書法名家常書寫作（㐱）。	字上（西）的標草符號爲（㇇），字下（女）草寫作（㐱）。歷代書法名家常書寫作（㐱）。	字左（亻）的標草符號爲（乚），字右（氐）草寫作（氐）。歷代書法名家常書寫作（㐱）。

五二

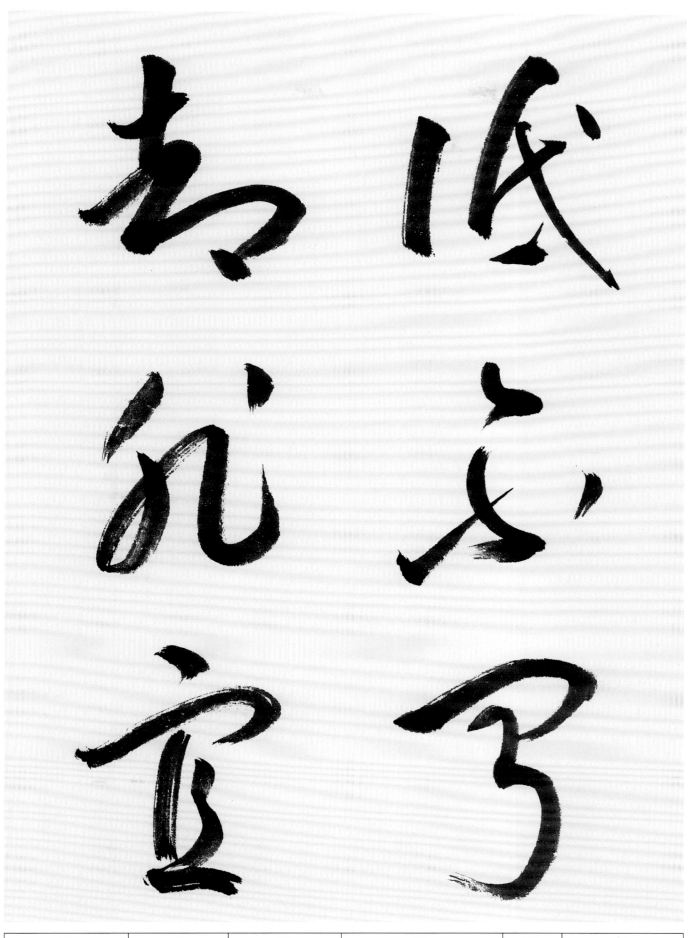

宜	非	卻	聞	不	低
字上（宀）的標草符號爲（冖）。字下（且）的標草符號爲（乚）。歷代書法名家常書寫作（宜）。	該字標草書寫作（兆）或（兆）。歷代書法名家常書寫作（兆）。	字左（谷）的標草符號爲（彡），字右（卩）草寫作（マ）。該字同（却）。	字上（門）的標草符號爲（冖），字下（耳）的標草符號爲（彡）。該字與（寧）字草寫（彡）近似，應小心辨識。歷代書法名家常書寫作（丂）。	該字標草書寫作（不）。	字左（亻）的標草符號爲（し），字右（氐）草寫作（氐）。歷代書法名家常書寫作（低）。

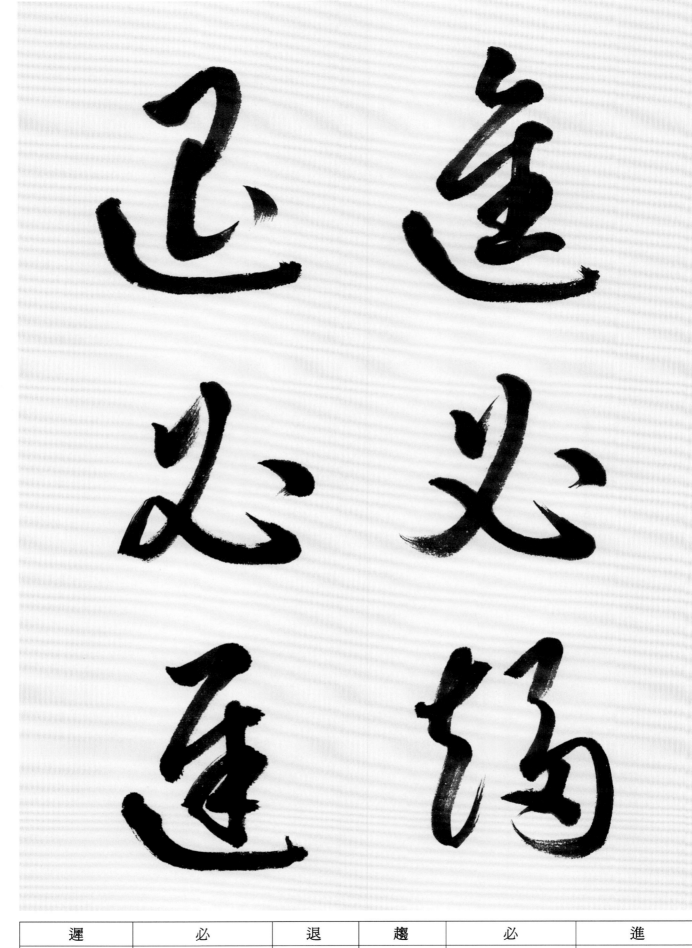

遲	必	退	趨	必	進
字上（犀）標草書寫作（）。起筆宜自上方一點先寫，可接弧線，再接末筆右點。歷代書法名家常書寫作（必）。	字上（屖）標草書寫作（），字下（辶）的標草符號爲（）。上下連結書寫作（遟）。	字上（艮）草寫作（），字下（辶）的標草符號爲（）。	字上（芻）的標草符號爲（），字下（走）的標草符號爲（）。	該字標草書寫作（必）。起筆宜自上方一點先寫，可接弧線，再接末筆右點。歷代書法名家常書寫作（必）。	字上（隹）草寫作（），字下（辶）的標草符號爲（），上下連結書寫作（進）。

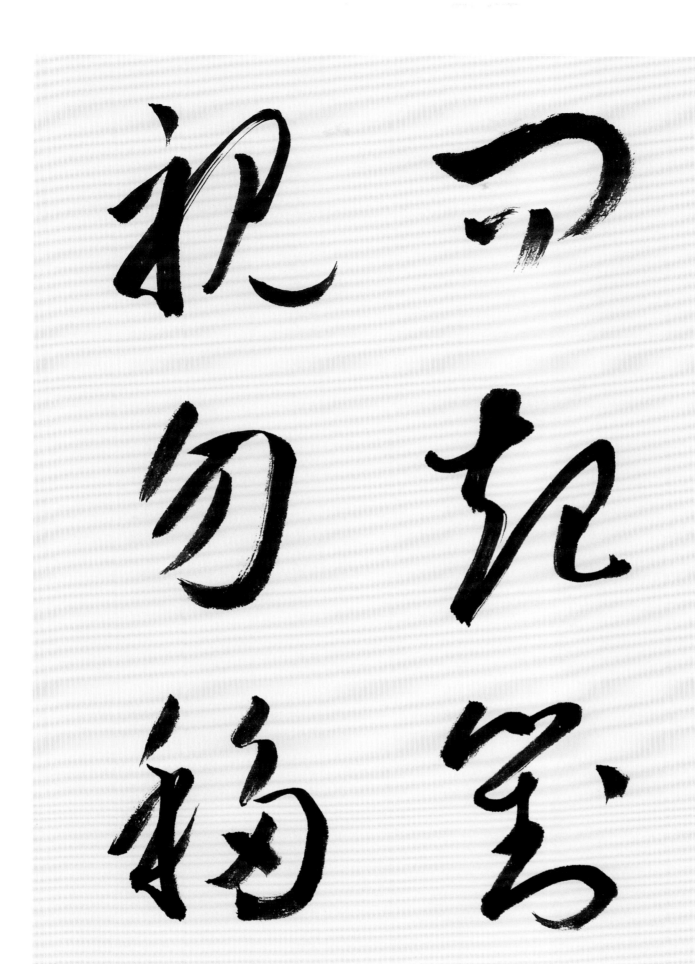

移	勿	視	對	起	問
字左（禾）的標草符號爲（禾），字右（多）草寫作（勿）。	該字標草書寫作（勿）字中兩撇宜避免平行。	字左（礻）的標草符號爲（礻），字右（見）草寫作（見）。	字左（垩）標草書寫作（坐），字右（寸）的標草符號爲（勾），左右直接連結。	字上（巳）的標草符號爲（乜），字下（走）的標草符號爲（乇）。	字上（門）的標草符號爲（冂），字下（口）的標草符號爲（乚）。

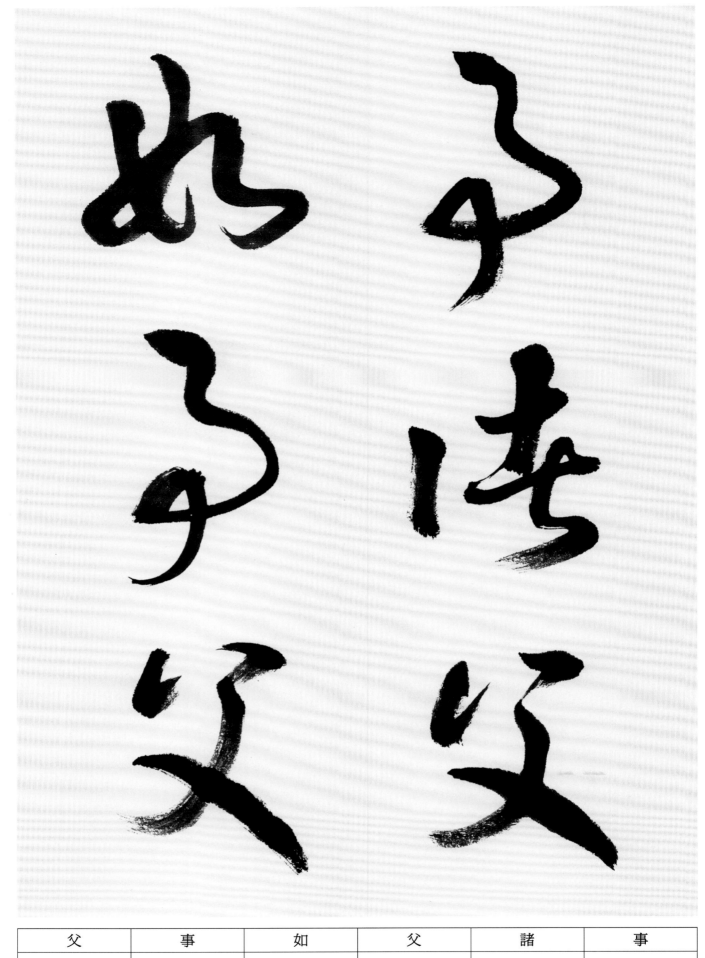

事	諸	父	如	事	父
該字標草書寫作（弓），末筆宜短而左彎，若向下延伸作（弓），即是（予）字的草寫，不可混淆。	字左（言）的標草符號爲（し），字右（者）草寫作（老）。	該字標草書寫作（父）。	字左（女）草寫作（女），字右（口）的標草符號爲（つ）。左右直接連結。	該字標草書寫作（弓），末筆宜短而左彎，若向下延伸作（弓），即是（予）字的草寫，不可混淆。	該字標草書寫作（父）。

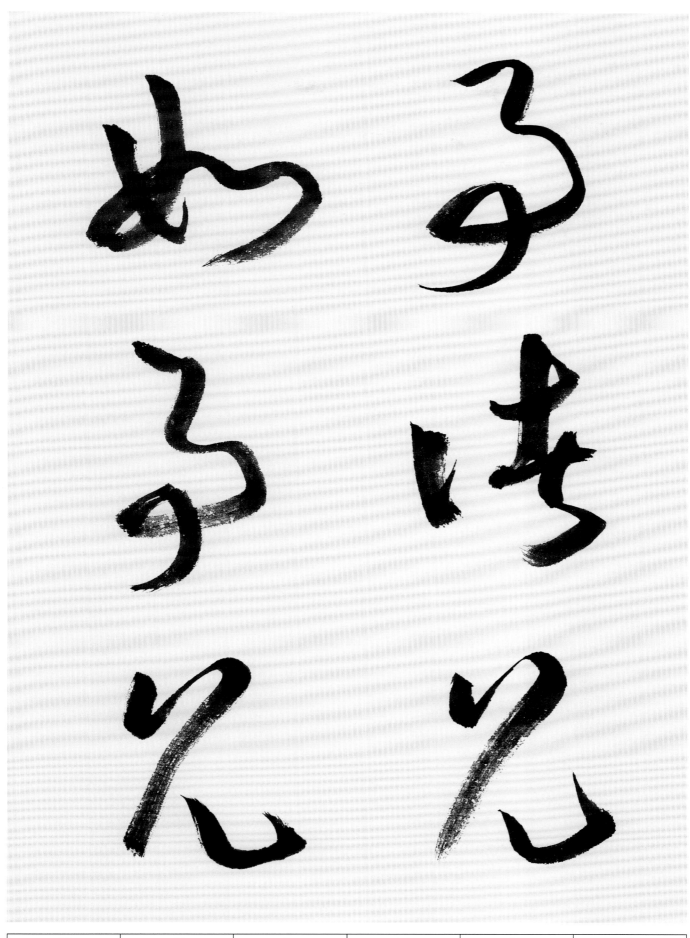

兄	事	如	兄	諸	事
該字標草書寫作（兂）。歷代書法名家常書寫作（兄）。	該字標草書寫作（孑），末筆宜短而左彎，若向下延伸作（予），即是（予）字的草寫，不可混淆。	字左（女）草寫作（る），字右（口）的標草符號為（つ）。左右直接連結。	該字標草書寫作（兂）。歷代書法名家常書寫作（兄）。	字左（言）的標草符號為（し），字右（者）草寫作（专）。	該字標草書寫作（孑），末筆宜短而左彎，若向下延伸作（予），即是（予）字的草寫，不可混淆。

【謹】

	謹
	字左（言）的標草符號爲（し），字右（堇）的標草符號爲（ゑ），左右直接連結。歷代書法名家常書寫作（ゑ）。另，該字與（僅）字的標草符號完全雷同，後者可書寫作（僅），以利辨識。

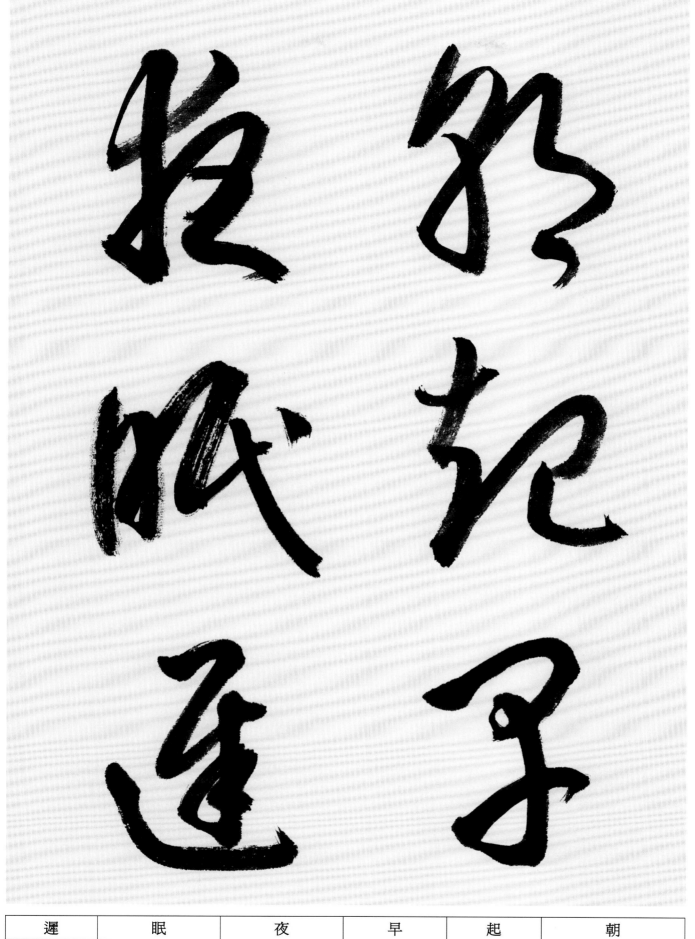

遲	眠	夜	早	起	朝
書寫作（遲）。 草符號爲（一）。上下連結 （辶，字下（辶）的標 字上（犀）標草書寫作	連結書寫作（眠）。歷代書 草符號爲（戌），左右直接 （日），字右（民）的標 字左（目）的標草符號爲	家常書寫作（夜）。 （夕）而成。歷代書法名 筆並連結（夂）的草寫 寫，翻筆一豎後，再向左提 該字起筆可由右向左橫	（子）。 上下直接連結書寫作 字下（十）草寫作（子）， 字上（日）草寫作（口），	草符號爲（走）。 （巳），字下（走）的標 字上（巳）的標草符號爲	或（郭），以利辨識。 雷同，後者可書寫作（彰） 與（郭）的標草符號完全 草符號爲（彡）。另，（朝） （卓），字右（月）的標 字左（卓）的標草符號爲

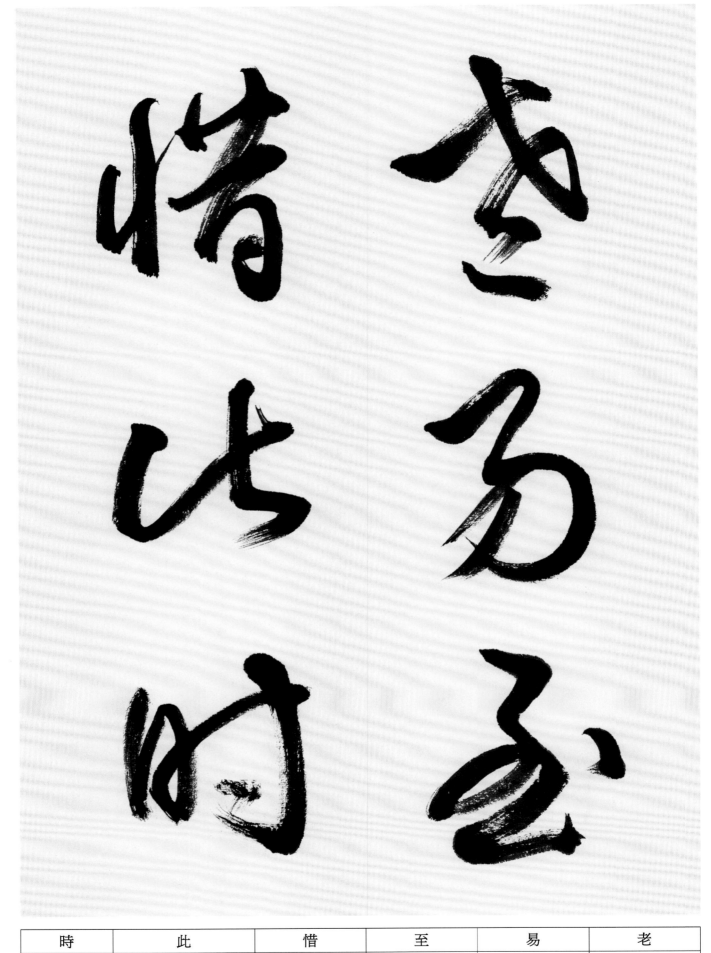

時	此	惜	至	易	老	
該字標草書寫作（时）。	字左（止）草寫作（比），字右（匕）的標草符號爲（匕），左右連結裁省作（比）。歷代書法名家常書寫作（比）。	字左（忄）的標草符號爲（忄），字右（昔）草寫作（昔）。	省。	該字標草書寫作（至），單字書寫時，末筆點畫不宜裁省。	該字標草書寫作（易），最後兩撇宜避免平行。	字上（耂）的標草符號爲（戈），字下（匕）的標草符號爲（乚），上下連結書寫作（老）。

口	漱	兼	盥	必	晨
單字應書寫作（口），避免與（卿）字草寫（ㄅ）混淆。	字左（氵）的標草符號為（氵），字中（束）草寫作（宋），字右（欠）的標草符號為（冫）；三者連結書寫作（漱）。	字上（丷）草寫作（刂），字下（隶）標草書寫作（里），上下連結裁省作（重）。	字上（臼）草寫作（心），字下（皿）的標草符號為（マ）。	該字標草書寫作（必）。起筆宜自上方一點先寫，可接左撇並連結下一筆右下斜弧線，再接末筆右點。歷代書法名家常書寫作（必）。	字上（日）的標草符號為（マ），字下（辰）標草書寫作（厄）。

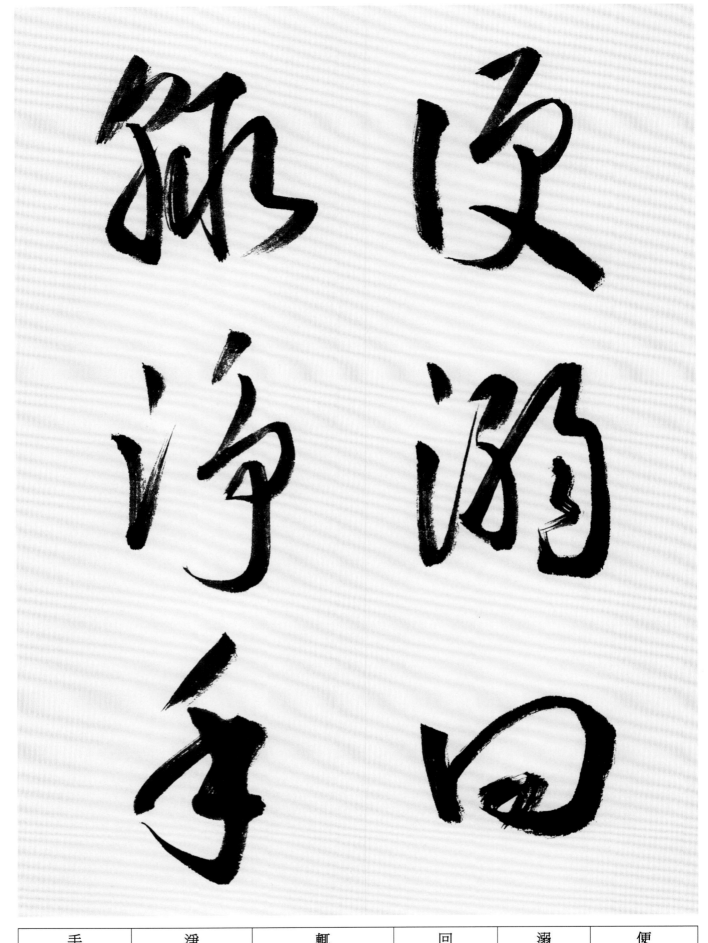

【謹】

手	淨	軋	回	溺	便
該字標草書書寫作（手），若書書寫作（季），則是（年）字的草寫。	字左（氵）標草符號爲（氵），字右（爭）的標草符號爲（爭）。歷代書法名家常書書寫作（淨）。	字左（車）的標草符號爲（爫），字右（氐）的標草符號爲（瓜）。歷代書法名家常書書寫作（瓜）或（孤）。	該字標草書書寫作（四）。歷代書法名家常書書寫作（四）。	字左（氵）標草符號爲（氵），字右（弱）標草書書寫作（溺）。	字左（亻）的標草符號爲（し），字右（更）草寫作（更）。

結	必	紐	正	必	冠
字左（糸）的標草符號爲（糹），字右（吉）草寫作（𠮷）。	該字標草書寫作（必）。起筆宜自上方一點先寫，可接左撇並連結下一筆右下斜弧線，再接末筆右點。歷代書法名家常書寫作（必）。	字左（糸）的標草符號爲（糹），字右（丑）草寫作（丑）。	該字標草書寫作（正）。	該字標草書寫作（必）。起筆宜自上方一點先寫，可接左撇並連結下一筆右下斜弧線，再接末筆右點。歷代書法名家常書寫作（必）。	字上（宀）的標草符號爲（宀），字下（祄）標草裁省作（冇）。歷代書法名家常書寫作（冠）或（冠）。

【謹】

切	緊	俱	履	與	襪
字左（七）的標草符號為（七），字右（刀）草寫作（刀）。	字上（臤）標草書寫作（臤），字下（糸）的標草符號為（ふ）。上下連結裁省作（緊）。歷代書法名家常書寫作（緊）。	字左（亻）的標草符號為（丨），字右（具）標草書寫作（具），左右連結可書寫作（俱）。歷代書法名家常書寫作（俱）。	字上（尸）的標草符號為（尸），字下（復）標草書寫作（及）。	該字標草書寫作（与）。歷代書法名家常書寫作（与）。	字左（衤）的標草符號為（衤），字右（蔑）標草裁省作（蔑）。歷代書法名家常書寫作（襪）。

位	定	有	服	冠	置
字左（亻）的標草符號爲（レ），字右（立）草寫作（圡）。歷代書法名家常書寫作（位）。	字上（宀）的標草符號爲（宀），字下（疋）標草書寫作（乏）。該字末筆宜向右下方斜出，避免與（宣）字的草寫（宣）混淆。	該字標草書寫作（ゐ），第一筆橫畫完成後，往左下方彎斜，再抬筆連結（月）的草寫（ゐ）。	字左的（月）標草符號爲（孑），字右（殳）草寫作（殳）。	字上（冖）的標草符號爲（宀），字下（冠）標草裁省作（冠）。歷代書法名家常書寫作（冠或冠）。	字上（四）的標草符號爲（宀），字下（直）草寫作（直），上下連結書寫作（置）。

穢	污	致	頓	亂	勿
字左（禾）的標草符號爲（禾），字右（歲）標草書寫作（歲）。歷代書法名家常書寫作（穢）。	字左（氵）的標草符號爲（氵），字右（亐）標草書寫作（亐）。	字左（至）的標草符號爲（至），字右（攵）的標草符號爲（又）。歷代書法名家常書寫作（致）。	字左（屯）的標草符號爲（屯），字右（頁）的標草符號爲（頁）。	字左（𤔔）的標草符號爲（𡿬），字右（乚）標草書寫作（乚），歷代書法名家常書寫作（亂）。	該字標草書寫作（勿），字中兩撇宜避免平行。

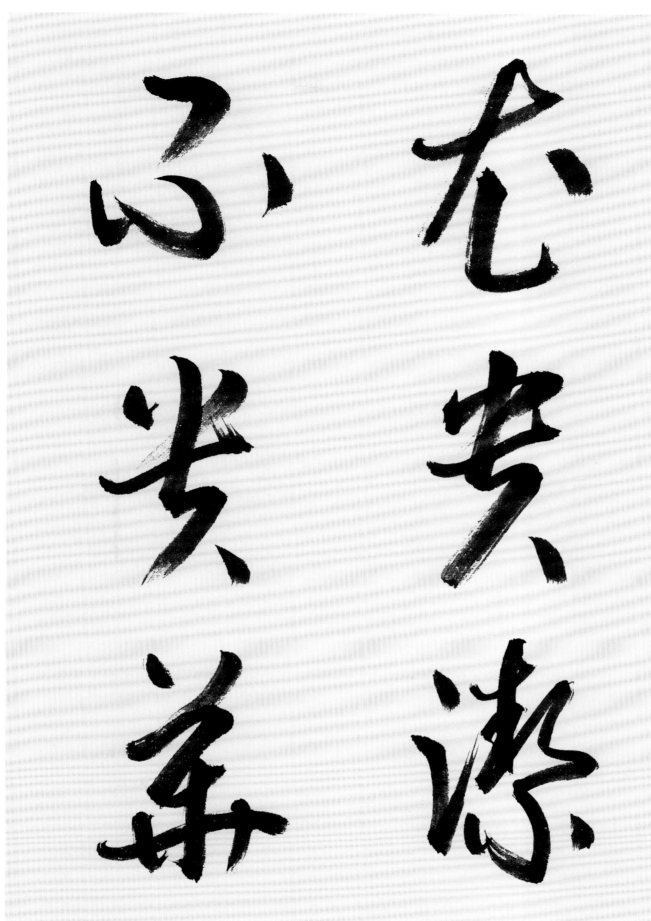

華	貴	不	潔	貴	衣
字上（艹）的標草符號爲（𠃊），字下（𦼫）標草書寫作（舟），上下連結裁省作（華）。歷代書法名家常書寫作（華）。	字上（虫）草寫作（虫），字下（貝）的標草符號爲（又），上下直接連結。	該字標草書寫作（ふ）。	字左（氵）的標草符號爲（氵），字右上（㓞）草寫作（㓞），字右下（糸）標草書寫作（ふ），三者連結裁省作（潔）。	字上（虫）草寫作（虫），字下（貝）的標草符號爲（又），上下直接連結。	該字標草符號爲（尢）。

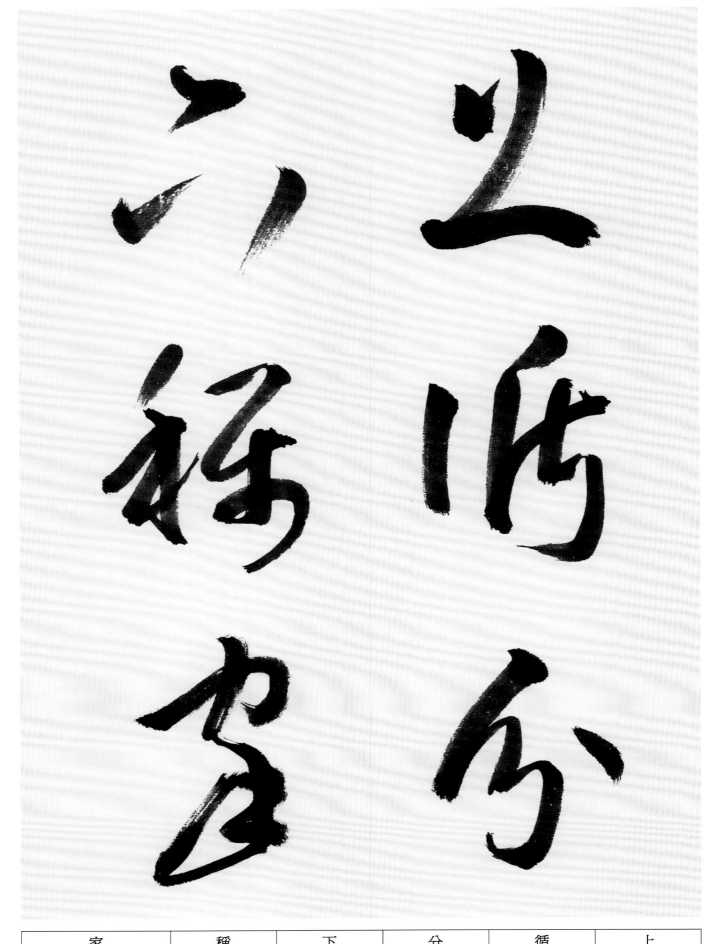

上	循	分	下	稱	家
該字標草書寫作（〻），筆畫太少之字標草可不簡省，故常書寫作（上）。	字左（彳）的標草符號爲（し），字右（盾）標草書寫作（循）。	該字的標草符號爲（分）。	該字標草書寫作（乊），筆畫太少之字標草可不簡省，故常書寫作（下）。	字左（禾）的標草符號爲（乏），字右（再）標草書寫作（稱）。	字上（宀）的標草符號爲（宀），字下（豕）的標草符號爲（手），上下直接連結裁省作（家）。歷代書法名家常書寫作（家）。

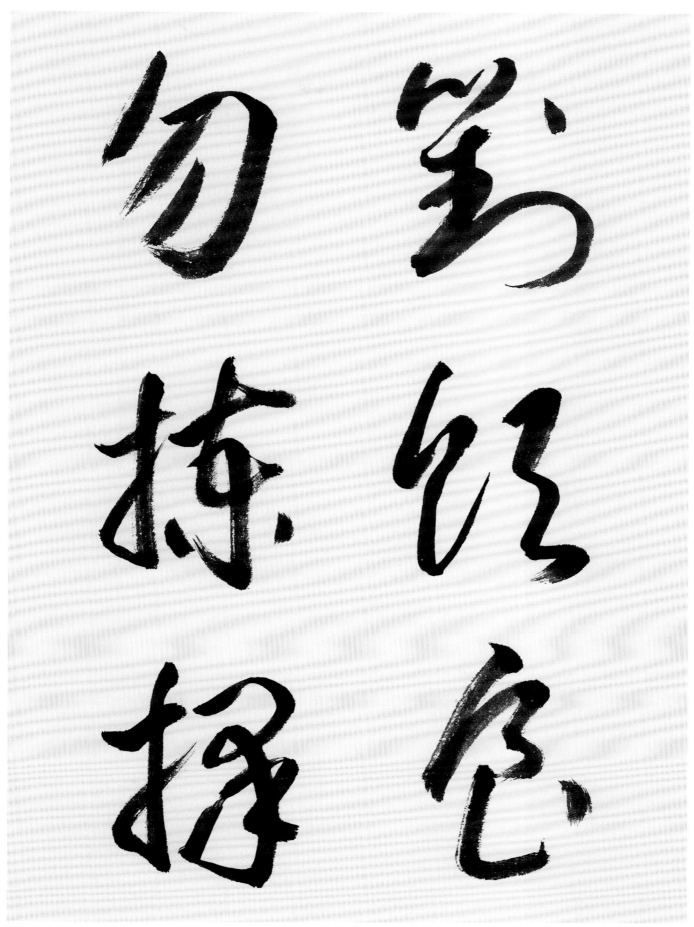

擇	揀	勿	食	飲	對
字左（扌）的標草符號爲（扌），字右（睪）標草書寫作（睪）。	字左（扌）的標草符號爲（扌），字右（柬）的標草符號爲（柬）。	該字標草書寫作（勿），字中兩撇宜避免平行。	該字標草書寫作（食）。	字左（飠）的標草符號爲（飠），字右（欠）的標草符號爲（欠）。歷代書法名家常書寫作（飲）。	字左（坴）標草書寫作（坴），字右（寸）的標草符號爲（寸），左右直接連結。

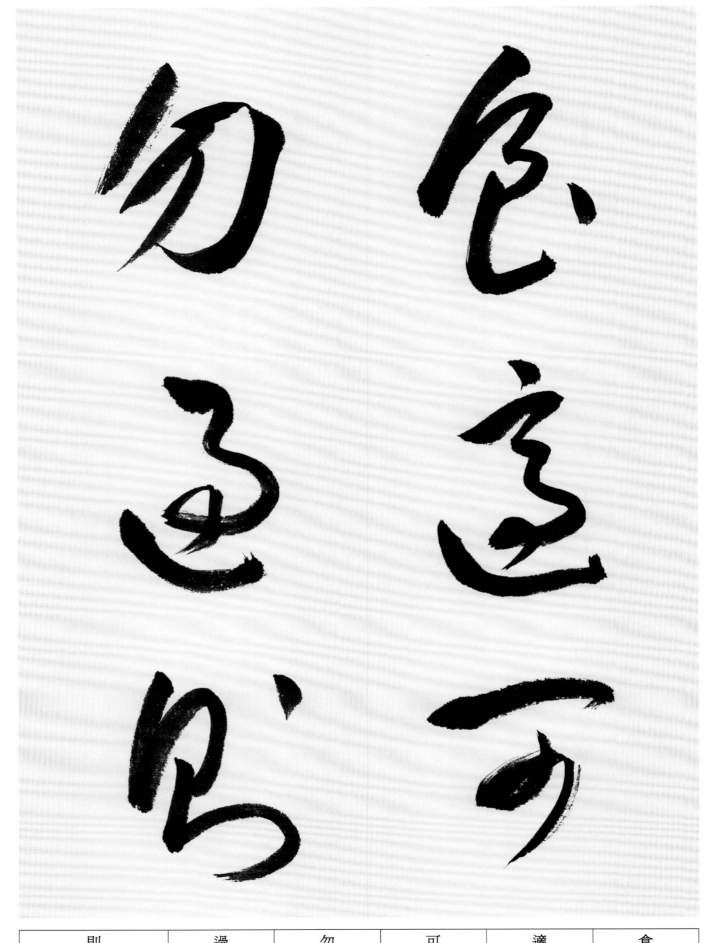

則	過	勿	可	適	食
字左（貝）草寫作（日），字右（刂）的標草符號爲（一），左右直接連結。該字的（貝）不採字左標草符號（乙）書寫。	字上（咼）標草書寫作（弓），字下（辶）的標草符號爲（一）。	該字標草書寫作（勿），字中兩撇宜避免平行。	該字標草書寫作（可）。	字上（啇）標草書寫作（弓），字下（辶）的標草符號爲（一）。	該字標草書寫作（食）。

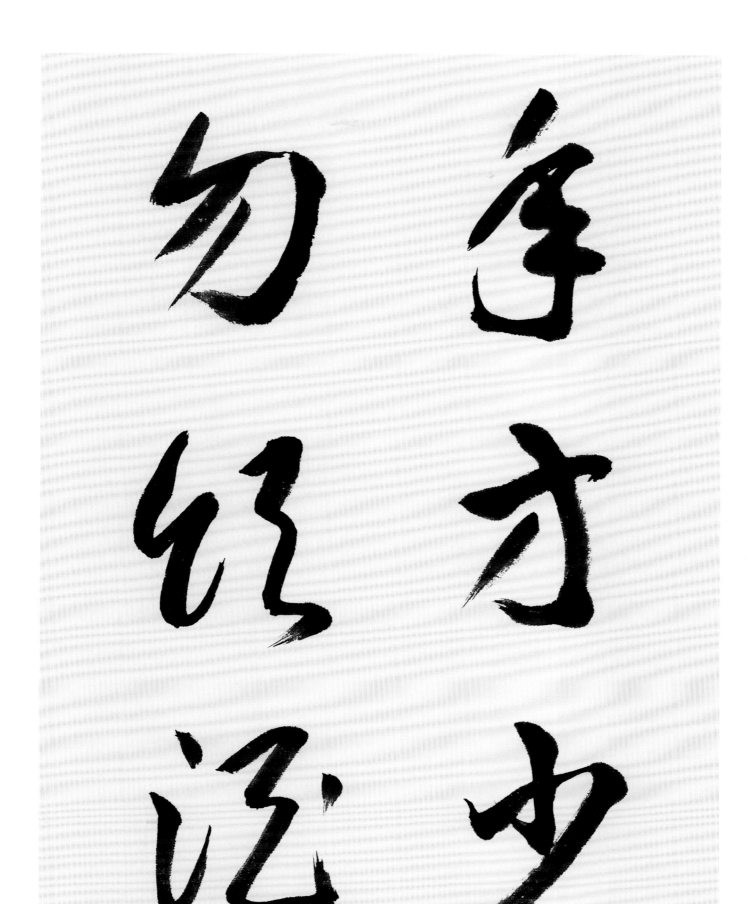

酒	飲	勿	少	方	年
字左（氵）的標草符號爲（冫），字右（酉）標草書寫作（玄）。左右連結裁省作（泹）。	字左（食）的標草符號爲（飠），字右（欠）的標草符號爲（攵）。歷代書法名家常書寫作（飮）。	該字標草書寫作（勿），字中兩撇宜避免平行。	該字標草書寫作（少）。	該字標草書寫作（方）。	該字標草書寫作（年）。該字與（手）字草寫（季）近似，應避免混淆。

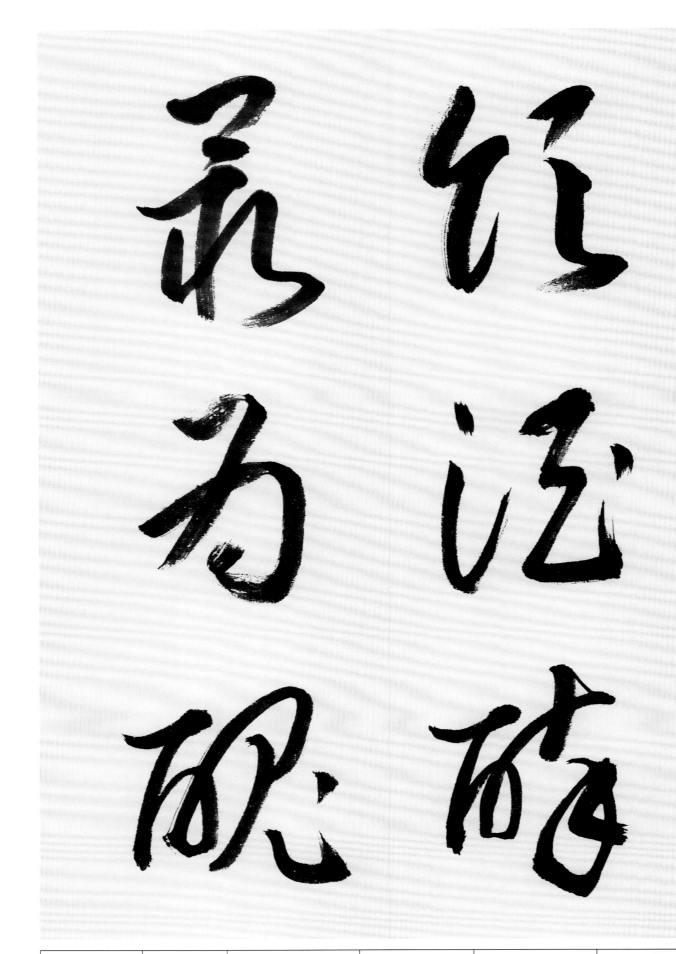

醜	爲	最	醉	酒	飲
字左（酉）的標草符號爲（百），字右（鬼）標草書寫作（忍）。	該字標草書寫作（為）。	字上（曰）的標草符號爲（マ），字下（取）標草書寫作（取）。上下連結書寫作（冣）。歷代書法名家常書寫作（最）。	字左（酉）的標草符號爲（百），字右（卒）標草書寫作（卆）。歷代書法名家常書寫作（酔）。	字左（氵）的標草符號爲（氵），字右（酉）標草書寫作（氵）。左右連結裁省作（泅）。	字左（食）的標草符號爲（飠），字右（欠）的標草符號爲（ㄣ）。歷代書法名家常書寫作（飲）。

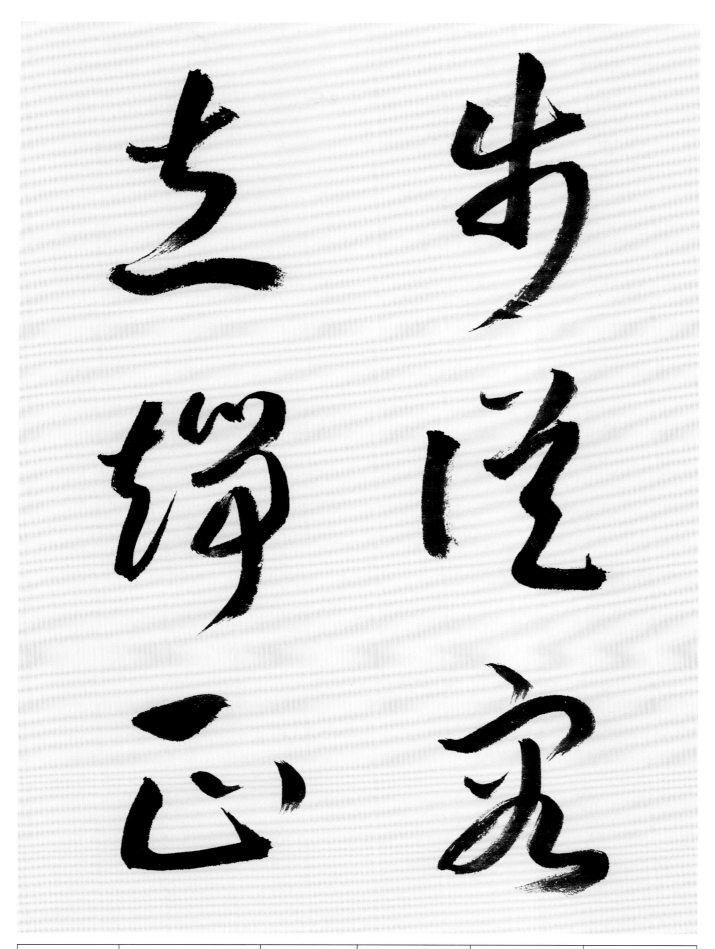

正	端	立	容	從	步
該字標草書寫作（公）。	字左（立）的標草符號爲（玄），字右（耑）標草書寫作（亭）。歷代書法名家常書寫作（诤）。	該字標草書寫作（玄）或（玄）。	字上（宀）的標草符號爲（宀），字下（谷）標草符號爲（弘）。	字左（彳）的標草符號爲（し），字右（定）標草書寫作（ゑ）。	字上（止）標草書寫作（乙），字下（少）標草書寫作（少）。上下連結裁省作（步）。

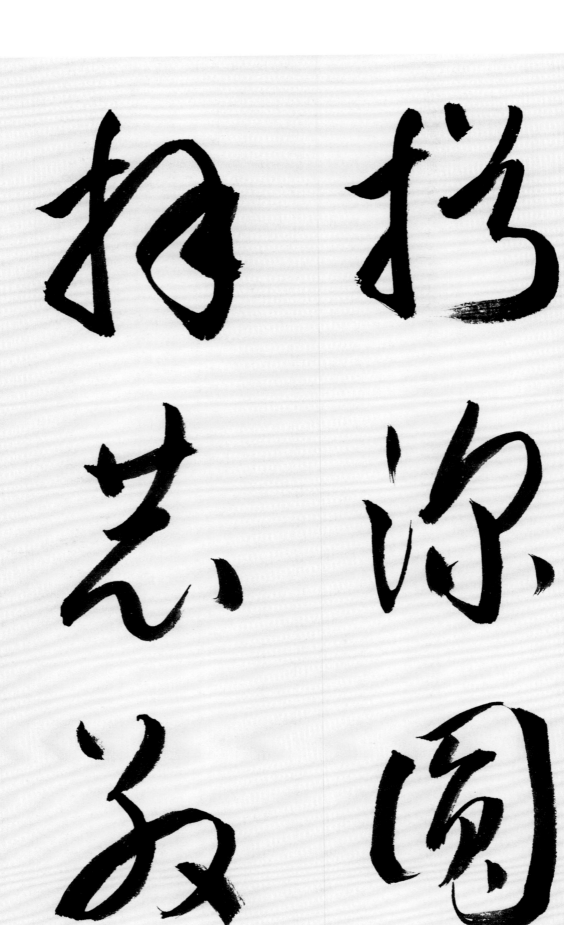

敬	恭	拜	圓	深	揖	
字左（苟）標草書寫作（多），字右（攵）的標草符號爲（又），若書寫作（攵），則爲（散）字草寫。歷代書法名家常書寫作（敬）。	字上（共）標草書寫作（弋），字下（小）的標草符號爲（心），上下連結時裁省作（恭）。歷代書法名家常書寫作（恭）。	字左（手）標草書寫作（扌），字右（手）標草書寫作（手），左左直接連結。	字左（口）的標草符號爲（口），字右（員）標草書寫作（負）。	該字（口）的標草符號爲（口），字中（員）標草書寫作（員）。	字左（氵）的標草符號爲（シ），字右（采）標草書寫作（采）。	字左（扌）的標草符號爲（扌），字右（耳）標草書寫作（弓）。歷代書法名家常書寫作（拜）

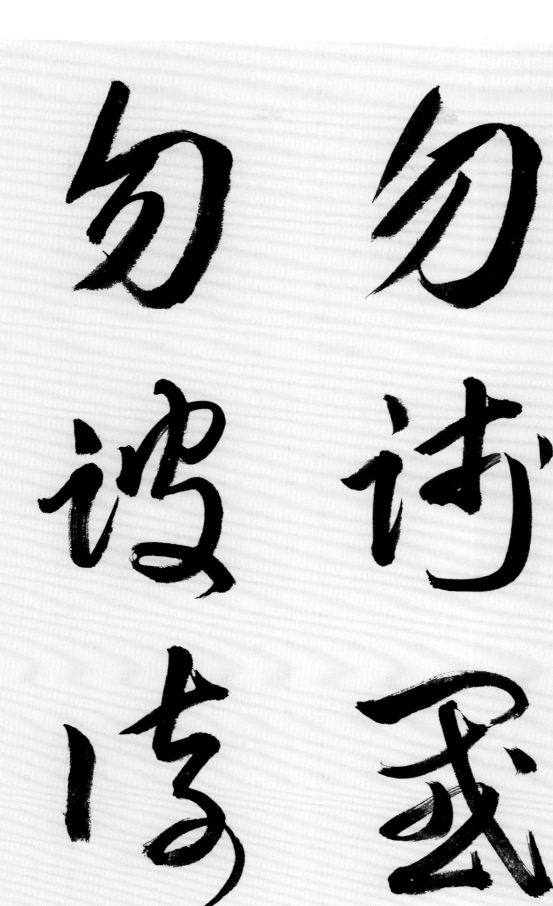

倚	跛	勿	閟	踐	勿
字左（亻）的標草符號為（丨），字右（奇）標草書寫作（奇）。歷代書法名家常書寫作（倚）。	字左（⻊）的標草符號為（⻊），字右（皮）標草書寫作（皮）。	字左（⻊）的標草符號為（⻊），字右（皮）標草書寫作（皮）。	字上（門）的標草符號為（冂），字下（或）標草書寫作（或）。	字左（⻊）的標草符號為（⻊），字右（戋）標草書寫作（戋）。	該字標草書寫作（勿），字中兩撇宜避免平行。

倚	跛	勿	閟	踐	勿
字左（亻）的標草符號為（丨），字右（奇）標草書寫作（奇）。歷代書法名家常書寫作（倚）。	字左（⻊）的標草符號為（⻊），字右（皮）標草書寫作（皮）。	該字標草書寫作（勿），字中兩撇宜避免平行。	字上（門）的標草符號為（冂），字下（或）標草書寫作（或）。	字左（⻊）的標草符號為（⻊），字右（戋）標草書寫作（戋）。	該字標草書寫作（勿），字中兩撇宜避免平行。

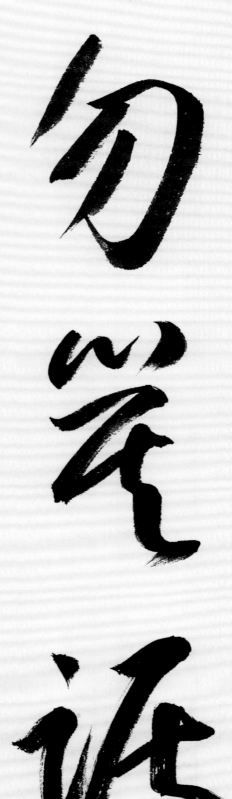

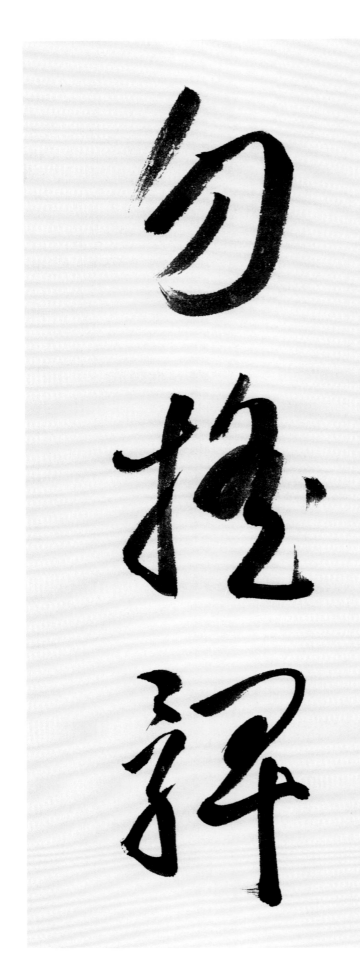

髁	搖	勿	踞	箕	勿
字左（骨）的標草符號爲（骨），字右（卑）標草書寫作（髀）。	字左（扌）的標草符號爲（扌），字右（㿻）標草書寫作（搖）。	該字標草書寫作（勿），字中兩撇宜避免平行。	字左（足）的標草符號爲（⻊），字右（居）草寫作（踞）。	字上（竹）的標草符號爲（艹），字下（其）草寫作（箕）。	該字標草書寫作（勿），字中兩撇宜避免平行。

聲	有	勿	簾	揭	緩
字上（殸）的標草符號爲（七），字下（耳）的標草符號爲（乙），上下連結裁省作（去）。歷代書法名家常書寫作（声）。	該字標草書書寫作（乞），第一筆橫畫完成後，往左下方彎斜，再抬筆連結（月）的草寫（了）。	該字標草書書寫作（勿），字中兩撇宜避免平行。	字上（竹）的標草符號爲（山），字下（廉）標草書寫作（厔）。歷代書法名家常書寫作（産）。	字左（扌）的標草符號爲（扌），字右（曷）標草書寫作（昌）。	字左（糹）的標草符號爲（孑），字右（爰）標草書寫作（爰），左右連結裁省作（緩）。歷代書法名家常書寫作（緩）。

棱	觸	勿	彎	轉	寬
字左（木）的標草符號為（扌），字右（夌）標草書寫作（夌）。	字左（角）的標草符號為（夕），字右（蜀）的標草符號為（昻）。	該字標草書寫作（勿），字中兩撇宜避免平行。	字上（絲）的標草符號為（止），字下（弓）標草符號為（弓）。歷代書法名家常書寫作（彎）。	字左（車）的標草符號為（車），字右（專）標草書寫作（专）。歷代書法名家常書寫作（轉或轉）。	字上（宀）的標草符號為（宀），字下（莧）標草書寫作（莧）。

執	虛	器	如	執	盈
字左（幸）的標草符號為（扌），字右（丸）草寫作（丸）。歷代書法名家常書寫作（執）或（執）。	字上（虍）的標草符號為（ㅋ），字中（业）草寫作（业），字下（皿）草寫作（い）。歷代書法名家常書寫作（虔）。	字上（吅）的標草符號為（い），字中（大）草寫作（之），字下（吅）草寫作（い）。歷代書法名家常書寫作（噐）。	字左（女）草寫作（女），字右（口）的標草符號為（つ）。左右直接連結。	字左（幸）的標草書寫為（扌），字右（丸）草寫作（丸）。歷代書法名家常書寫作（執）或（執）。	字上（乃）標草書寫作（了），字下（皿）的標草符號為（つ）。歷代書法名家常書寫作（盈）。

【謹】

入	虛	室	如	有	人
該字標草書寫作（入）。兩筆畫線條宜講求變化靈動。	字上（虍）的標草符號為（尸），字下（业）草寫作（亚）。上下連結書寫作（虎）。歷代書法名家常書寫作（虎）。	字上（宀）的標草符號為（宀），字下（至）標草書書寫作（室）。	字左（女）草寫作（女），字右（口）的標草符號為（口）。左右直接連結。	該字標草書寫作（有），第一筆橫畫完成後，往左下方彎斜，再抬筆連結（月）的草寫（有）。	該字標草書寫作（人），該字造形可配合行氣採橫寬或高長而變化，線條力求靈活。

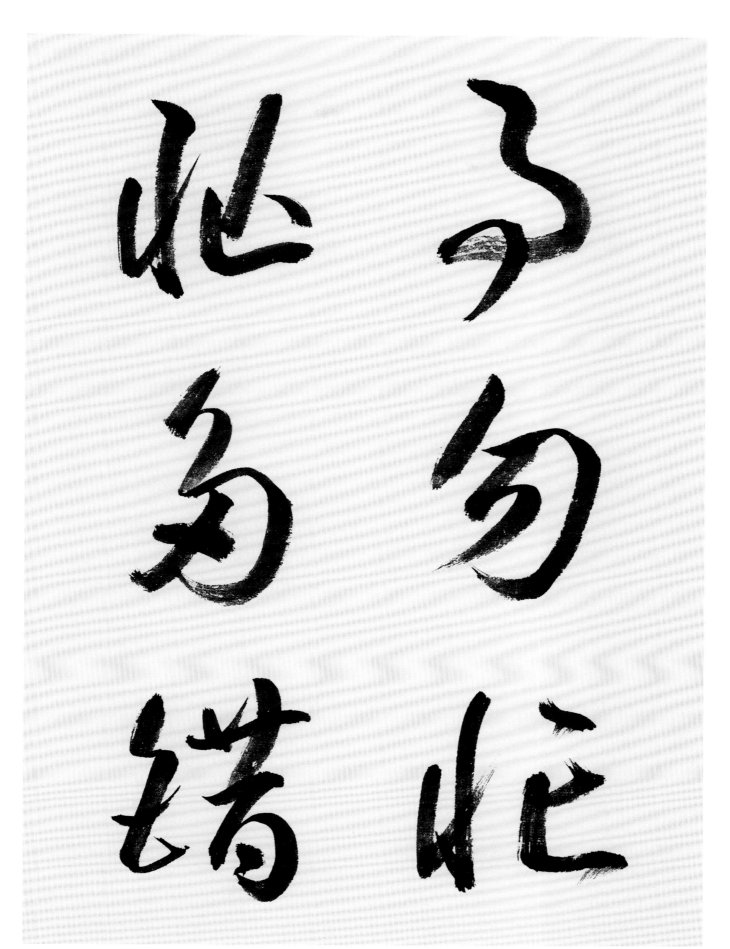

錯	多	忙	忙	勿	事
字左（金）的標草符號為（钅），字右（昔）草寫作（昔）。歷代書法名家常書寫作（錯）。	該字標草書寫作（多）。	字左（小）的標草符號為（忄），字右（亡）草寫作（亡）。	字左（小）的標草符號為（忄），字右（亡）草寫作（亡）。	該字標草書寫作（勿），字中兩撇宜避免平行。	該字標草書寫作（予），末筆宜短而左彎，若向下延伸作（予），即是（予）字的草寫，不可混淆。

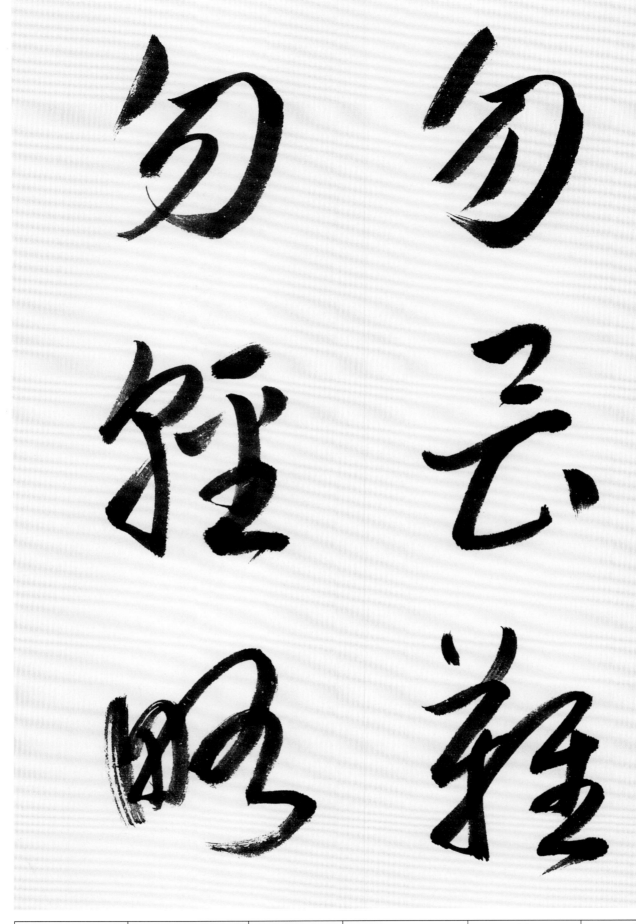

【謹】

略	輕	勿	難	畏	勿
字左（田）的標草符號爲（田），字右（各）草寫作（各），左右直接連結裁省作（略）。	字左（車）的標草符號爲（車），字右（巠）草寫作（巠）。歷代書法名家常書寫作（輕）。	該字標草書寫作（勿），字中兩撇宜避免平行。	字左（莫）的標草符號爲（茅），字右（隹）草寫作（至）。歷代書法名家常書寫作（難）或（難）。	字上（田）的標草符號爲（卫），字下（灭）標草家常書寫作（畏）。歷代書法名家常書寫作（畏）。	該字標草書寫作（勿），字中兩撇宜避免平行。

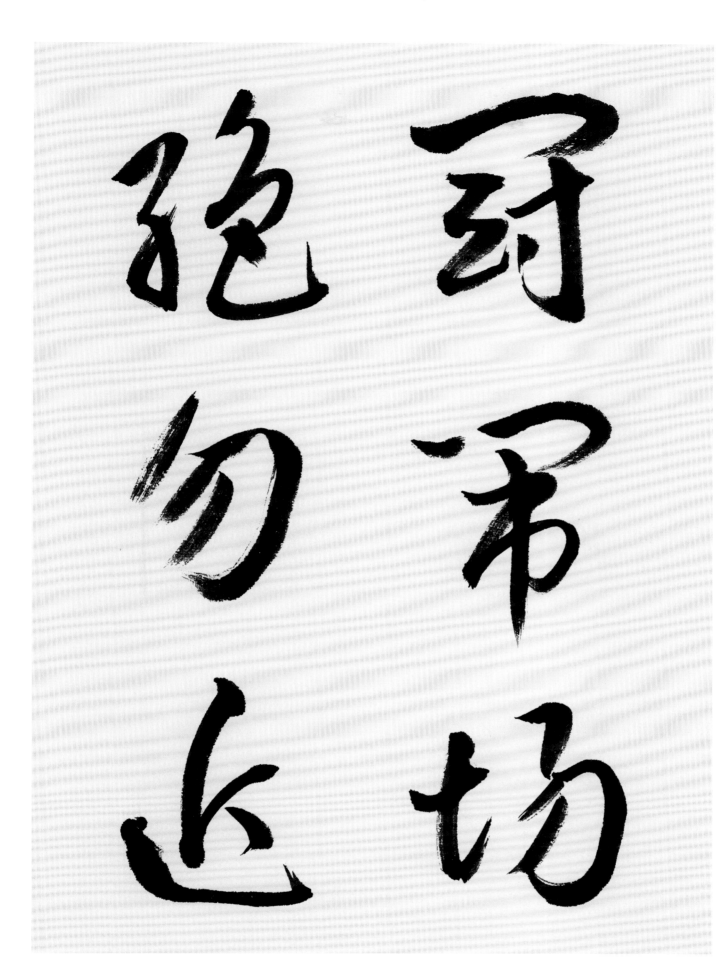

近	勿	絕	場	鬧	鬥
字上（斤）草寫作（斤），字下（辶）的標草符號為（乀）。	該字標草書寫作（勿），字中兩撇宜避免平行。	字左（糹）的標草符號為（纟），字右（色）標草書寫作（色）。歷代書法名家常書寫作（絶）。	字左（土）的標草符號為（土），字右（易）標草書寫作（易），左右直接連結。歷代書法名家常書寫作（场）。	字上（鬥）的標草符號為（冖），字下（市）草寫作（市）。	該字應依（鬥）草寫作（鬥）或（鬥）。歷代書法名家常書寫作（斗）。

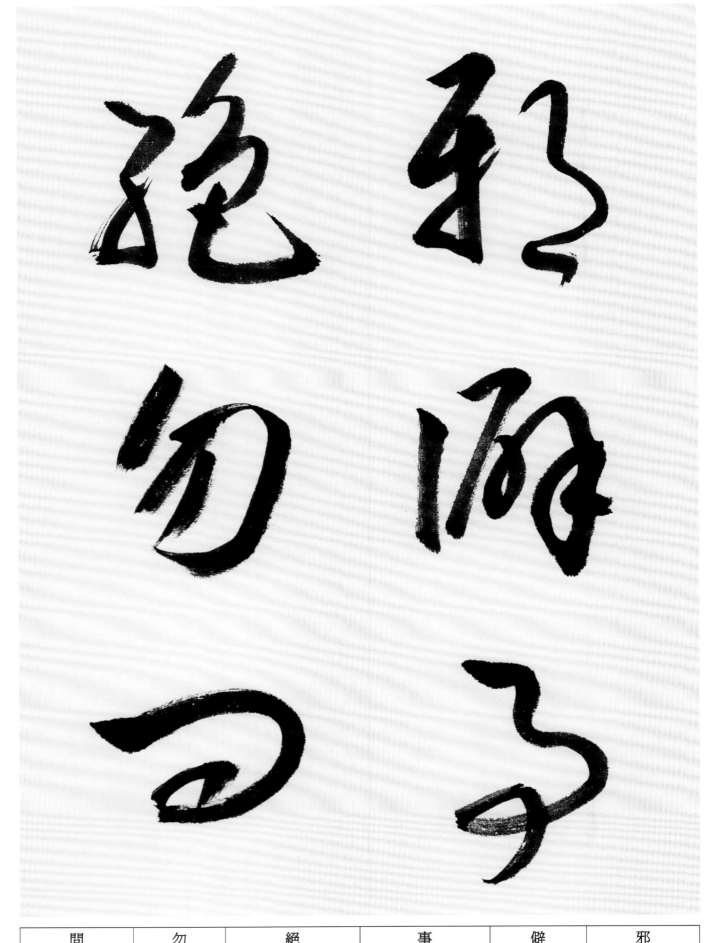

問	勿	絕	事	僻	邪
字上（門）的標草符號爲（冖），字下（口）草寫作（冖）。	該字標草書寫作（勿），字中兩撇宜避免平行。	字左（糸）的標草符號爲（彡），字右（色）標草書寫作（色）。歷代書法名家常書寫作（絶）。	該字標草書寫作（手），末筆宜短而左彎，若向下延伸作（手），即是「予」的草寫，不可混淆。	字左（亻）的標草符號爲（丶），字右（辟）草寫作（辟）。	字左（牙）的標草符號爲（彡），字右（阝）的標草符號爲（彡）。

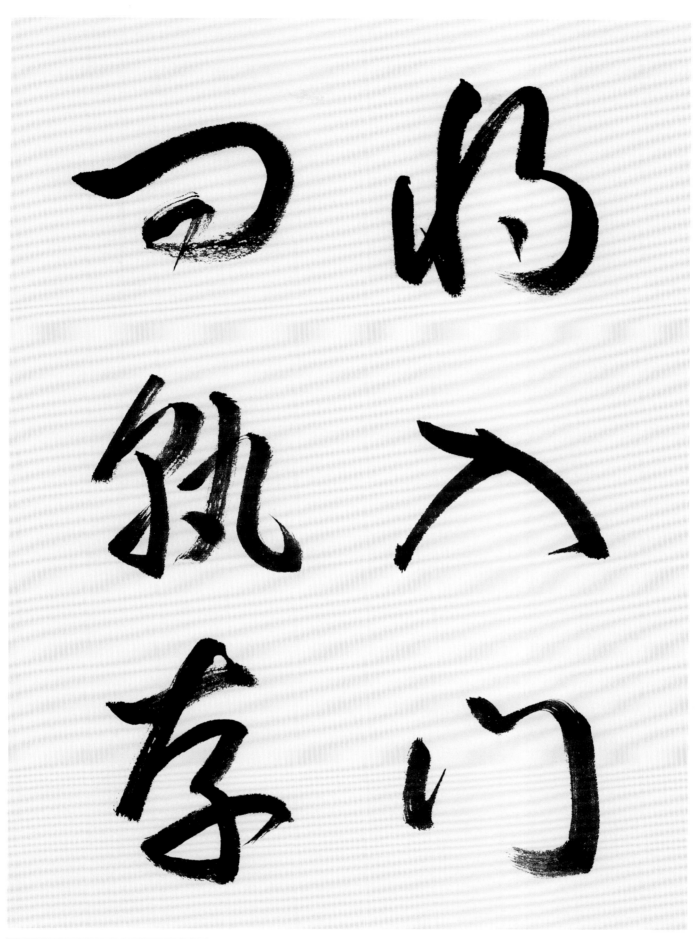

存	執	問	門	入	將	
字上（扌）草寫作（尤），字下（子）草寫作（子），上下直接連結裁省作（存）。	字左（幸）草寫作（丸），字右（丸）草寫作（丸）。	字左（享）的標草符號爲（丂），字右（丸）草寫作（丂）。	字上（門）的標草符號爲（冖），字下（口）草寫作（冖）。	該字標草書寫作（冫），歷代書法名家常書寫作（门）。	該字標草書寫作（冫）。兩筆畫線條宜講求變化靈動。	字左（丬）的標草符號爲（丬），字右（夕）的標草符號爲（彡）。

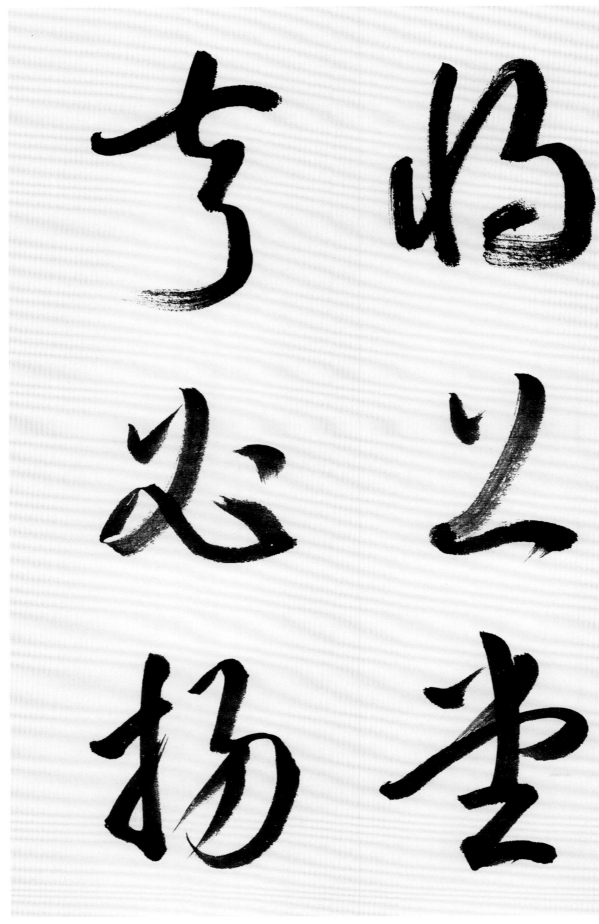

【謹】

揚	必	聲	堂	上	將
字左（扌）的標草符號爲（扌），字右（昜）的標草符號爲（㕥）。	該字標草書寫作（必）。起筆宜自上方一點先寫，可接左撇並連結下一筆右下斜弧線，再接末筆右點。歷代書法名家常書寫作（必）。	字上（殸）的標草符號爲（七），字下（耳）的標草符號爲（㔹），上下連結裁省作（声）。歷代書法名家常書寫作（聲）。	字上（屵）的標草符號爲（屵），字下（土）草寫作（玊），上下直接連結裁省作（堂）。	該字草寫作（㠯），筆畫太少之字標草可不簡省，故常書寫作（上）。	字左（爿）的標草符號爲（爿），字右（寽）的標草符號爲（㝕）。

該字標草書寫作（人），該
字造形可配合行氣採橫寬
或高長而變化，線條力求靈
活。

人	問	誰	對	以	名
字上（門）的標草符號為（つ），字下（口）草寫作（ツ）。	字上（門）的標草符號為（つ），字下（口）草寫作（ツ）。	字左（言）的標草符號為（し），字右（隹）的標草符號為（幺）。	字左（坣）標草書寫作（坕），字右（寸）的標草符號為（つ），左右直接連結。	該字標草書寫作（ツ）。	字上（夕）的標草符號為（夕），字下（口）草寫作（つ），上下連結裁省作（名）。

吾	與	我	不	分	明
字上（五）草寫作（五），字下（口）的標草符號爲（ㄧ）。歷代書法名家常書寫作（吾）。	該字標草書寫作（与）。歷代書法名家常書寫作（与）。	該字標草書寫作（我），歷代書法名家常書寫作（我）。	該字標草書寫作（不）。	該字標草書寫作（分）。	字左（日）的標草符號爲（日），字右（月）的標草符號爲（月）。

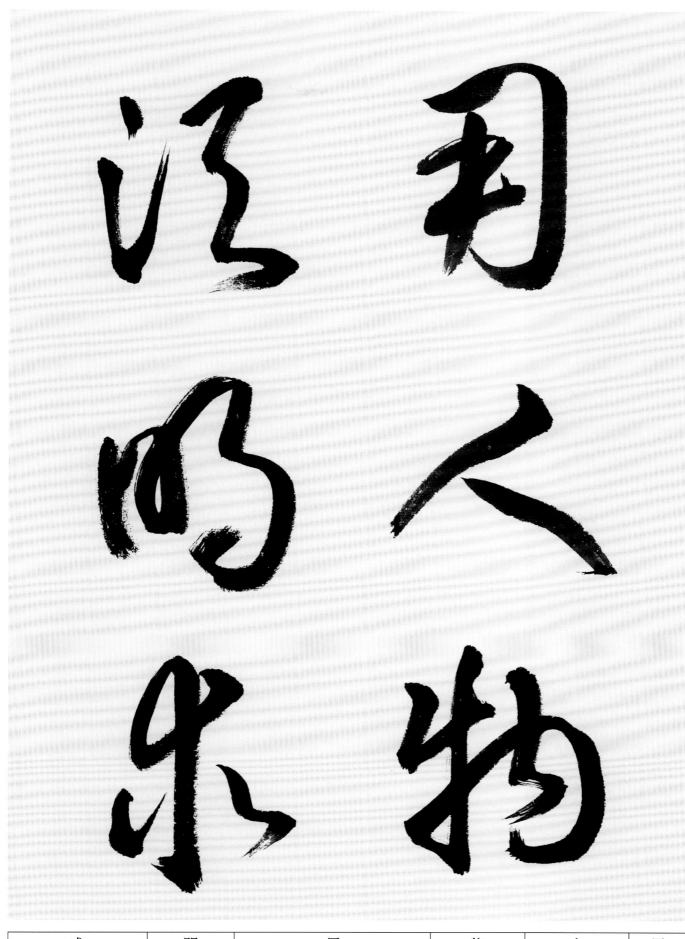

求	明	須	物	人	用
該字標草書寫作（求），字下（水）的標草符號為（水）。起筆可由右向左橫出，再翻筆連結中央豎畫，末筆右上點畫可省略。	字左（日）的標草符號為（日），字右（月）的標草符號為（月）。	字左（彡）的標草符號為（彡），字右（頁）的標草符號為（頁）。該字字右與（泛）字字右（乏）的草寫極為近似，相異處在（頁）的草寫為第一筆係由左向右上斜，而（乏）的第一筆則係由右向左下斜。	字左（牛）的標草符號為（牛），字右（勿）的標草符號為（勿）。	該字標草書寫作（人），該字造形可配合行氣採橫寬或高長而變化，線條力求靈活。	該字標草書寫作（用）。

偷	為	即	問	不	倘
字左（亻）的標草符號為（乚），字右（俞）的標草符號為（𧩙）。該字與（諭）字的標草符號完全雷同，後者可書寫作（𧩙），避免混淆。	該字標草書寫作（為）。	字左（艮）的標草符號為（乚），字右（卩）的標草符號為（マ），左右直接連結。	字上（門）的標草符號為（冖），字下（口）草寫作（マ）。	該字標草書寫作（ふ）。	字左（亻）的標草符號為（乚），字右（尚）的標草符號為（𧾷）。

還	時	及	物	人	借
字上（眾）的標草符號爲（ㄜ），字下（辶）的標草符號爲（し）。	該字標草書寫作（时）。	該字標草書寫作（及）。	字左（牛）的標草符號爲（牛），字右（勿）的標草符號爲（勿），左右直接連結。	該字標草書寫作（乀），該字造形可配合行氣採橫寬或高長而變化，線條力求靈活。	字左（亻）的標草符號爲（し），字右（昔）草寫作（昔）。

難	不	借	急	有	後
字左（堇）的標草符號為（艹），字右（隹）草寫作（隹）。歷代書法名家常書寫作（難）或（難）。	該字標草書寫作（不）。	字左（亻）的標草符號為（一），字右（昔）草寫作（昔）。	字上（彑）標草書寫作（彑）或（彑）字下（心）的標草符號為（心），該字第一筆點畫省略時，（心）的草寫不宜作（一），避免與（至）的草寫（至）混淆。	該字標草書寫作（有），第一筆橫畫完成後，往左下方彎斜，再抬筆連結（月）的草寫（有）。	字左（彳）的標草符號為（彳），字右（夋）標草書寫作（夋）。歷代書法名家常書寫作（後）。該字應避免與（復）、（設）的草寫（復）、（設）混淆。

【信】

信

字左（亻）的標草符號為
（し），字右（言）的標
草書寫作（ぅ）。

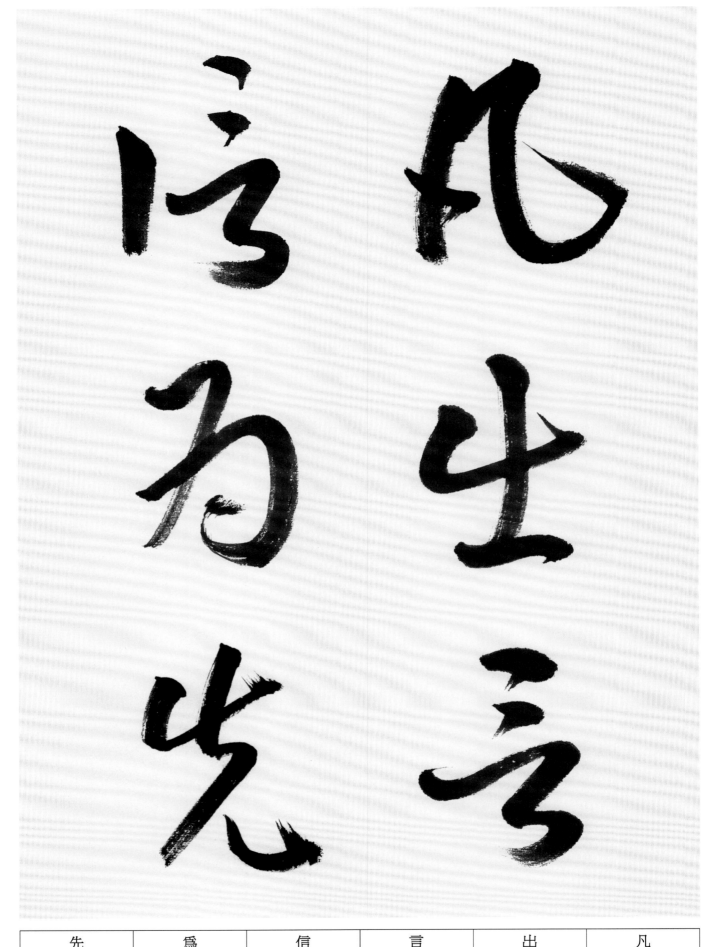

先	爲	信	言	出	凡
該字標草書寫作（先）。	該字標草書寫作（ね）。	字左（亻）的標草符號爲（し），字右（言）的標草書寫作（ろ）。	該字標草書寫作（ろ）。	該字標草書寫作（生）。	該字標草書寫作（凡）。

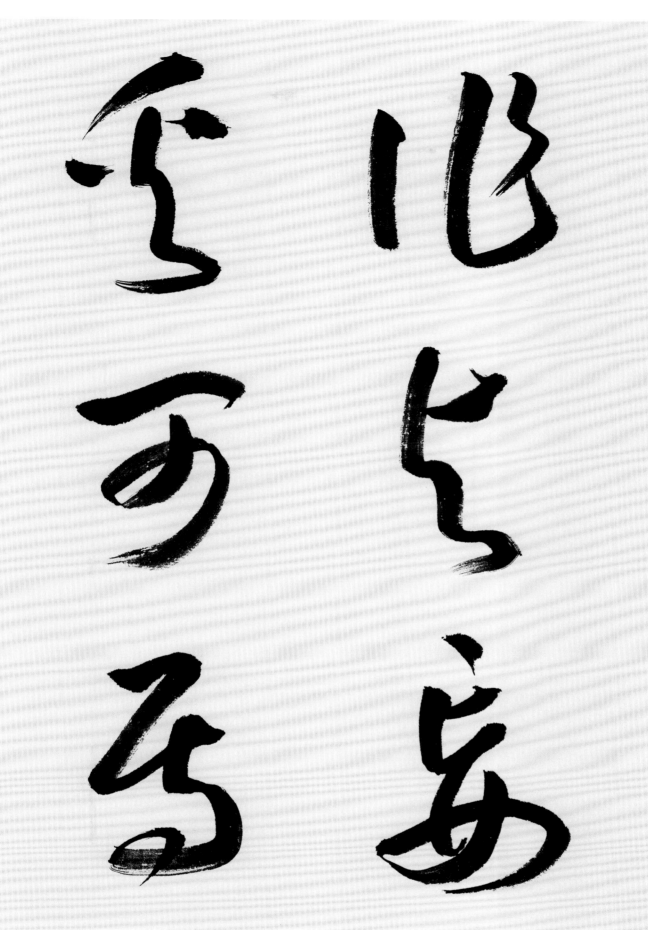

詐	與	妄	奚	可	焉
字左（言）的標草符號爲（し），字右（乍）的標草符號爲（巳）。該字的標草符號與（作）字雷同，可書寫作（訛），避免混淆。	該字標草書寫作（乞）。歷代書法名家常書寫作（弓）。	字上（亡）草寫作（乜），字下（女）標草符號爲（め）。	該字標草書寫作（そき），字下（大）的標草符號爲（了）。歷代書法名家常書寫作（奚）。	該字標草書寫作（可）。	字上（正）草寫作（乞），字下（鳥）標草符號爲（弓），上下連筆裁省作（弓）。歷代書法名家常書寫作（号）或（号）。

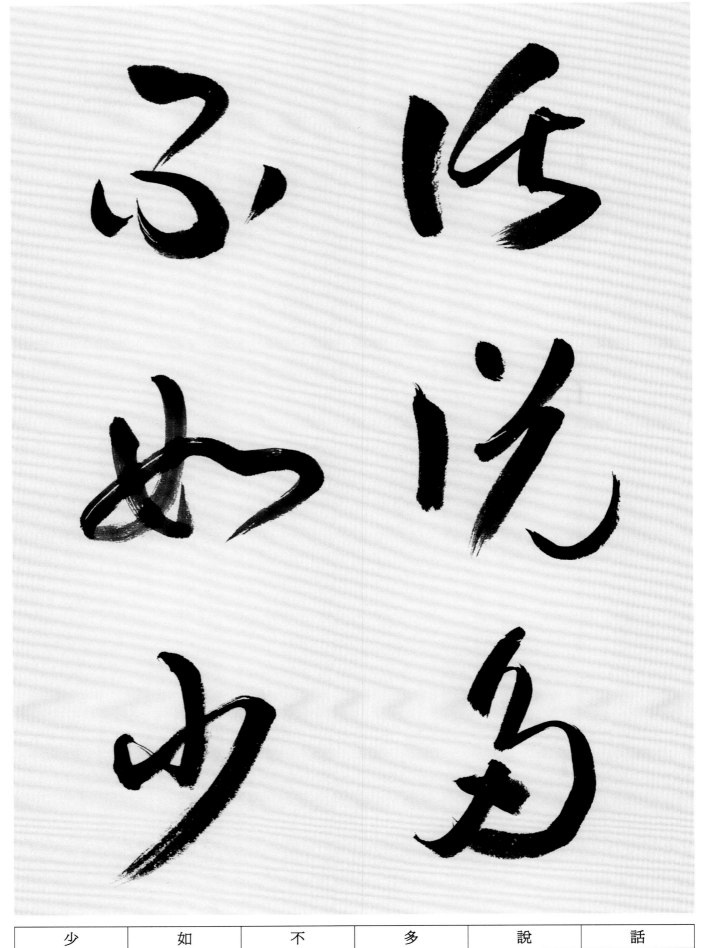

話	說	多	不	如	少
字左（言）的標草符號爲（し），字右（舌）的標草符號爲（む）。	字左（言）的標草符號爲（し），字右（兌）的標草符號爲（え）。	該字標草書寫作（多）。	該字標草書寫作（ふ）。	字左（女）草寫作（め），字右（口）的標草符號爲（つ）。左右直接連結。	該字標草書寫作（少）。

【信】

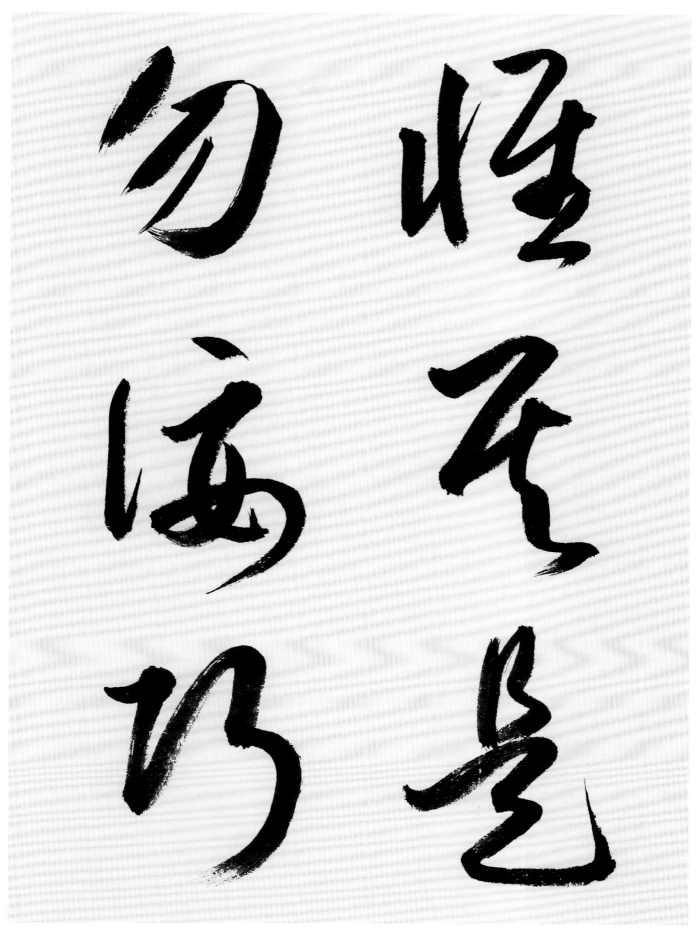

巧	佞	勿	是	其	惟
字左（工）的標草符號為（エ），字右（丂）草寫作（ろ）。	字左（亻）的標草符號為（し），字右（妄）草寫作（面）。	該字標草書寫作（勿），字中兩撇宜避免平行。	字上（日）的標草符號為（B），字下（疋）的標草符號為（乙）。	該字標草書寫作（乏），字下（其）的標草符號為（乏）。	字左（亻）的標草符號為（ヰ），字右（隹）的標草符號為（至）。

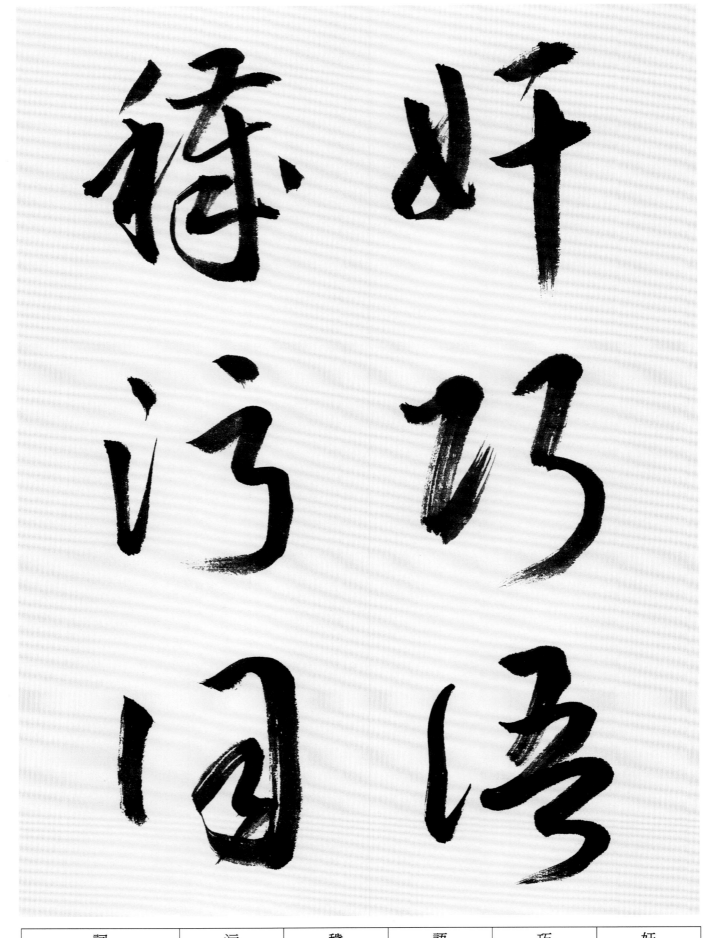

詞	污	穢	語	巧	奸
字左（言）的標草符號爲（し），字右（司）草寫作（司）。該字左右不宜連結，避免與（詞）的草寫（冏）混淆。歷代書法名家常書寫作（词）。	字左（氵）的標草符號爲（氵），字右（亏）草寫作（弓）。該字同（污），亦可草寫作（汗）。	字左（禾）的標草符號爲（禾），字右（歲）標草書寫作（紊）。歷代書法名家常書寫作（穢）。	字左（言）的標草符號爲（し），字右（吾）草寫作（弓）。歷代書法名家常書寫作（语）。	字左（工）的標草符號爲（し），字右（丂）草寫作（丂）。	字左（女）的標草符號爲（女），字右（干）草寫作（干）。

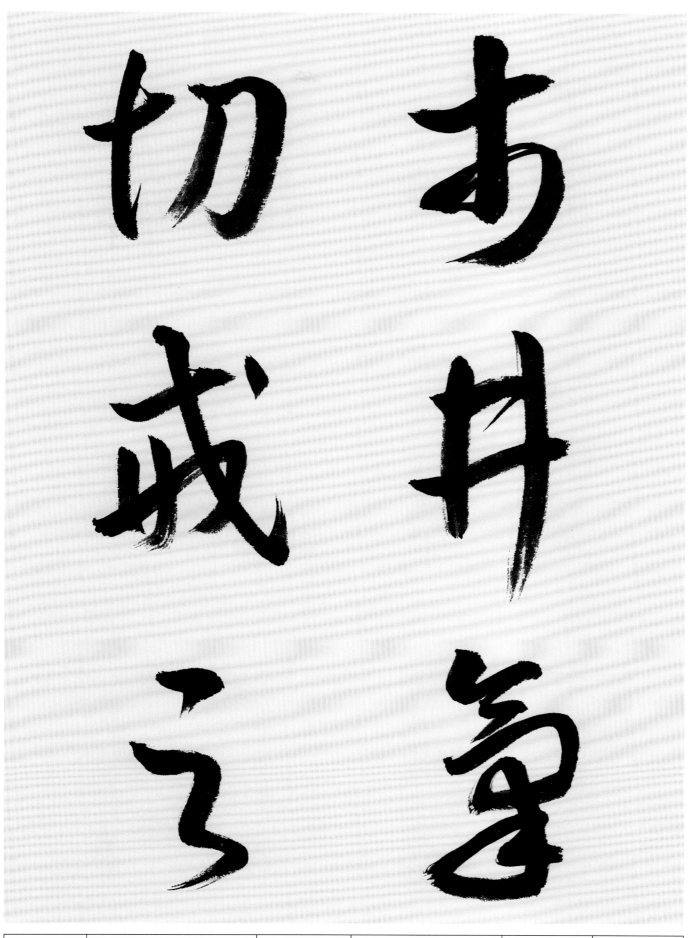

之	戒	切	氣	井	市
該字標草書寫作（ㄓ）。	字上（戈）的標草符號爲（戈），字下（廿）草寫作（廿）。上下直接連結書寫作（戒）。該字先寫（弋），再寫（廾），末筆爲右上一點畫。	字左（七）的標草符號爲（七），字右（刀）草寫作（刀）。	字上（气）的草寫作（乞），字下（米）標草書寫作（米），上下直接連結裁省作（釆）。歷代書法名家常書寫作（釆）。	該字標草書寫作（丼）。	該字標草書寫作（市）。

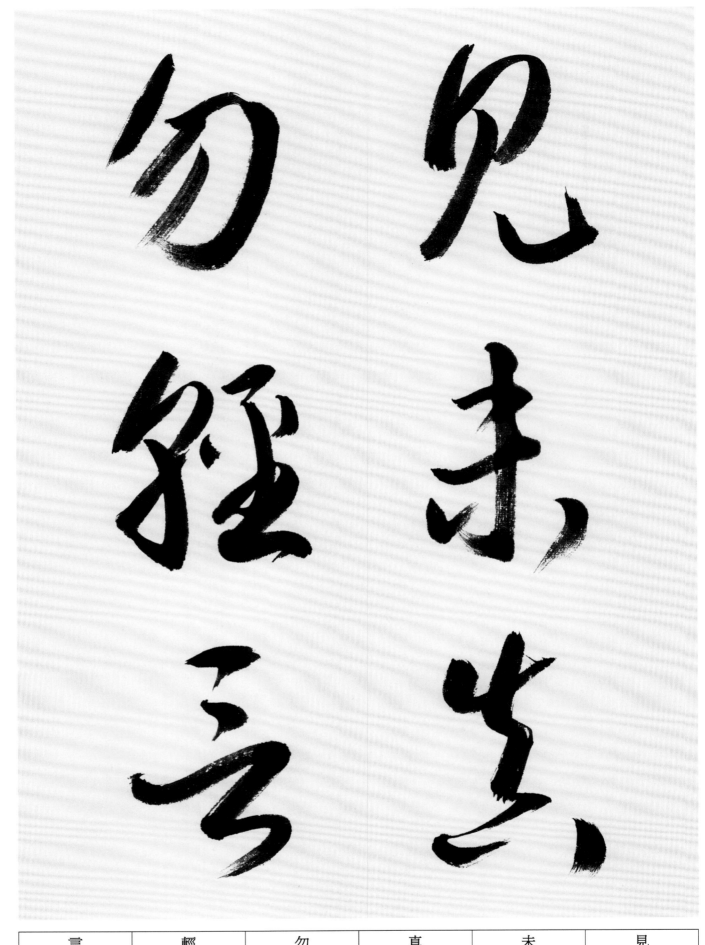

言	輕	勿	真	未	見
該字標草書寫作（言）。	字左（車）的標草符號爲（車），字右（巠）草作（巠）。歷代書法名家常書寫作（輕）。	該字標草書寫作（勿），字中兩撇宜避免平行。	該字標草書寫作（真）。	該字標草書寫作（未）。	該字標草書寫作（見）。

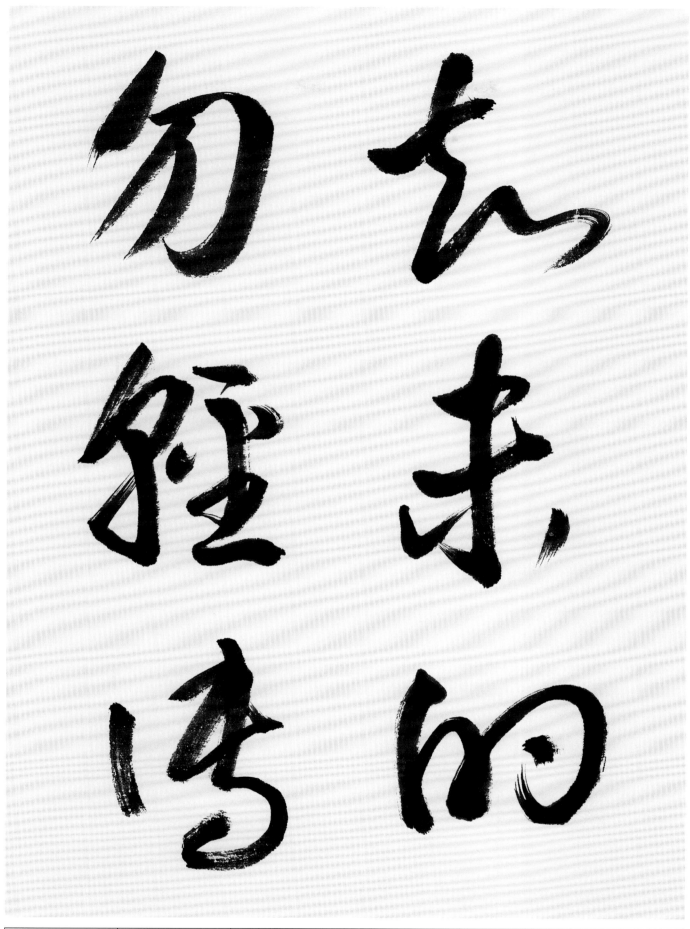

【信】

傳	輕	勿	的	未	知
字左（亻）的標草符號爲（乚），字右（專）的標草符號爲（专）。歷代書法名家常書寫作（傳）。	字左（車）的標草符號爲（车），字右（巠）草寫作（坙）。歷代書法名家常書寫作（輕）。	該字標草書寫作（勿），字中兩撇宜避免平行。	字左（白）的標草符號爲（白），字右（勹）草寫作（勹），左右直接連結書寫作（的）。歷代書法名家常書寫作（的）。	該字標草書寫作（未）。	字左（矢）的標草符號爲（矢），字右（口）草寫作（口）。

一〇一

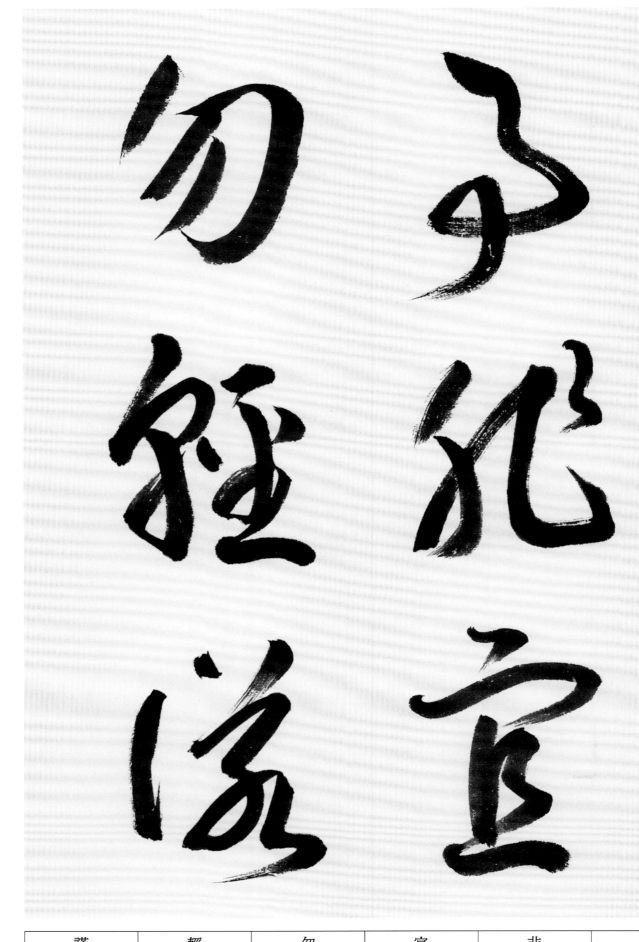

諾	輕	勿	宜	非	事
字左（言）的標草符號爲（し），字右（若）草寫作（委）。	字左（車）的標草符號爲（子），字右（巠）草寫作（茎）。歷代書法名家常書寫作（輕）。	該字標草書書寫作（勿），字中兩撇宜避免平行。	字上（宀）的標草符號爲（宀），字下（且）的標草符號爲（且）。歷代書法名家常書寫作（宜）。	該字標草書書寫作（非），歷代書法名家常書寫作（非）。	該字標草書書寫作（事），末筆宜短而左彎，若向下延伸作（事），即是（予）字的草寫，不可混淆。

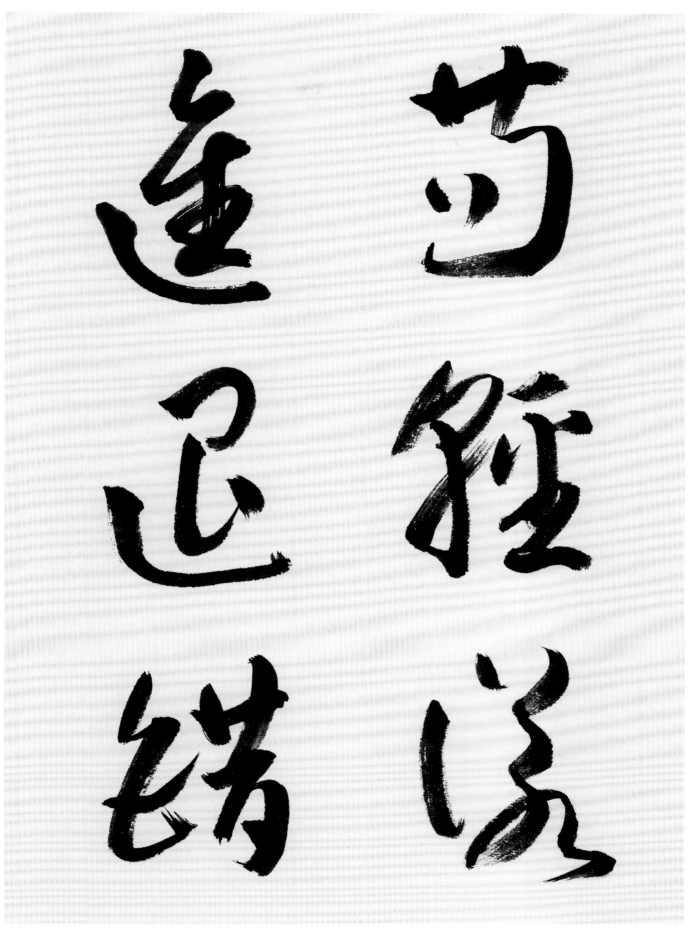

錯	退	進	諾	輕	苟
字左（金）的標草符號爲（钅），字右（昔）標草書寫作（昔）。歷代書法名家常書寫作（錯）。	字上（艮）標草書寫作（艮），字下（辶）的標草符號爲（し）。	字上（隹）草寫作（隹），字下（辶）的標草符號爲（し），上下連結書寫作（進）。	字左（言）的標草符號爲（し），字右（若）草寫作（若）。	字左（車）的標草符號爲（車），字右（坙）草寫作（坙）。歷代書法名家常書寫作（輕）。	該字標草書寫作（苟），亦可書寫作（苟）。

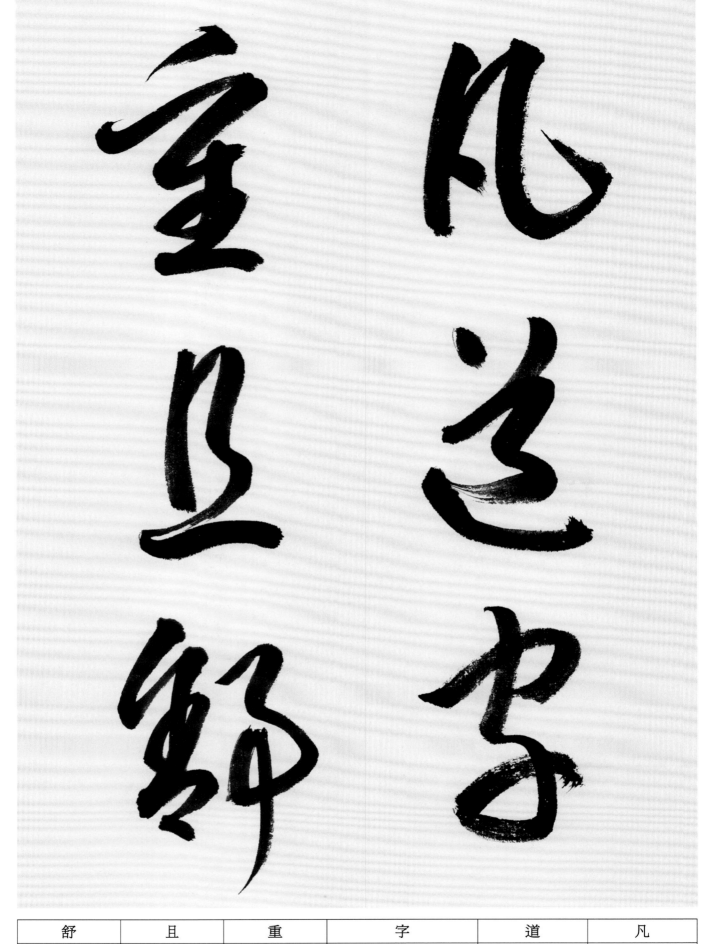

舒	且	重	字	道	凡
字左（舍）的標草符號為（毫），字右（予）草寫作（予），左右連結裁省作（舒）。	該字標草書寫作（㫖）。歷代書法名家常書寫作（且）。	該字標草書寫作（重），字下（里）的標草符號為（生）。	字上（宀）的標草符號為（⺧），字下（子）標草書寫作（子），上下直接連結裁省作（字）。歷代書法名家常書寫作（字）。	字上（首）草寫作（⻌），字下（辶）的標草符號為（⻌）。	該字標草書寫作（凡）。

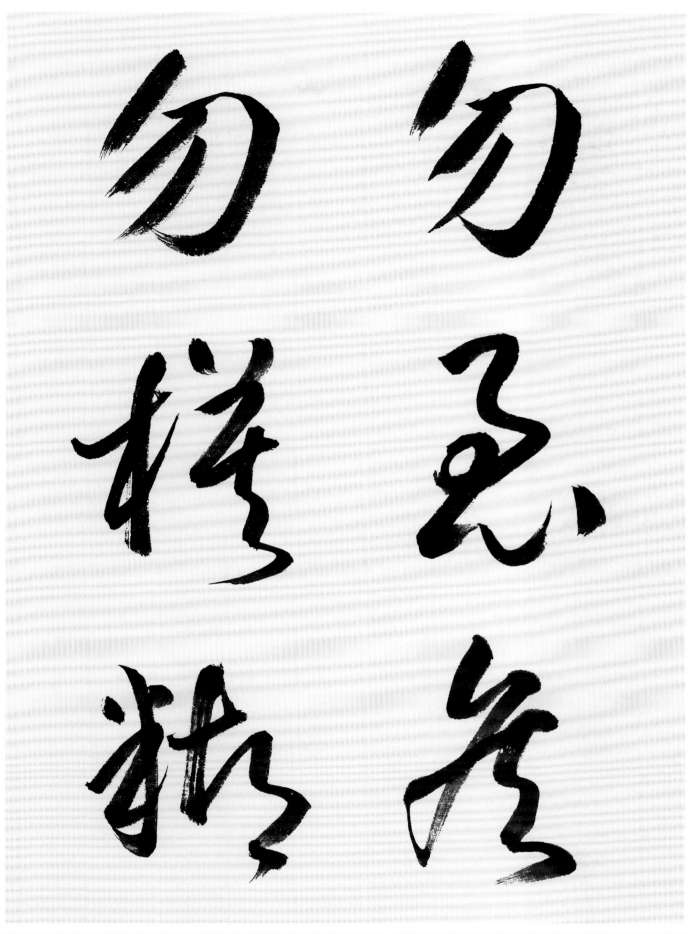

糊	模	勿	疾	急	勿
字左（米）的標草符號為（半），字右（胡）標草書寫作（糊）。	字左（木）的標草符號為（扌），字右（莫）標草書寫作（模）。	該字標草書寫作（勿），字中兩撇宜避免平行。	字上（疒）的標草符號為（广），字下（矢）的標草符號為（矢），上下連結裁省作（疾）。	字上（刍）或（刍）的標草符號為（刍），該字第一筆點畫省略時，（心）的草寫不宜作（一），避免與（至）的草寫（刍）混淆。	該字標草書寫作（勿），字中兩撇宜避免平行。

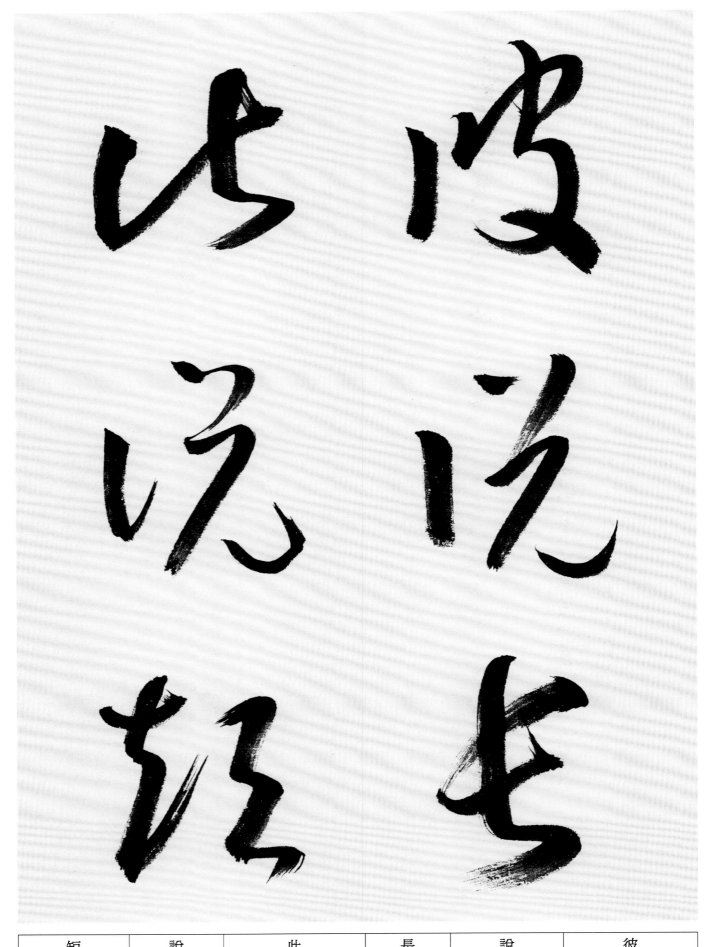

短	說	此	長	說	彼
字左（矢）的標草符號爲（乇），字右（豆）標草書寫作（乞）。歷代書法名家常書寫作（𥞥）。	字左（言）的標草符號爲（し），字右（兌）標草書寫作（𥞥）。	字左（止）草寫作（じ），字右（匕）的標草符號爲（乇），左右直接連結裁省作（𨾱）。歷代書法名家常書寫作（𨾱）。	該字標草書寫作（乇）。	字左（言）的標草符號爲（し），字右（兌）標草書寫作（𥞥）。	字左（彳）的標草符號爲（し），字右（皮）標草書寫作（𣬸）。該字左右不宜直接連結，避免與單字（皮）的草寫（𣬸）混淆。

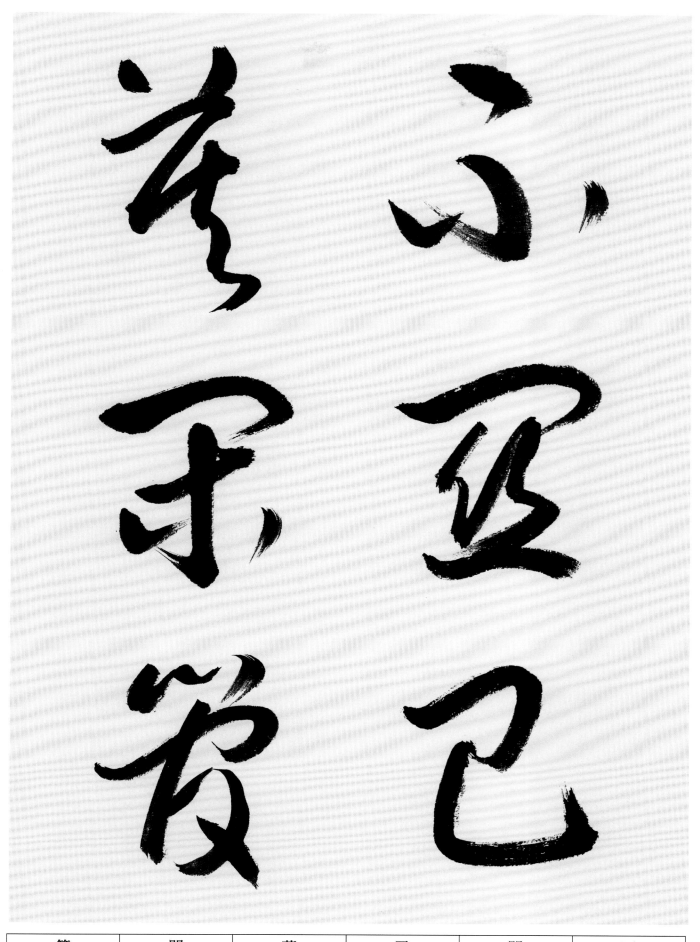

管	閒	莫	己	關	不
字上（竹）的標草符號爲（⺮），字下（官）標草書寫作（𠂤）。歷代書法名家常書寫作（𥬞）。	該字通（閑），字上（兩）的標草符號爲（冂）字下（木）標草書寫作（朩）。	字上（艸）標草書寫作（⺾），字下（異）的標草符號爲（乀）。上下連結書寫作（苳）。	該字標草書寫作（己）。	字上（門）的標草符號爲（冂），字下（絲）標草書寫作（絲）。歷代書法名家常書寫作（関）。	該字標草書寫作（る）。

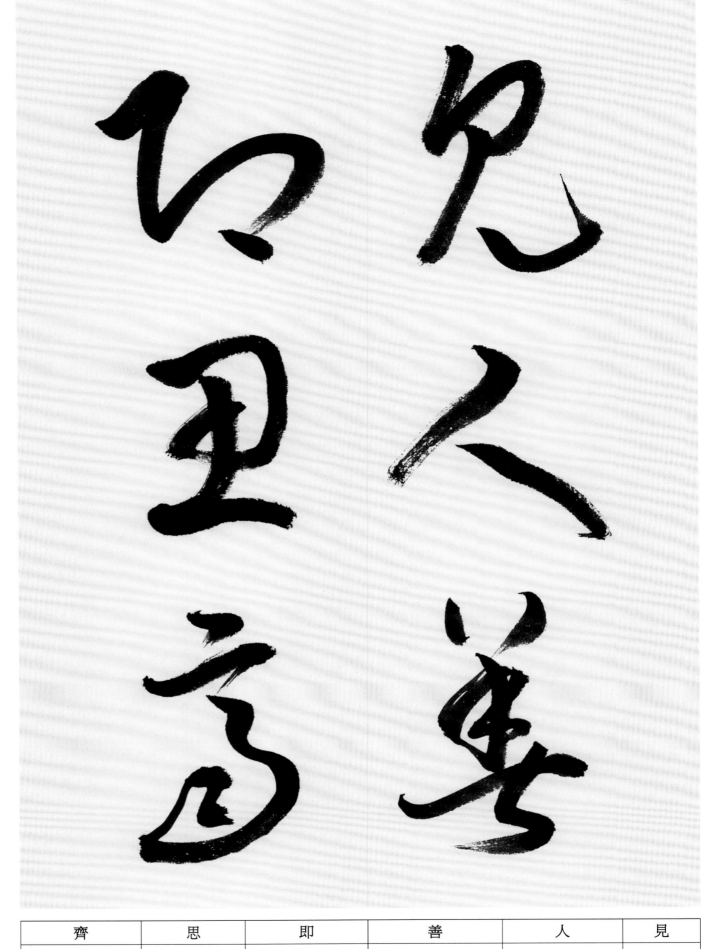

齊	思	即	善	人	見
該字標草書寫作（），末筆兩橫畫應明確，避免與（高）字草寫（）混淆。	字上（田）標草書寫作（田），字下（心）的標草符號為（一）。歷代書法名家常書寫作（里）。	字左（皀）的標草符號為（），字右（卩）標草書寫作（マ），左右直接連結。	字上（羊）的標草符號為（丷），字下（古）標草書寫作（古），上下連結裁省作（善）。歷代書法名家常書寫作（善）。	該字標草書寫作（人），該字造形可配合行氣採橫寬或高長而變化，線條力求靈活。	該字標草書寫作（見）。

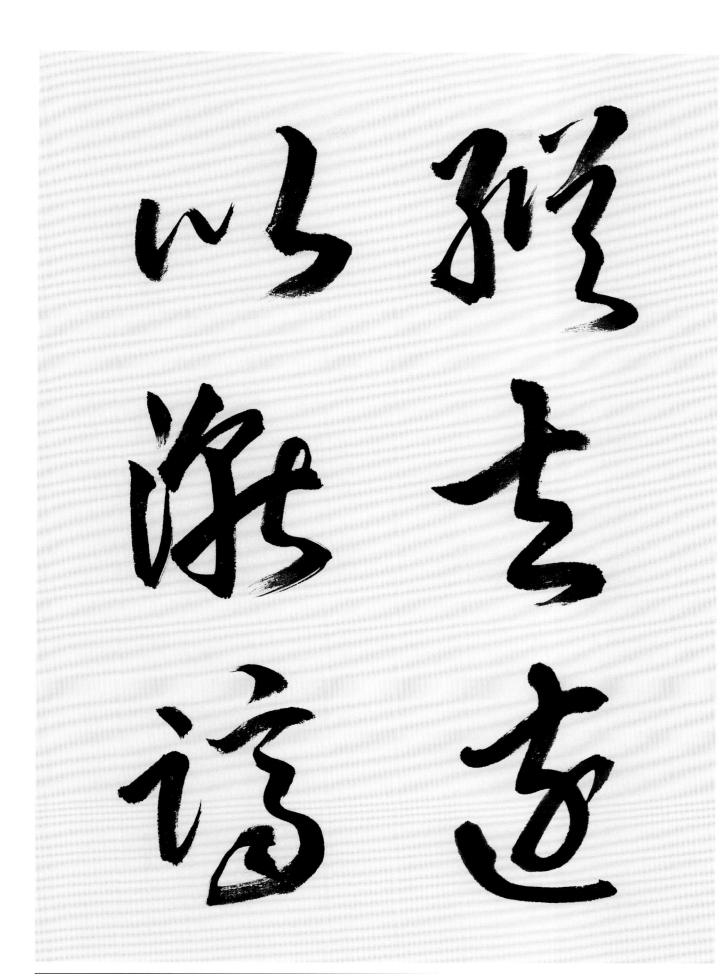

躋	漸	以	遠	去	縱
字左（足）的標草符號爲（之），字右（齊）標草書寫作（躋）。	字左（氵）的標草符號爲（冫），字右（斬）標草書寫作（漸）。歷代書法名家常書寫作（漸）或（漸）。	該字標草書寫作（以）。	字上（袁）標草書寫作（去），字下（辶）的標草符號爲（辶），上下連結裁省作（遠）。歷代書法名家常書寫作（遠）。	該字標草書寫作（去）。	字左（糸）的標草符號爲（幺），字右（從）標草書寫作（縱）。

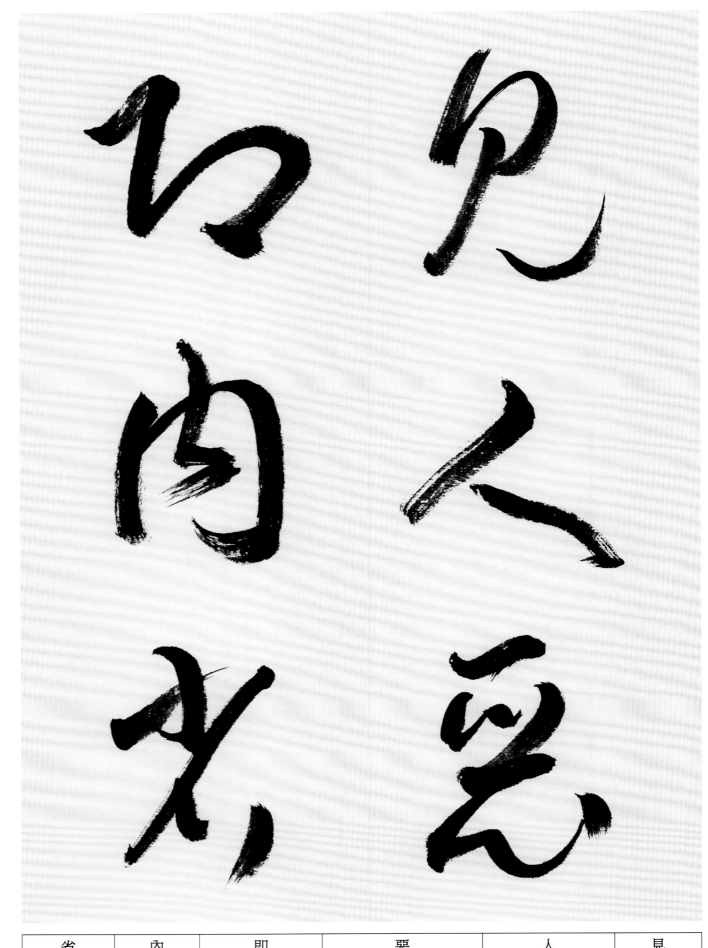

【信】

省	內	即	惡	人	見
字上（少）的標草符號爲（少），字下（目）的標草符號爲（ﾚ）。	該字標草書寫作（内）。	字左（艮）的標草符號爲（ζ），字右（卩）的標草符號爲（マ），左右直接連結。	字上（亞）標草書寫作（ユ），字下（心）的標草符號爲（ぃ），上下連結書寫作（ふ）。歷代書法名家常書寫作（ふ）。	該字標草書寫作（人），該字造形可配合行氣採橫寬或高長而變化，線條力求靈活。	該字標草書寫作（見）。

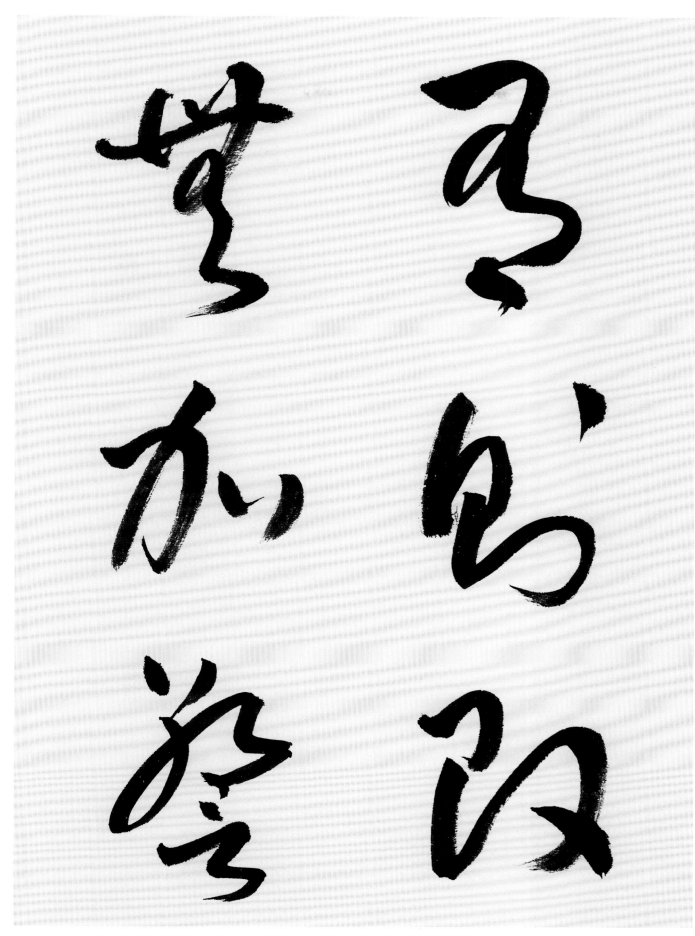

警	加	無	改	則	有
字上（敬）標草書寫作（敬），字下（言）的標草符號爲（言），上下直接連結裁省作（言言）。歷代書法名家常書寫作（警）。	字右（力）的標草寫作（力），字左（口）的標草符號爲（口）。	該字標草書寫作（無），字上（無）的標草符號爲（無）。	字左（己）的標草符號爲（己），字右（文）的標草符號爲（文），左右直接連結。	字左（貝）草寫作（貝），字右（刂）的標草符號爲（刂），左右直接連結。該字的（貝）不採字左標草符號（貝）書寫。	該字標草書寫作（有），第一筆橫畫完成後，往左下方彎斜，再抬筆連結（月）的草寫（有）。

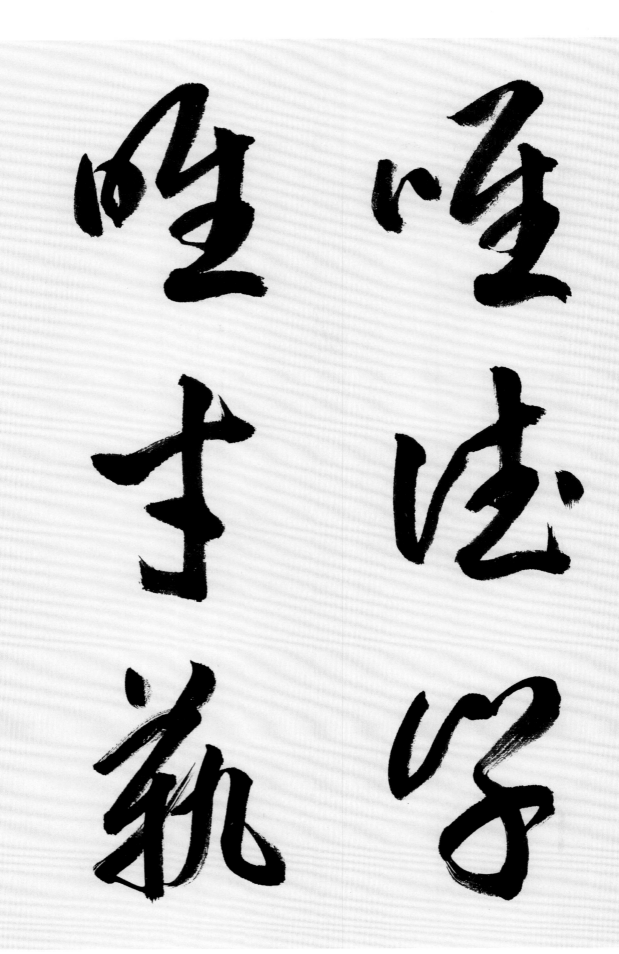

藝	才	唯	學	德	唯
字上（艹）的標草符號為（）、字中（埶）、字下（云）標草書寫作（），字下（云）草寫作（），三者連結裁省作（），歷代書法名家常書寫作（）或（）。	該字標草書寫作（）。	字左（口）的標草符號為（）、字右（隹）的標草符號為（）。	字上（臼）的標草符號為（）、字下（子）草寫作（），上下直接連結裁省作（），歷代書法名家常書寫作（）或（）。	字左（彳）的標草符號為（）、字右（惪）的標草符號為（）。該字末筆點畫務必明確，避免與（往）字草寫（）混淆。歷代書法名家常書寫作（）。	字左（口）的標草符號為（）、字右（隹）的標草符號為（）。

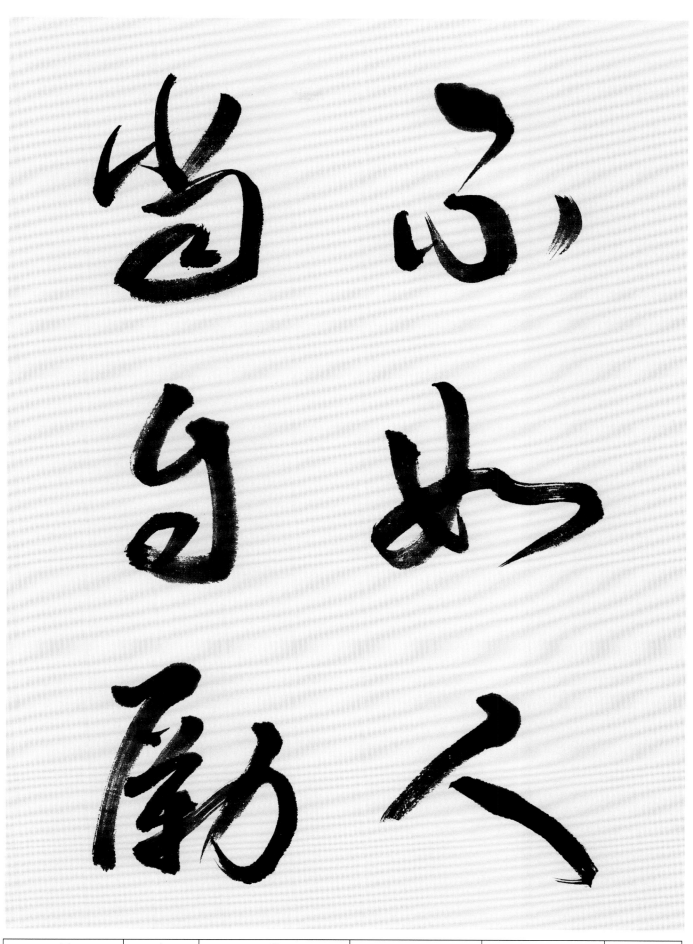

礪	自	當	人	如	不
字左（石）的標草符號為（石），字右（厲）標草書寫作（屬）。該字通（勵），可書寫作（勵）。	該字標草書寫作（自）。	字上（尚）標草書寫作（尚），字下（田）的標草符號為（田）。上下直接連結裁省作（當）。歷代書法名家常書寫作（當）。	字標草書寫作（人）。該字造形可配合行氣採橫寬或高長而變化，線條力求靈活。	字左（女）草寫作（女），字右（口）的標草符號為（口）。左右直接連結。	該字標草書寫作（不）。

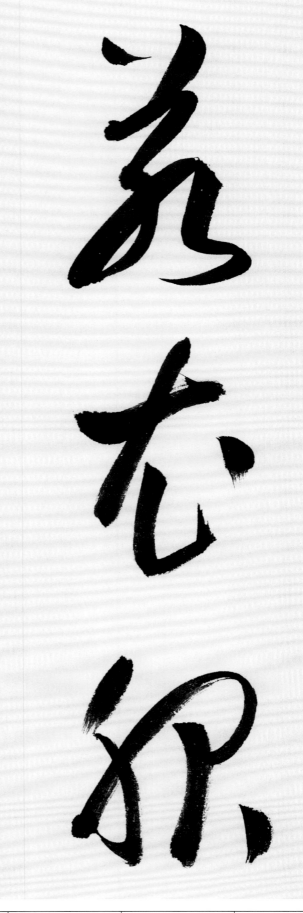

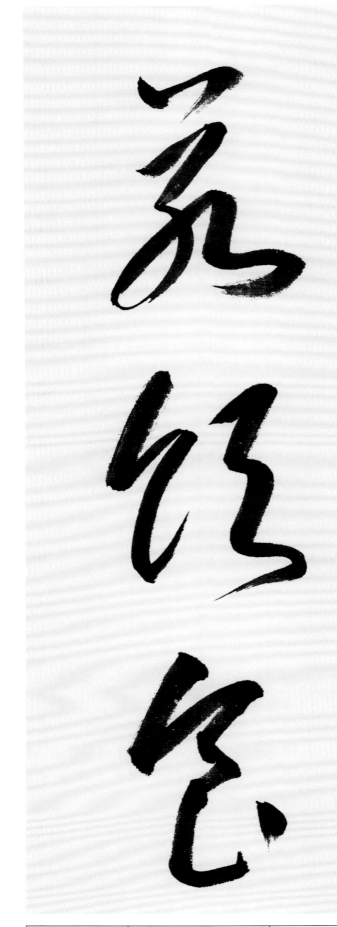

食	飲	若	服	衣	若
該字標草書寫作（食）。	字左（食）的標草符號爲（食），字右（欠）的標草符號爲（子）。歷代書法名家常書寫作（飲）。	該字標草書寫作（若）。	字左的（月）標草符號爲（子），字右（及）草寫爲（及）。	該字標草書寫作（衣）。	該字標草書寫作（若）。

不	如	人	勿	生	感
該字標草書寫作（ふ）。	字左（女）草寫作（ね），字右（口）的標草符號為（つ）。左右直接連結。	該字標草書寫作（人），該字造形可配合行氣採橫寬或高長而變化，線條力求靈活。	該字標草書寫作（勿），字中兩撇宜避免平行。	該字標草書寫作（生）。	字上（戌）的標草符號為（戈），字中（示）標草書寫作（多），字下（心）草寫作（一），三者連結書寫作（感），該字同（感）。

樂	譽	聞	怒	過	聞
該字標草書寫作（乐）。	家常書寫作（誉）。歷代書法名裁省作（多言），字下（言）上下連結草符號爲（多），字下（言）的標（多），字下（言）的標字上（朙）的標草符號爲	常書寫作（耳）。應小心辨識。歷代書法名家寧二字草寫（多）近似，草符號爲（多）。該字與（一），字下（耳）的標字上（門）的標草符號爲	（奴）。上下連結書寫作（怒）或草符號爲（心）或（一）。（奴），字下（心）的標字上（奴）標草書寫作	草符號爲（心）。（多），字下（辶）的標字上（咼）標草書寫作	常書寫作（闻）。寧）字草寫（多）近似，（多）。該字與草符號爲（多）。該字與草符號爲（一），字下（耳）的字上（門）的標草符號爲

卻	友	益	來	友	損
字左（谷）的標草符號爲（ㄥ），字右（卩）草寫作（マ），該字同（却）。歷代書法名家常書寫作（却）。	該字標草書寫作（友）。	字上（兰）字下（皿）的標草符號爲（マ），上下連結裁省作（益）。	該字標草書寫作（来）。	該字標草書寫作（友）。	字左（扌）的標草符號爲（扌），字右（員）標草書寫作（貟）。

【信】

欣	過	聞	恐	譽	聞
草符號為（心）、字右（欠）的標草符號為（弓）。	草符號為（一）。字上（昌）標草書寫作（弓）、字下（辶）的標	常書寫作（弓）。該字與（寧）字草寫（弓）近似，應小心辨識。歷代書法名家	書寫作（弓）。歷代書法名家常書寫作（弓）。	裁省作（弓）。歷代書法名草符號為（弓），字下（言）的標	常書寫作（弓）。應小心辨識。歷代書法名家（寧）字草寫（弓）近似，
字左（斤）標草書寫作	字上（咼）標草書寫作	字上（門）的標草符號為（门），字下（耳）的標	字上（巩）標草書寫作	字上（與）的標草符號為	字上（門）的標草符號為（门），字下（耳）的標草符號為（弓）。該字與

一二八

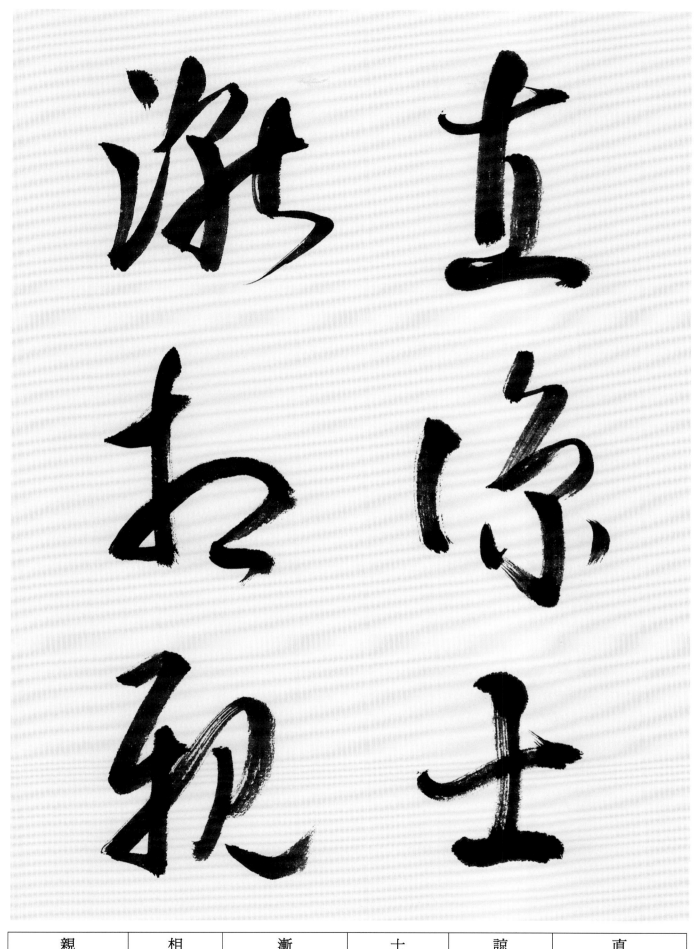

親	相	漸	士	諒	直
字左（亲）的標草符號爲（手），字右（見）草寫作（见）。歷代書法名家常書寫作（親）。	該字標草書寫作（相）。	字左（氵）的標草符號爲（氵），字右（斬）標草書寫作（斩）。歷代書法名家常書寫作（渐）或（漸）。	該字標草書寫作（士）。	字左（言）的標草符號爲（し），字右（京）標草書寫作（亰）。	字上（ナ）標草書寫作（ナ），字下（且）的標草符號爲（旦）。歷代書法名家常書寫作（亘）或（亘）。

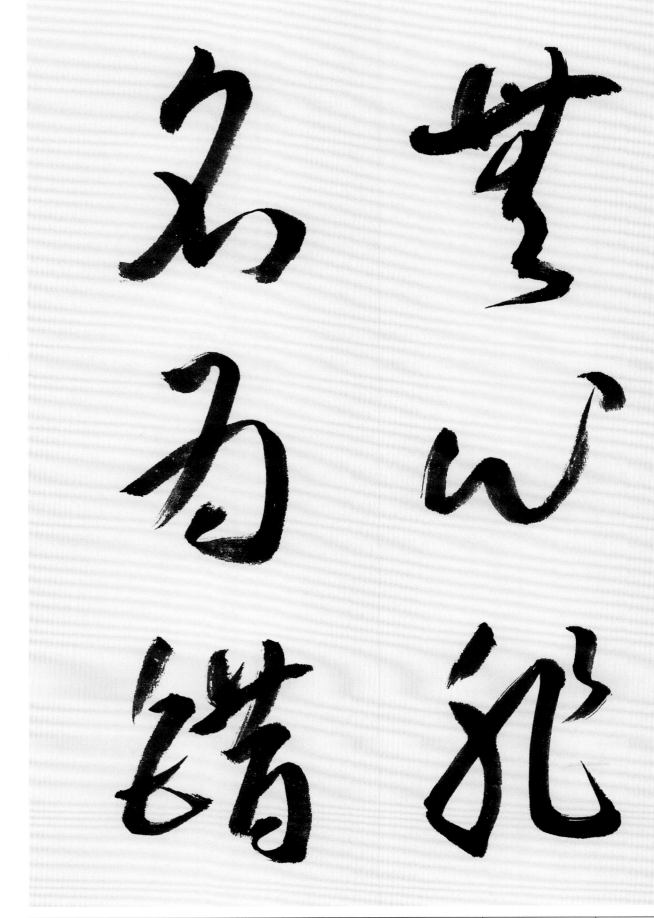

錯	爲	名	非	心	無
字左（金）的標草符號爲（钅），字右（昔）標草書寫作（昔）。歷代書法名家常書寫作（錯）。	該字標草書寫作（为）。	字上（夕）的標草符號爲（夂），字下（口）草寫作（�605）。上下連結裁省作（名）。	該字標草書寫作（兆）或（兆）。歷代書法名家常書寫作（兆）。	該字標草書寫作（心），單字不可採標草符號（忄）表現。	該字標草書寫作（垫）字上（無）的標草符號爲（垫）。

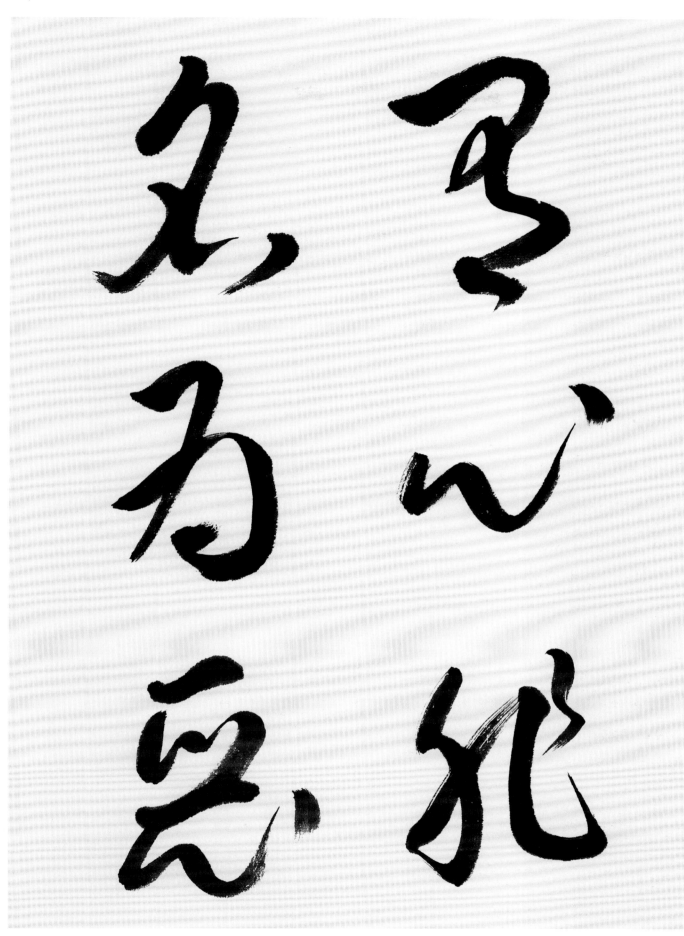

惡	爲	名	非	心	有
字上（亞）標草書寫作（乙），字下（心）的標草符號爲（ப），上下連結書寫作（乬）。歷代書法名家常書寫作（乬）。	該字標草書寫作（为）。	字上（夕）的標草符號爲（夕），字下（口）草寫作（ㄇ），上下連結裁省作（名）。	該字標草書寫作（死）或（死）。歷代書法名家常書寫作（死）。	該字標草書寫作（心），單字不可採標草符號（一）表現。	該字標草書寫作（有），第一筆橫畫完成後，往左下方彎斜，再抬筆連結（月）的草寫（乃）。

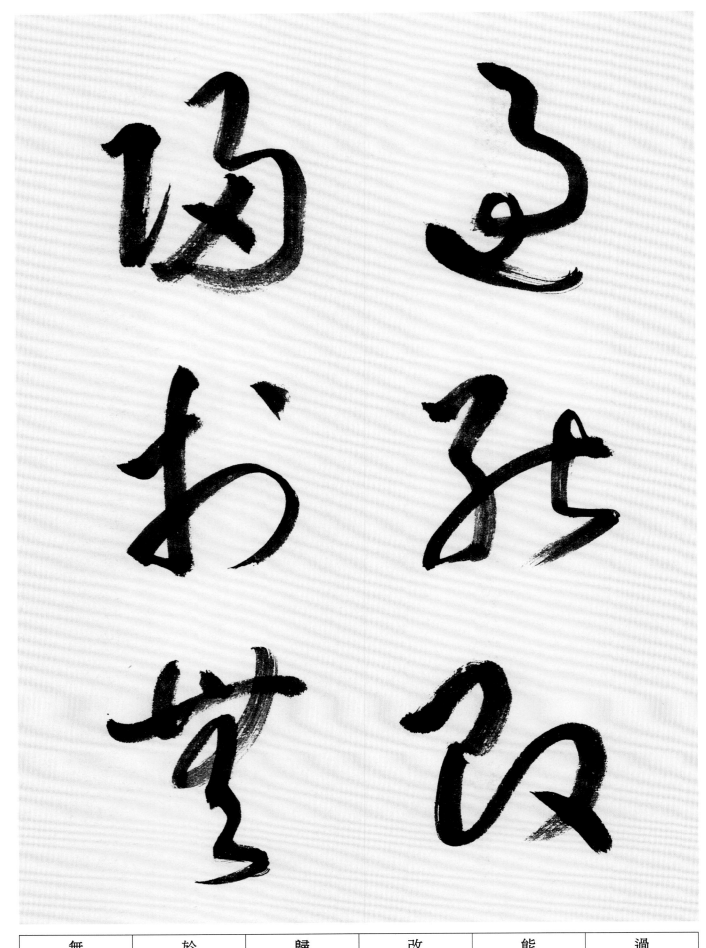

過	能	改	歸	於	無
字上（昌）標草書寫作（彡），字下（辶）的標草符號爲（乀）。	字左（肙）的標草符號爲（彡），字右（匕）的標草符號爲（七），左右直接連結。	字左（己）的標草符號爲（己），字右（攵）的標草符號爲（又），左右直接連結。	字左（皀）的標草符號爲（乁），字右（帚）的標草符號爲（ヲ），左右直接連結。	字左（方）的標草符號爲（扌），字右（仒）的標草符號爲（冫）。左右直接連結。	該字標草書寫作（芛），字上（無）的標草符號爲（彐）。

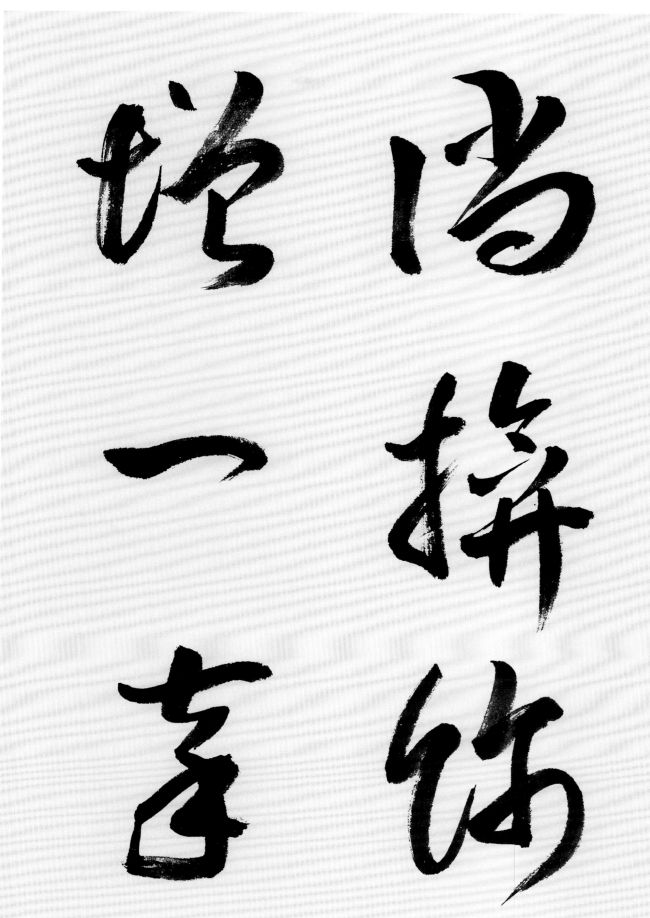

辜	一	增	飾	拚	倘
字上（古）標草書寫作（古），字下（辛）的標草符號爲（丰），上下連結裁省作（辜）。	該字標草書寫作（一）。	字左（土）的標草符號爲（土），字右（曾）標草書寫作（曽）。	字左（食）的標草符號爲（飠），字右（帀）標草書寫作（飾）。	字左（才）的標草符號爲（才），字右（弁）標草書寫作（拚）。該字同（拚），可書寫作（拚）。	字左（亻）的標草符號爲（亻），字右（尚）的標草符號爲（尚）。歷代書法名家常書寫作（倘）。

該字標草書寫作（），第一筆先由右向左橫寫，次翻筆接豎畫，完成中央兩橫畫之後，再書寫左右兩點畫。

愛	眾
該字標草書寫作（愛），第一筆先由右向左橫寫，次翻筆接豎畫，完成中央兩橫畫之後，再書寫左右兩點畫。歷代書法名家常書寫作（愛）或（爱）。	該字標草採孫過庭寫法書寫作（眾），歷代書法名家常書寫作（眾）。

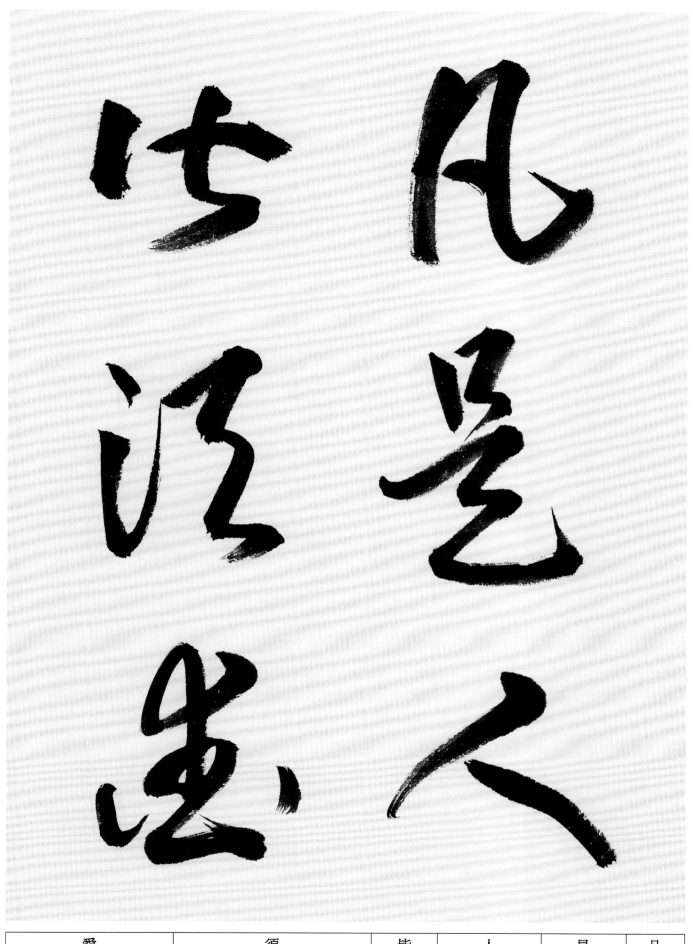

愛	須	皆	人	是	凡
該字標草書寫作（愛），第一筆先由右向左橫寫，次翻筆接豎畫，完成中央兩橫畫之後，再書寫左右兩點畫。歷代書法名家常書寫作（愛）或（愛）。	字左（彡）的標草符號為（ㄨ），字右（頁）的標草符號為（乇）。該字字右與（泛）字字右（乇）的草寫極為近似，相異處在（頁）的草寫第一筆係由左向右上斜，而（乇）的第一筆則係由右向左下斜。	該字標草書寫作（屮）。	該字標草書寫作（人），該字造形可配合行氣採橫寬或高長而變化，線條力求靈活。	字上（日）的標草符號為（日），字下（疋）的標草符號為（乇）。	該字標草書寫作（凡）。

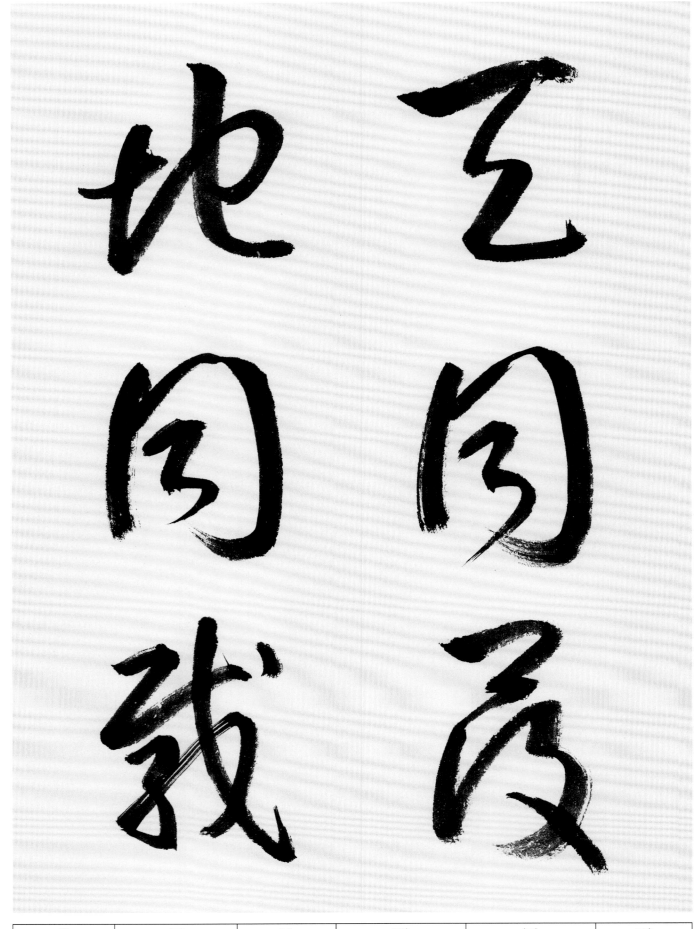

天	同	覆	地	同	載
該字標草書寫作（乞），字下（大）的標草符號爲（乙）。	該字標草書寫作（同），第二筆橫畫應與第一筆豎畫完全連結，末筆兩橫曲線亦宜偏左，避免與（詞）字草寫（同）混淆。	字上（西）的標草符號爲（乙），字下（復）標草書寫作（及），上下連結書寫作（覆）。歷代書法名家常書寫作（覆）。	字左（土）的標草符號爲（七），字右（也）標草書寫作（也），左右直接連結裁省作（地）。	該字標草書寫作（同），第二筆橫畫應與第一筆豎畫完全連結，末筆兩橫曲線亦宜偏左，避免與（詞）字草寫（同）混淆。	字上（找）字下（車）標草書寫作（才）。上下連結裁省作（戟）。

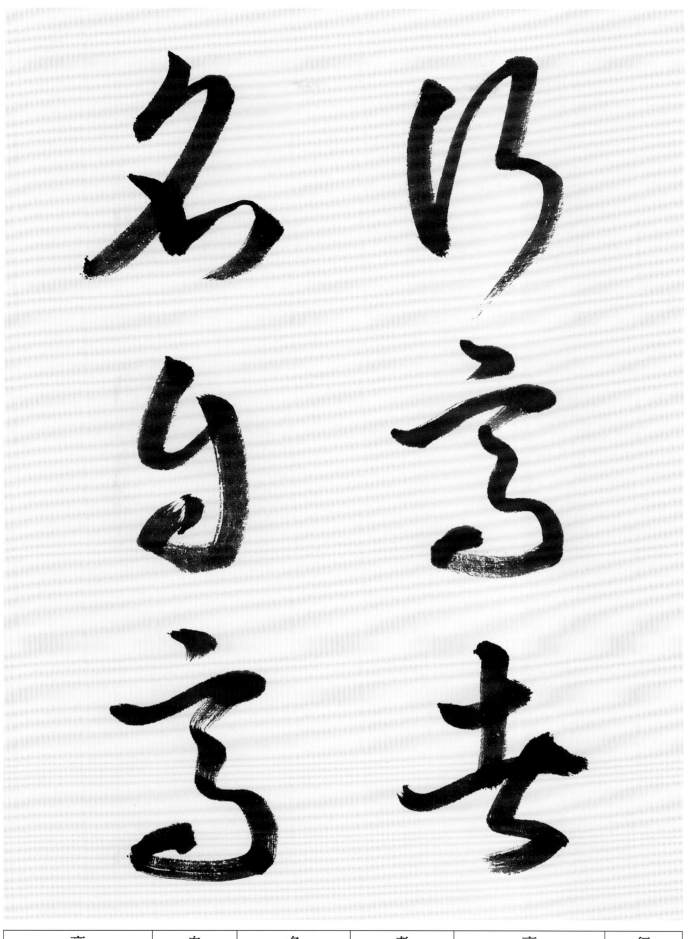

高	自	名	者	高	行
字上（亠）標草書寫作（亠），字下（回）的標草符號為（囘），上下連結書寫作（髙）。該字末筆點畫宜明確，避免與（齊）字的草寫（髙）混淆。	該字標草書寫作（自）。歷代書法名家常書寫作（自）。	字上（夕）的標草符號為（夕），字下（口）草寫作（レ），上下直接連結裁省作（名）。	字上（耂）標草書寫作（耂），字下（日）的標草符號為（レ），上下直接連結裁省作（耂）。	字上（亠）標草書寫作（亠），字下（回）的標草符號為（囘），上下連結書寫作（髙）。該字末筆點畫宜明確，避免與（齊）字的草寫（髙）混淆。	字左（彳）的標草符號為（レ），字右（丁）標草書寫作（ろ）。

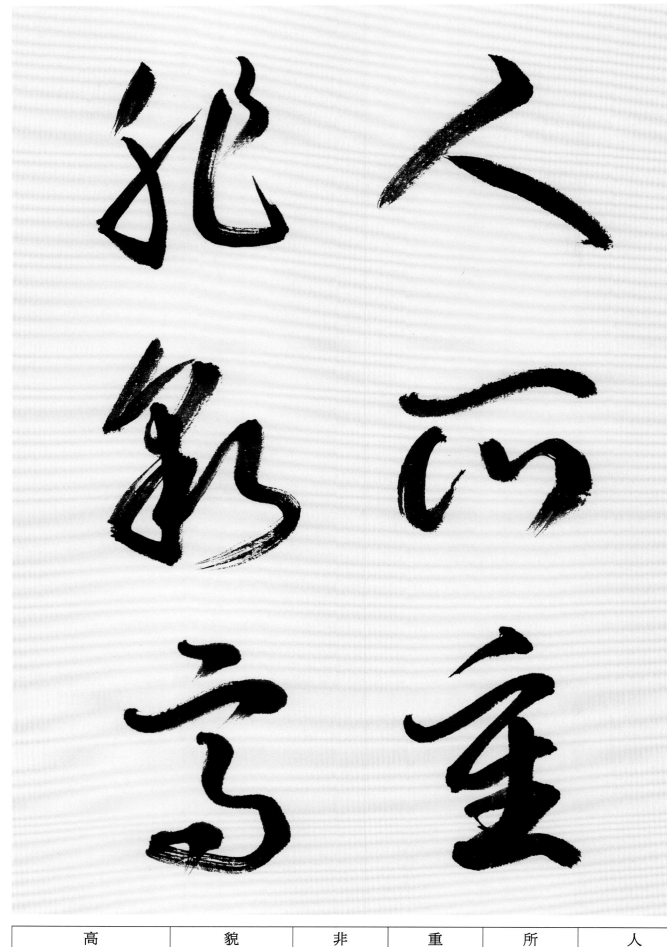

高	貌	非	重	所	人
字上（亠）標草書寫作（亠），字下（回）的標草符號為（回），上下連結書寫作（高）。該字末筆點畫宜明確，避免與（齊）字的草寫（齊）混淆。	字左（豸），字右（見）的標草符號為（弓），左右連結書寫作（貌）。歷代書法名家常書寫作（貌）。	該字標草書寫作（非）或（非）。歷代書法名家常書寫作（非）。	該字標草書寫作（重），字下（里）的標草符號為（生）。	該字標草書寫作（所），歷代書法名家常書寫作（所）。	該字標草書寫作（人），該字造形可配合行氣採橫寬或高長而變化，線條力求靈活。

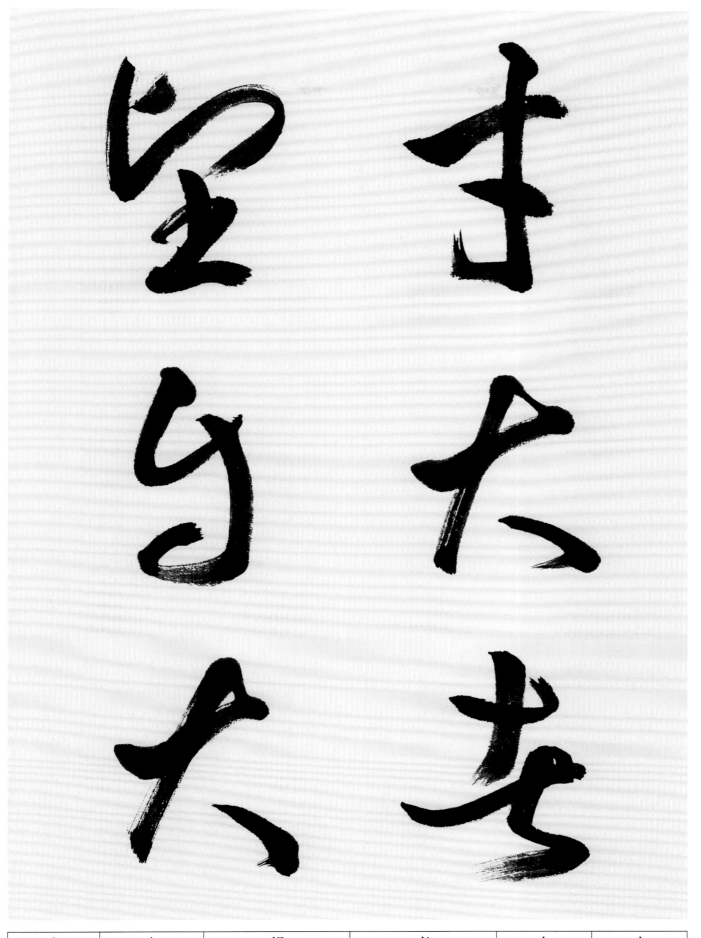

大	自	望	者	大	才
該字標草書寫作（大）。	該字標草書寫作（自）。歷代書法名家常書寫作（自）。	字上左（亡）的標草符號爲（乚），字上右（夕）字下（王）標草書寫作（王），上下連結裁省作（望）。	字上（耂）標草書寫作（耂），字下（日）的標草符號爲（匕），上下直接連結裁省作（者）。	該字標草書寫作（大）。	該字標草書寫作（才）。

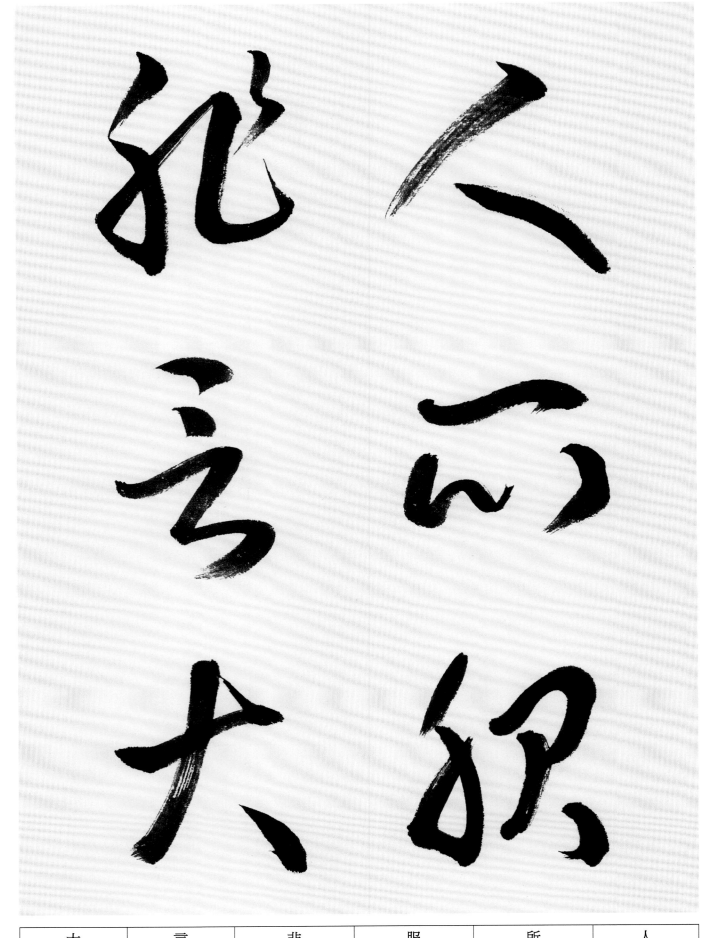

大	言	非	服	所	人
該字標草書寫作（大）。	該字標草書寫作（言）。	該字標草書寫作（死）或（死）。歷代書法名家常書寫作（死）。	字左（月）的標草符號為（彡），字右（及）標草書寫作（及）。	該字標草書寫作（匹），歷代書法名家常書寫作（匹）。	該字標草書寫作（人），該字造形可配合行氣採橫寬或高長而變化，線條力求靈活。

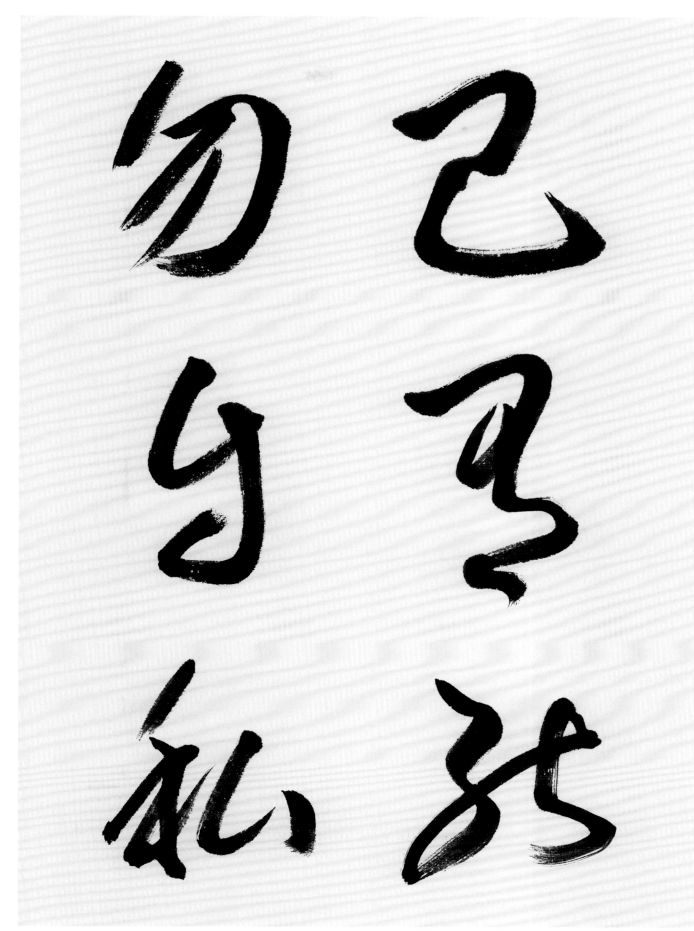

私	自	勿	能	有	己
字左（禾）的標草符號爲（禾），字右（厶）標草書寫作（厶）。	代書法名家常書寫作（自）。該字標草書寫作（自）。歷	中兩撇宜避免平行。該字標草書寫作（勿），字	字左（肖）的標草符號爲（身），字右（匕匕）標草書寫作（匕），左右直接連結書寫作（能）。	字左（育）的標草符號爲（予），字右（匕匕）標草書寫作（予），左右直接連草寫（予）。一筆橫畫完成後，往左下方彎斜，再抬筆連結（月）的	該字標草書寫作（己）。

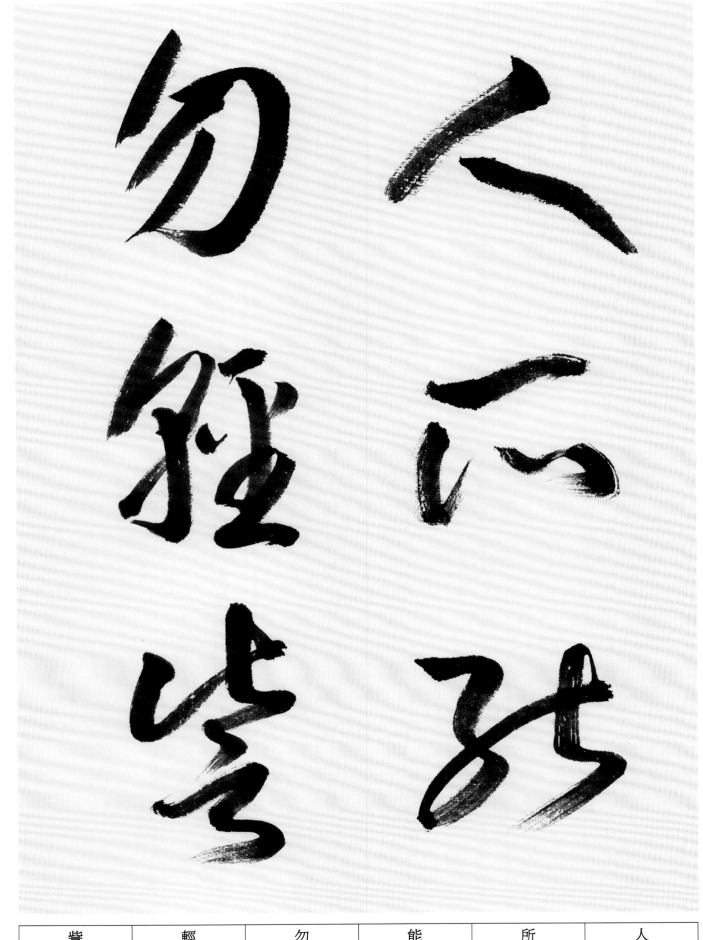

訾	輕	勿	能	所	人
字上（此）的標草符號爲（此），字下（言）的標草符號爲（言），上下連結裁省作（訾）。	字左（車）的標草符號爲（車），字右（巠）標草書寫作（坙），歷代書法名家常書寫作（輕或𧗴）。	該字標草書寫作（勿），字中兩撇宜避免平行。	字左（月）的標草符號爲（子），字右（匕）標草書寫作（七），左右直接連結書寫作（能）。	該字標草書寫作（瓜），歷代書法名家常書寫作（瓜）。	該字標草書寫作（人），該字造形可配合行氣採橫寬或高長而變化，線條力求靈活。

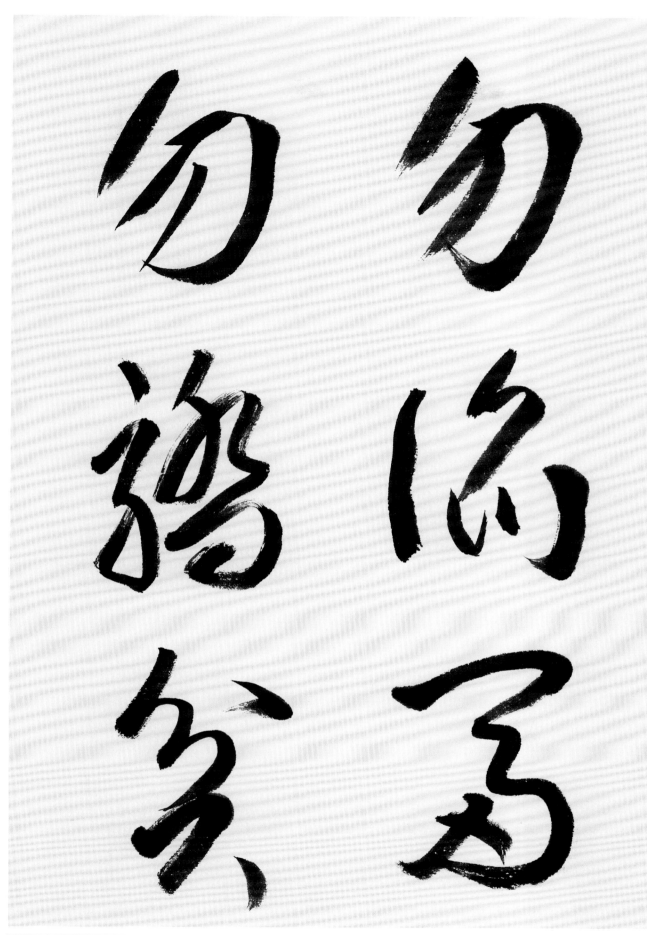

貧	驕	勿	富	諂	勿
字上（分）標草書寫作（分），字下（貝）的標草符號爲（㐅）。歷代書法名家常書寫作（貧）。	字左（馬）的標草符號爲（㐱），字右（喬）標草書寫作（喬）。	該字標草書書寫作（勿），字中兩撇宜避免平行。	字上（宀）標草書寫作（宀），字下（畐）的標草符號爲（弖）。上下連結裁省作（富）。歷代書法名家常書寫作（富）。	字左（言）的標草符號爲（し），字右（臽）標草書寫作（臽）。歷代書法名家常書寫作（諂）。	該字標草書書寫作（勿），字中兩撇宜避免平行。

新	喜	勿	故	厭	勿
字左（亲）的標草符號為（耒），字右（斤）標草書寫作（七）。歷代書法名家常書寫作（新）。	字上（士）標草書寫作（七），字中（㠭）標草書寫作（巨），字下（口）的標草符號為（冫），三者連結裁省作（喜）。歷代書法名家常書寫作（喜）。	該字標草書寫作（勿），字中兩撇宜避免平行。	字左（古）標草書寫作（右），字右（攵）標草符號為（彡），左右直接連結書寫作（故）。	字上（厂）的標草符號為（乛），字下左（肙）的標草符號為（子），字下右（犬）的標草符號為（士），三者連結書寫作（厭）。	該字標草書寫作（勿），字中兩撇宜避免平行。

攬	事	勿	閑	不	人
字左（扌）的標草符號爲（扌），字右（覺）標草書寫作（覺）。	該字標草書寫作（弓），末筆宜短而左彎，若向下延伸作（予），即是（予）字的草寫，不可混淆。	該字標草書寫作（勿），字中兩撇宜避免平行。	該字同（閑），字上（門）的標草符號爲（冖），字下（木）標草書作（木）。	該字標草書寫作（乃）。	該字標草書寫作（乀），該字造形可配合行氣採橫寬或高長而變化，線條力求靈活。

擾	話	勿	安	不	人
字左（扌）的標草符號為（扌），字右（憂）標草書寫作（良）。	字左（言）的標草符號為（L），字右（舌）標草書寫作（舌）。	該字標草書寫作（勿），字中兩撇宜避免平行。	字上（宀）的標草符號為（宀），字下（女）標草書寫作（め），上下直接連結書寫作（安）。	該字標草書寫作（ふ）。	該字標草書寫作（人），該字造形可配合行氣採橫寬或高長而變化，線條力求靈活。

揭	莫	切	短	有	人
字左（扌）的標草符號為（才），字右（曷）標草書寫作（昌）。	字上（艸）標草書寫作（艹），字下（莫）的標草符號為（莫）。	字左（七）的標草符號為（七），字右（刀）標草書寫作（刀）。	字左（矢）的標草符號為（矢），字右（豆）標草書寫作（豆）。歷代書法名家常書寫作（短）。	該字標草書寫作（有），第一筆橫畫完成後，往左下方彎斜，再抬筆連結（月）的草寫。	該字標草書寫作（人），該字造形可配合行氣採橫寬或高長而變化，線條力求靈活。

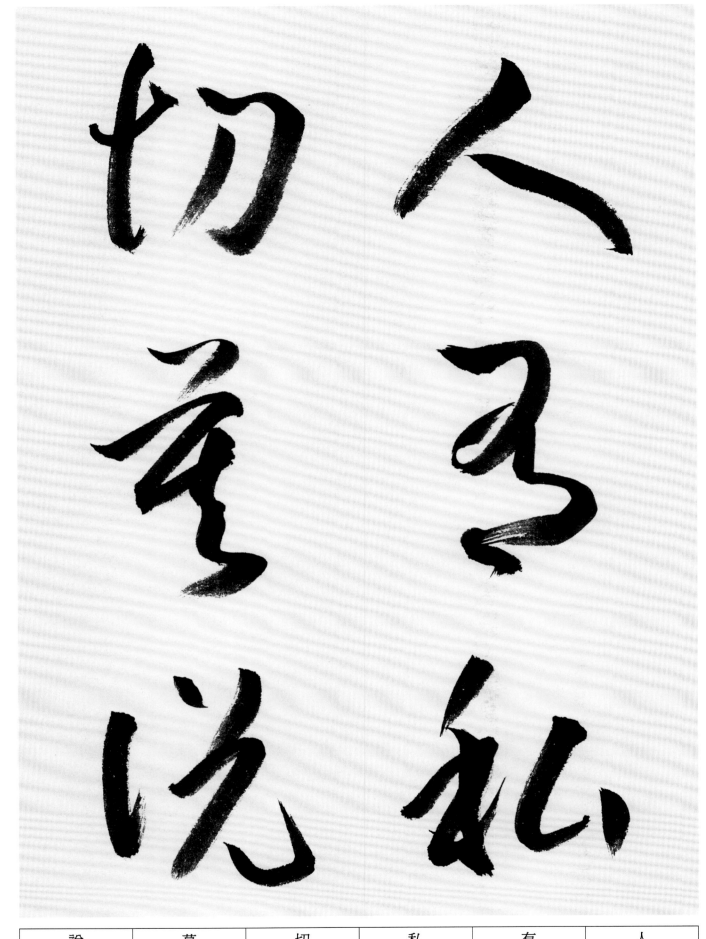

說	莫	切	私	有	人
字左（言）的標草符號爲（し），字右（兌）標草書寫作（え）。	字上（艹）標草書寫作（っ），字下（臭）的標草符號爲（を）。	字左（七）的標草符號爲（ち），字右（刀）標草書寫作（刀）。	字左（禾）的標草符號爲（禾），字右（厶）標草書寫作（厶）。	該字標草書寫作（そ），第一筆橫畫完成後，往左下方彎斜，再抬筆連結（月）的草寫（る）。	該字標草書寫作（人），該字造形可配合行氣採橫寬或高長而變化，線條力求靈活。

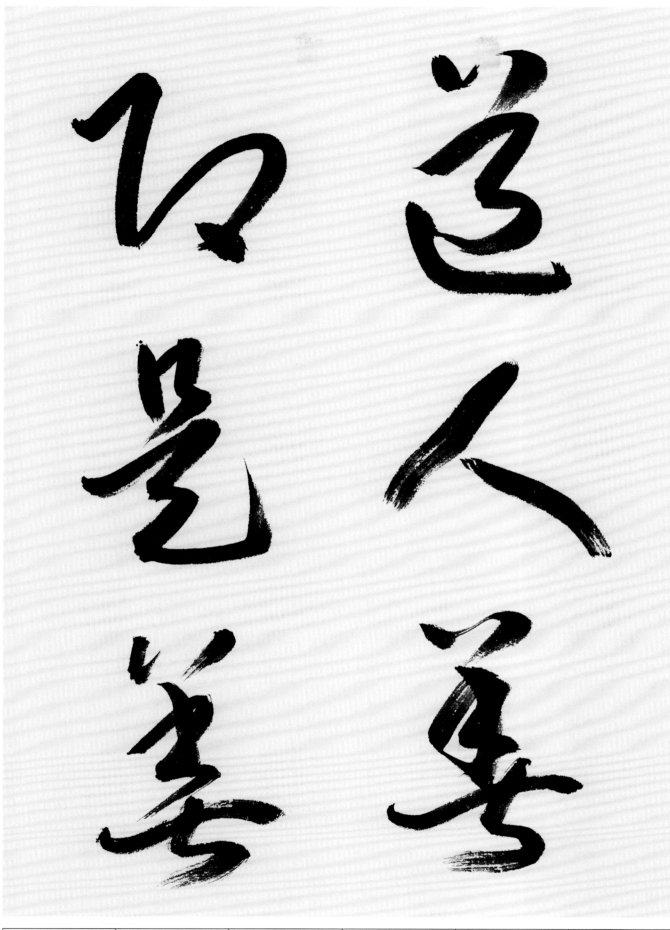

善	是	即	善	人	道
字上（羊）標草書寫作（羊），字下（口）的標草符號爲（口）。歷代書法名家常書寫作（善）。	字上（日）的標草符號爲（日），字下（疋）的標草符號爲（足）。	字左（艮）的標草符號爲（乚），字右（卩）的標草符號爲（マ），左右直接連結。	字上（羊）標草書寫作（羊），字下（口）的標草符號爲（口）。歷代書法名家常書寫作（善）。	該字標草書寫作（人），該字造形可配合行氣採橫寬或高長而變化，線條力求靈活。	字上（首）標草書寫作（㐂），字下（辶）的標草符號爲（辶）。

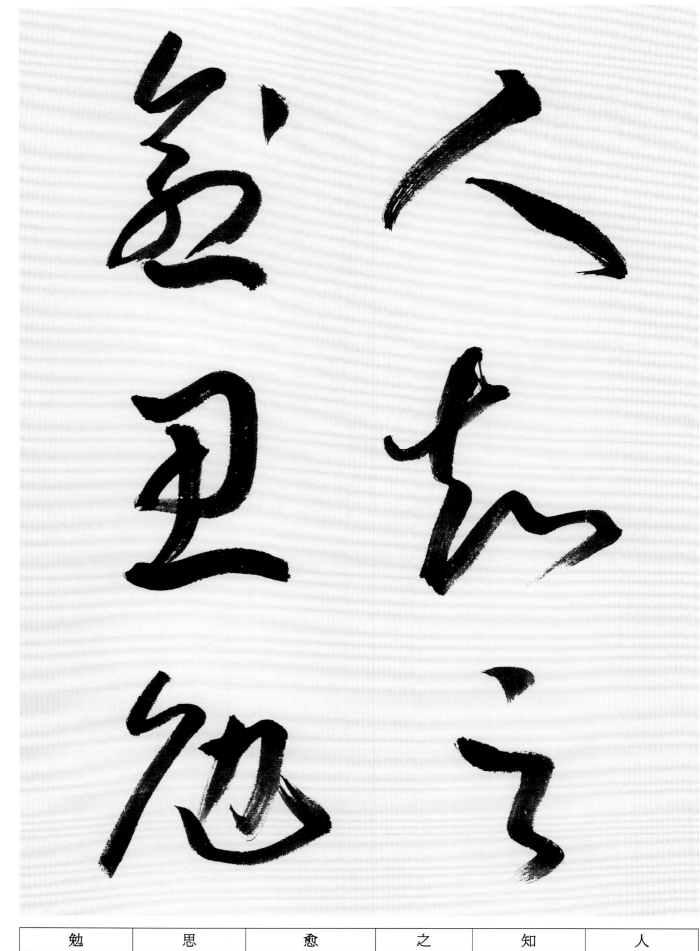

勉	思	愈	之	知	人
字左（免）的標草符號為（兒），標草書寫裁省作（兒），歷代書法名家常書寫作（勉）。	字上（田）標草書寫作（田），字下（心）的標草符號為（一）。歷代書法名家常書寫作（思）。	字上（俞）標草書寫作（俞），字下（心）的標草符號為（一），上下連結裁省作（愈）。歷代書法名家常書寫作（愈或愈）。	該字標草書寫作（之）。	字左（矢）的標草符號為（天），字右（口）草寫作（口），左右直接連結。	該字標草書寫作（人），該字造形可配合行氣採橫寬或高長而變化，線條力求靈活。

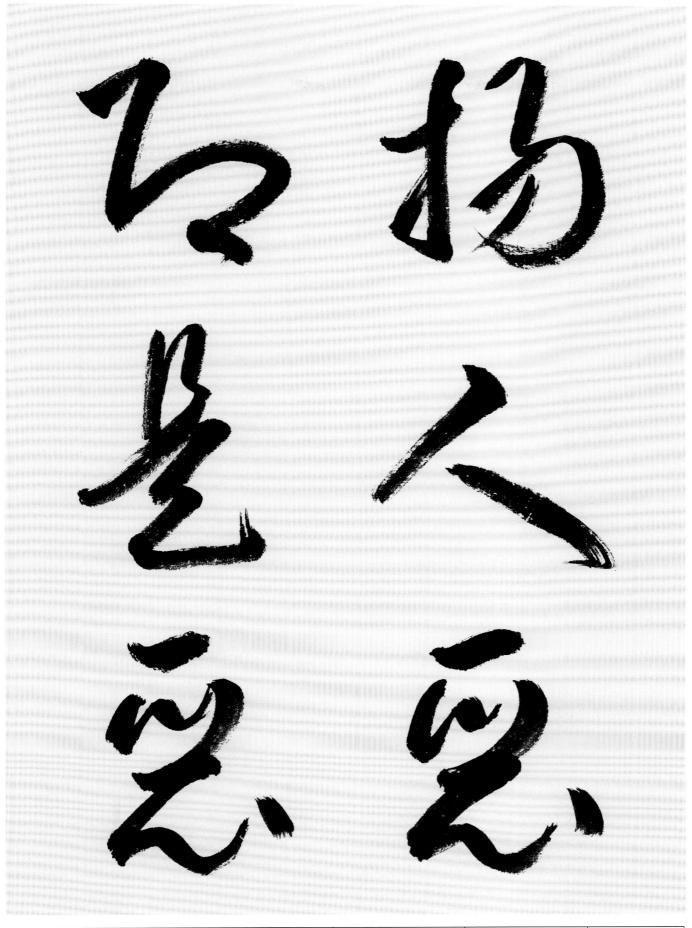

惡	是	即	惡	人	揚
字上（亞）標草書寫作（亞），字下（心）的標草符號爲（心），上下連結書寫作（惡）。歷代書法名家常書寫作（惡）。	字上（日）的標草符號爲（ㄖ），字下（疋）的標草符號爲（乙）。	字左（艮）的標草符號爲（乚），字右（卩）的標草符號爲（マ），左右直接連結。	字上（亞）標草書寫作（亞），字下（心）的標草符號爲（心），上下連結書寫作（惡）。歷代書法名家常書寫作（惡）。	該字標草書寫作（人），該字造形可配合行氣採橫寬或高長而變化，線條力求靈活。	字左（扌）的標草符號爲（扌），字右（昜）標草符號爲（易）。

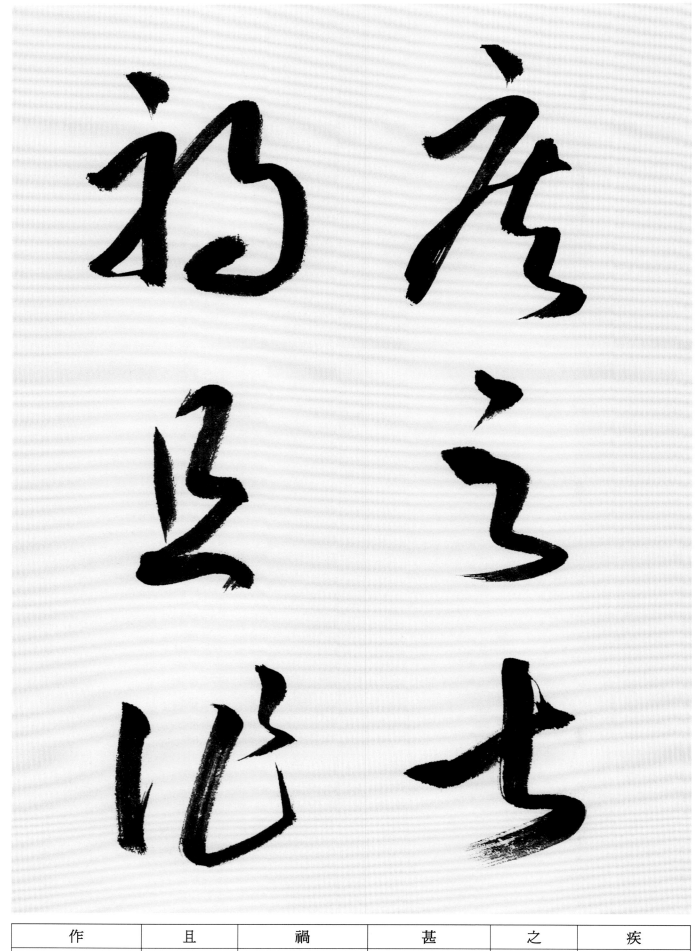

作	且	禍	甚	之	疾
字左（亻）的標草符號爲（乚），字右（乍）標草書寫作（乍）。該字與（詐）的標草符號雷同，可書寫作（作），以利區分。	該字標草書寫作（且）。歷代書法名家常書寫作（且）。	字左（礻）的標草符號爲（礻），字右（咼）標草書寫作（咼），左右直接連結。歷代書法名家常書寫作（禍）。	該字標草書寫作（甚），末筆彎轉宜短，若向下延伸作（甚），即成"叔"字的草寫。	該字標草書寫作（之）。	字上（疒）的標草符號爲（疒），字下（矢）的標草符號爲（去），上下連結裁省作（疾）。

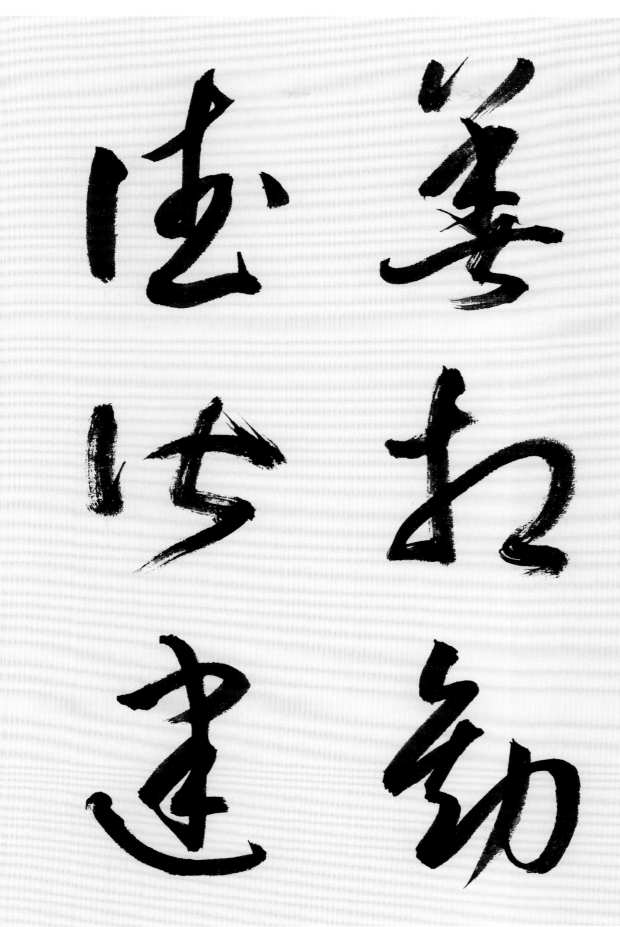

建	皆	德	勤	相	善
字上（聿）標草書寫作（聿），字下（又）的標草符號爲（乁）。	該字標草書寫作（⺬）。	字左（彳）的標草符號爲（丨），字右（悳）的標草符號爲（丟）。該字末筆點畫務必明確，避免與（往）字草寫（法）混淆。歷代書法名家常書寫作（法）。	字左（堇）的標草符號爲（乇），字右（力）標草書寫作（力），左右直接連結。歷代書法名家常書寫作（勤）。	字左（木）的標草符號爲（扌），字右（目）標草書寫作（⺝）。	字上（羊）標草書寫作（⺷），字下（口）的標草符號爲（⼝）。歷代書法名家常書寫作（善）。

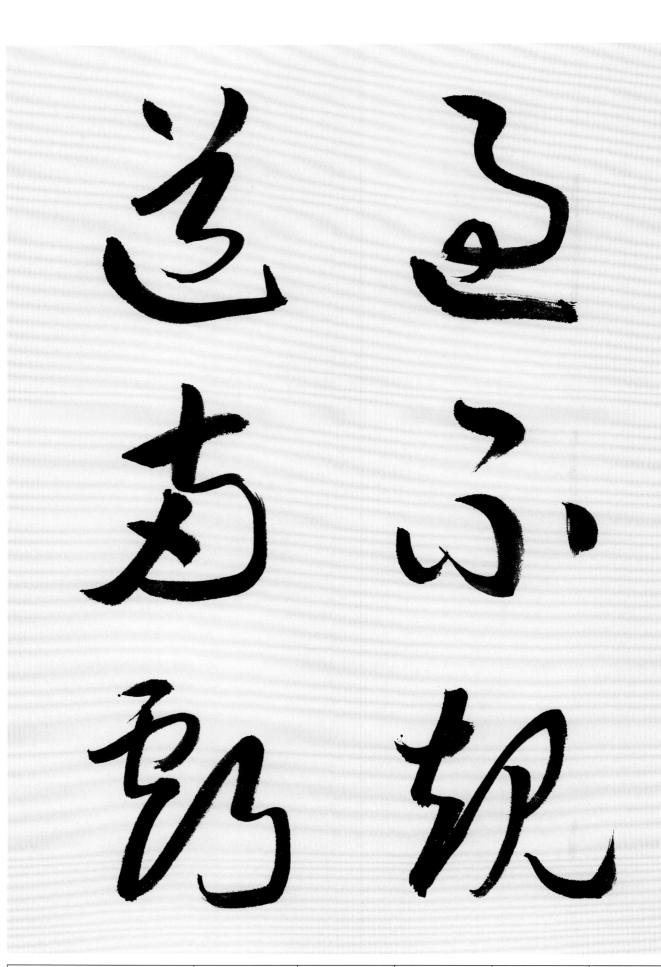

虧	兩	道	規	不	過
字左上（虍）的標草符號為（爫）；字左（隹）標草書寫作（隹）；字右（亐）的標草符號為（丂），左右直接連結書寫作（𠂤）。歷代書法名家常書寫作（𩇠）。	該字標草書寫作（丙）。另，（雨）字標草書寫作（⺲），注意辨識。	字上（首）標草書寫作（彳），字下（辶）的標草符號為（㇉）。	字左（夫）的標草符號為（礻），字右（見）標草書寫作（見）。	該字標草書寫作（𠬝）。	字上（昌）標草書寫作（㇀），字下（辶）的標草符號為（㇉）。

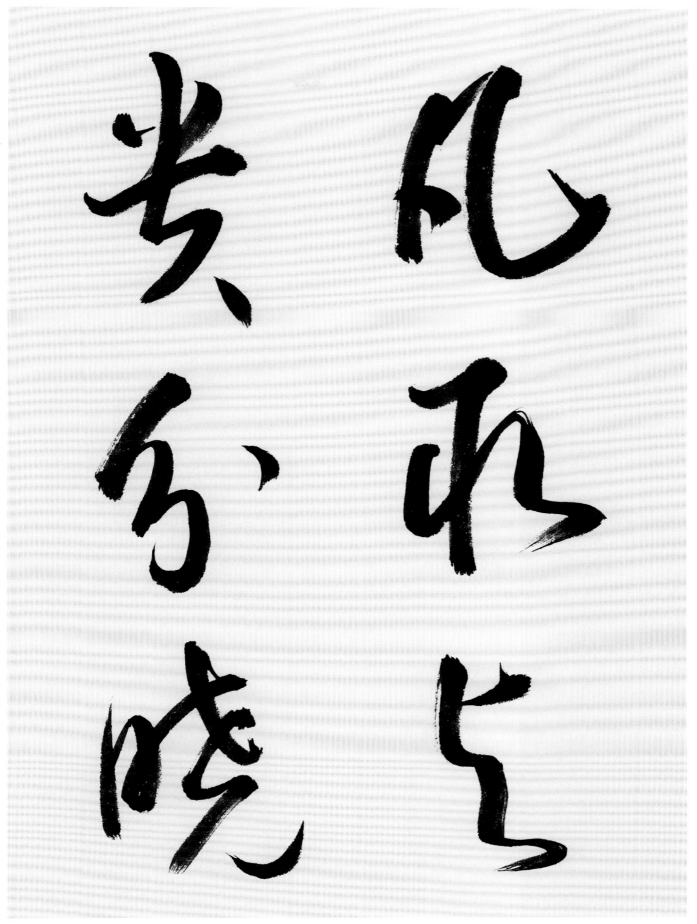

曉	分	貴	與	取	凡
字左（日）的標草符號爲（𧘇），字右上（垚）的標草符號爲（戈）。	該字標草書寫作（分）。	字上（虫）標草書寫作（半），字下（貝）標草符號爲（又），上下直接連結。	該字標草書寫作（与）。歷代書法名家常書寫作（与）。	字左（耳）標草書寫作（匕），字右（又）的標草符號爲（㇇），左右直接連結。	該字標草書寫作（凡）。

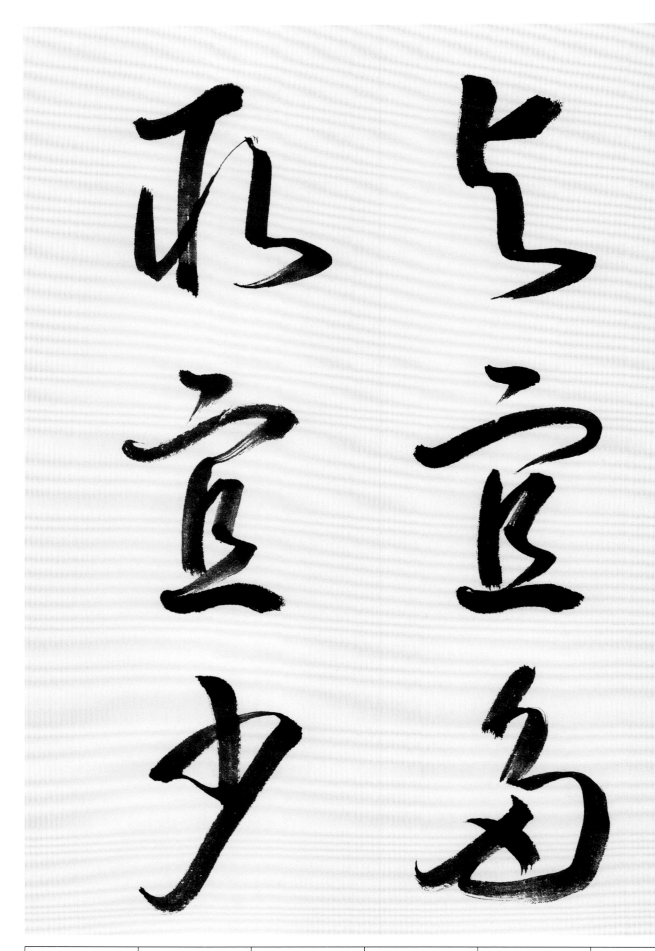

少	宜	取	多	宜	與
該字標草書寫作（少）。	字上（宀）的標草符號爲（宀）、字下（且）的標草符號爲（㇙）。歷代書法名家常書寫作（宜）。	字左（耳）標草書寫作（㇉），字右（又）的標草符號爲（㇈），左右直接連結。	該字標草書寫作（㇈）。	字上（宀）的標草符號爲（宀）、字下（且）的標草符號爲（㇙）。歷代書法名家常書寫作（宜）。	該字標草書寫作（㇈㇉）。歷代書法名家常書寫作（与）。

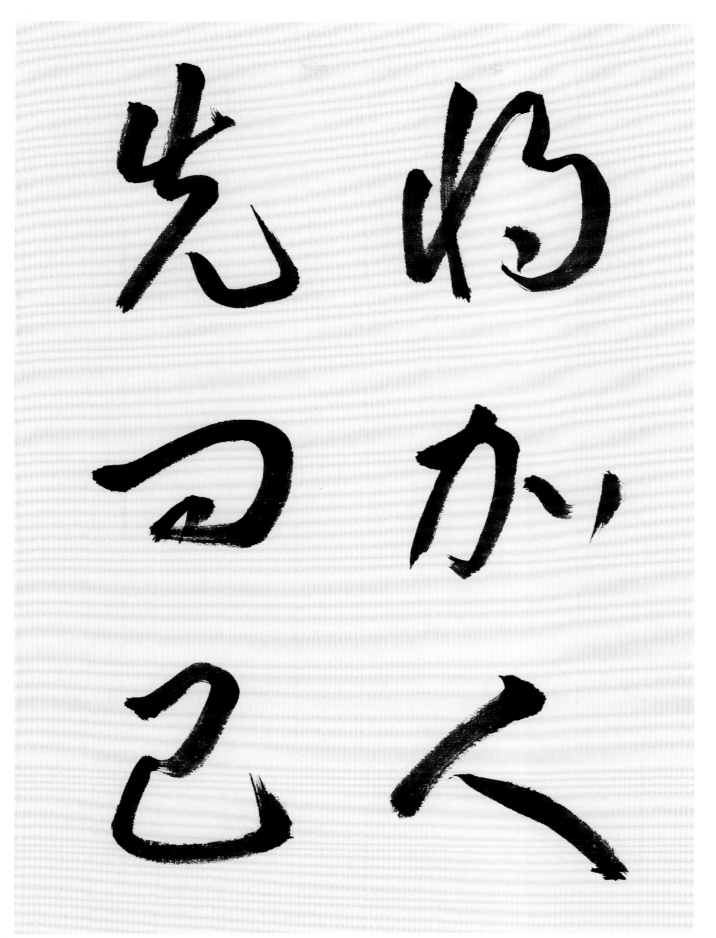

將	加	人	先	問	己
字左（爿）的標草符號為（屮），字右（寽）的標草符號為（夛）。	字左（力）標草書寫作（力），字右（口）的標草符號為（ㄥ）。	該字標草書寫作（人），該字造形可配合行氣採橫寬或高長而變化，線條力求靈活。	該字標草書寫作（先）。	字上（門）的標草符號為（ㄱ），字下（口）的標草符號為（ㄱ）。	該字標草書寫作（己）。

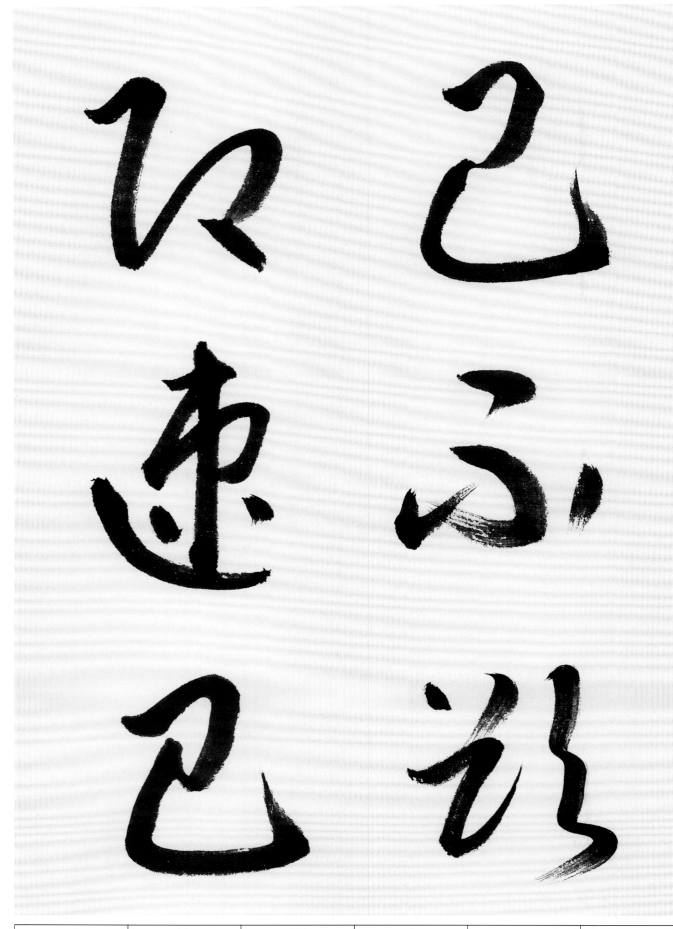

已	速	即	欲	不	已
該字標草書寫作（已）。	字上（束）標草書寫作（束），字下（辶）的標草符號爲（丶）。	字左（艮）的標草符號爲（乁），字右（卩）的標草符號爲（𠃌）。	字左（谷）的標草符號爲（彡），字右（欠）的標草符號爲（ろ）。歷代書法名家常書寫作（乆）。	該字標草書寫作（ろ）。	該字標草書寫作（已）。

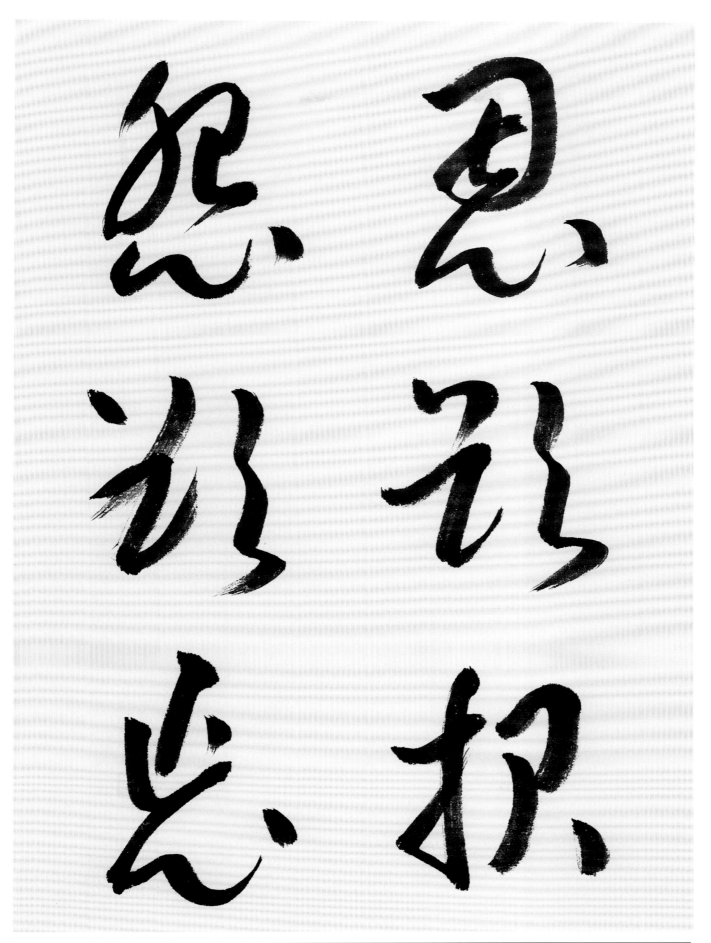

忘	欲	怨	報	欲	恩
字上（亡）標草書寫作（⺍）、字下（心）的標草符號爲（⺊），亦可以（⺀）表示。歷代書法名家常書寫作（⺊）。	字左（谷）的標草符號爲（⺌），字右（欠）的標草符號爲（⻏）。歷代書法名家常書寫作（⺊）。	字上（夗）標草書寫作（⻏）、字下（心）的標草符號爲（⺊）。	字左（幸）的標草符號爲（⺌），字右（⻏）標草書寫作（⺀）。	字左（谷）的標草符號爲（⺌），字右（欠）的標草符號爲（⻏）。歷代書法名家常書寫作（⺊）。	字上（因）標草書寫作（⻏）、字下（心）的標草符號爲（⺊）。

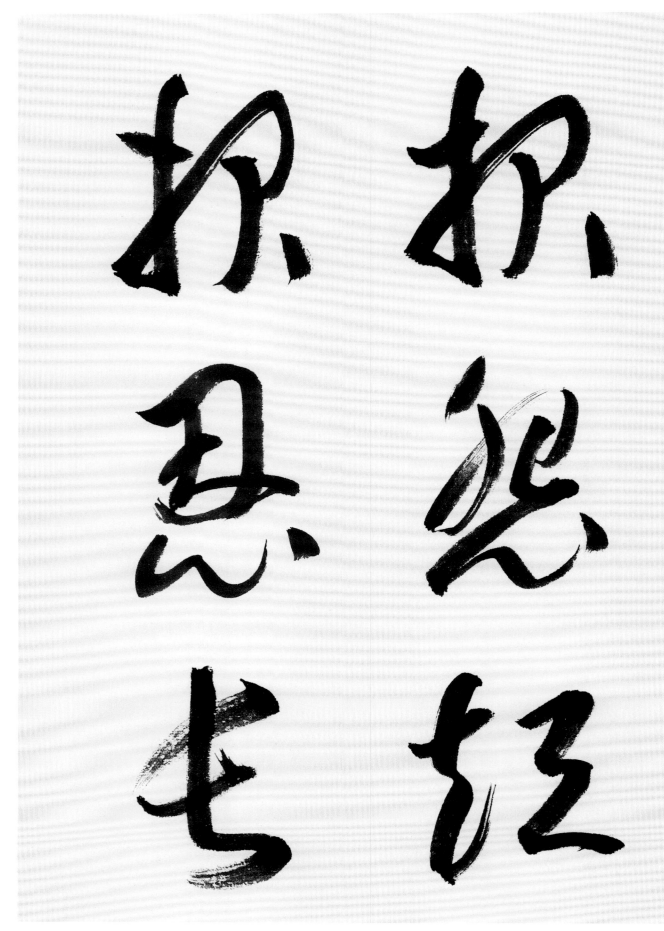

長	恩	報	短	怨	報
該字標草書寫作（长）。	字上（因）標草書寫作（囙），字下（心）的標草符號爲（心）。	字左（幸）的標草符號爲（扌），字右（艮）標草書寫作（尺）。	字左（矢）的標草符號爲（乇），字右（豆）標草書寫作（玄）。歷代書法名家常書寫作（短）。	字上（夗）標草書寫作（夗），字下（心）的標草符號爲（心）。	字左（幸）的標草符號爲（扌），字右（艮）標草書寫作（尺）。

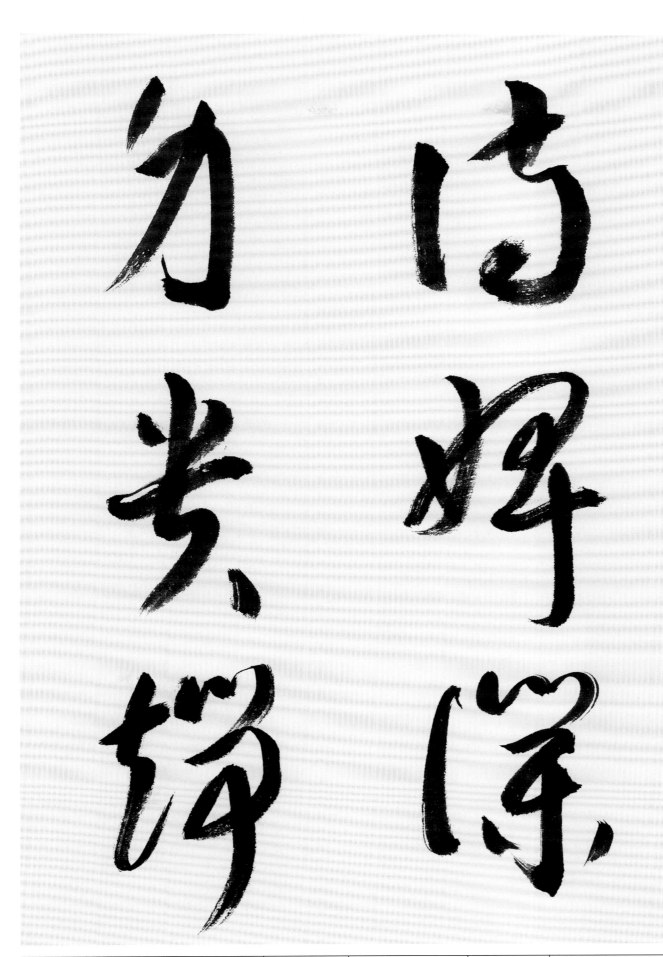

端	貴	身	僕	婢	待
家常書寫作（端）。字右（耑）標草書寫作（哟），字右（耑）標草書寫作（哟）。歷代書法名家常書寫作（端）。	結。符號爲（又），上下直接連（半），字下（貝）標草字上（虫）標草書寫作	該字標草書寫作（身）。	家常書寫作（僕）。書寫作（業）。歷代書法名（し），字右（業）標草字左（亻）的標草符號爲	書寫作（婢）。（女），字右（卑）標草字左（女）的標草符號爲	區分。同，可書寫作（結），以利侍）、（詩）的標草符號雷草符號爲（ち）。該字與（し），字右（寺）的標字左（亻）的標草符號爲

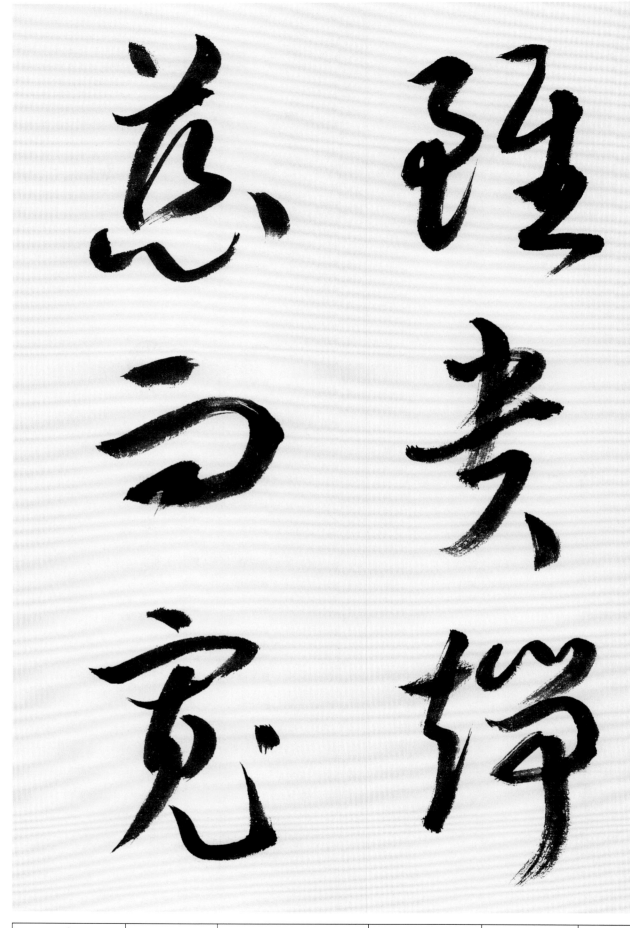

寬	而	慈	端	貴	雖
字上（宀）的標草符號爲（宀），字下（莧）標草書寫作（莧）。歷代書法名家常書寫作（寬）。	該字標草書寫作（而），歷代書法名家常書寫作（而）。	字上（丷）標草書寫作（丷），字中（丝）的標草符號爲（以），字下（心）的標草符號爲（心）三者連結裁省作（慈）。歷代書法名家常書寫作（慈）。	字左（立）的標草符號爲（玄），字右（耑）標草書寫作（峕）。歷代書法名家常書寫作（端）。	字上（虫）標草書寫作（半），字下（貝）標草符號爲（又），上下直接連結。	字左（虽）的標草符號爲（子），字右（隹）標草書寫作（隹）。

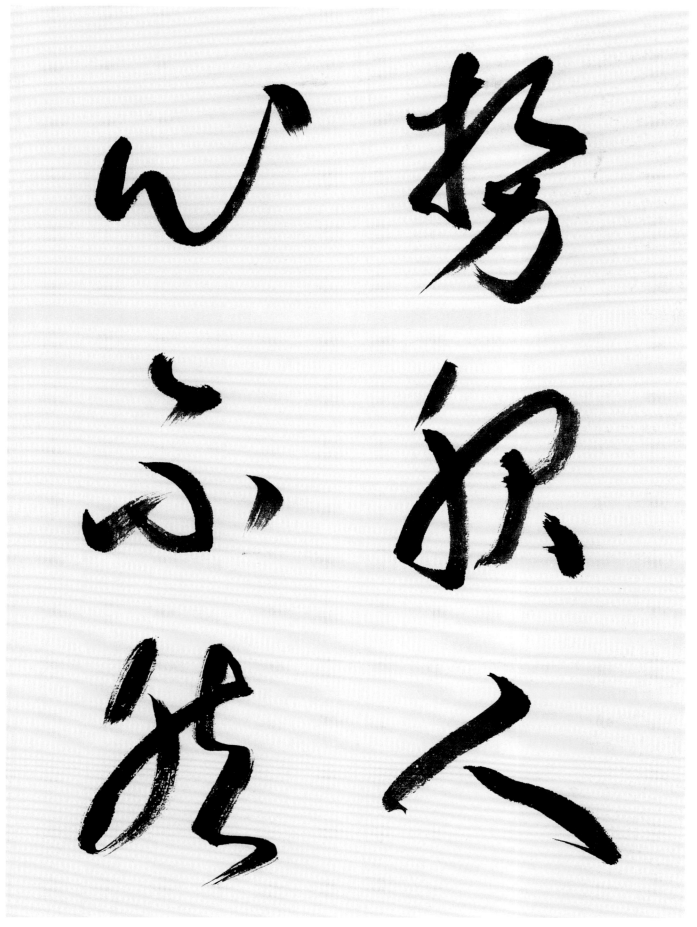

然	不	心	人	服	勢
字上（然）標草書寫作（然），字下（灬）的標草符號為（冖）。上下直接連結書寫作（𣱼）。	該字標草書寫作（不）。	該字標草書寫作（心），單字不可採標草符號（宀）表現。	該字標草書寫作（人），該字造形可配合行氣採橫寬或高長而變化，線條力求靈活。	字左（月）的標草符號為（扌），字右（艮）標草書寫作（尺）。	字上左（坴）的標草符號為（𡗗），字上右（丸）的標草符號為（丂）。歷代書法名家常書寫作（勢）。

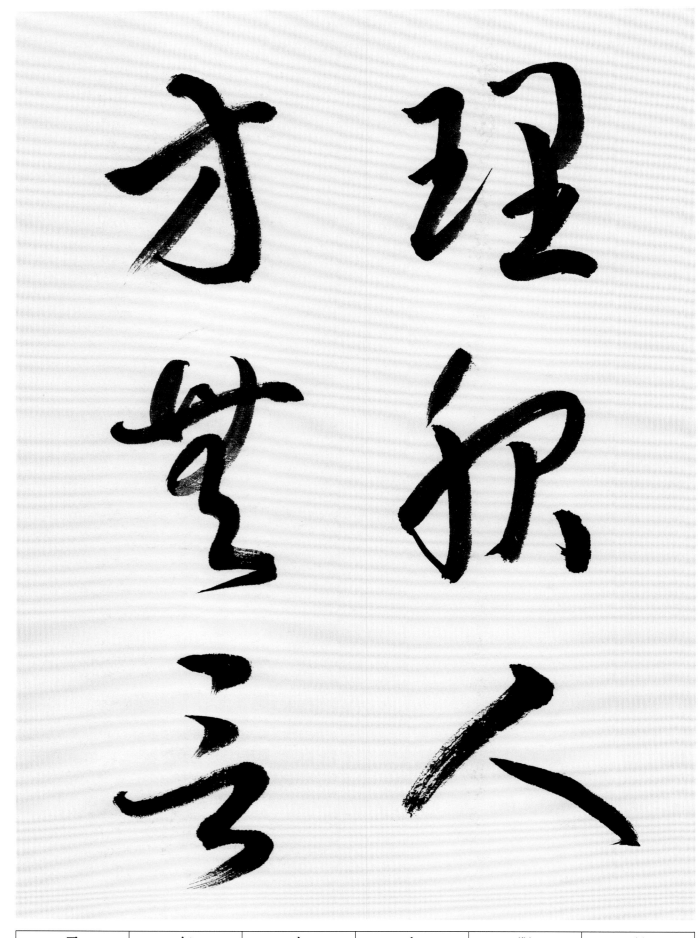

言	無	方	人	服	理
該字標草書寫作（言）。	該字標草書寫作（无）字上（無）的標草符號為（旡）。	該字標草書寫作（方）。	該字標草書寫作（人），該字造形可配合行氣採橫寬或高長而變化，線條力求靈活。	字左（月）的標草符號為（彡），字右（艮）標草書寫作（及）。	字左（王）的標草符號為（玉），字右（里）標草書寫作（里）。

仁	親
字左（亻）的標草符號爲（乚），字右（二）草寫作（ㄥ）筆畫太少之字標草不需簡省，故常書寫作（仁）。	字左（亲）的標草符號爲（亲），字右（見）草寫作（見）。歷代 書法名家常書寫作（親）。

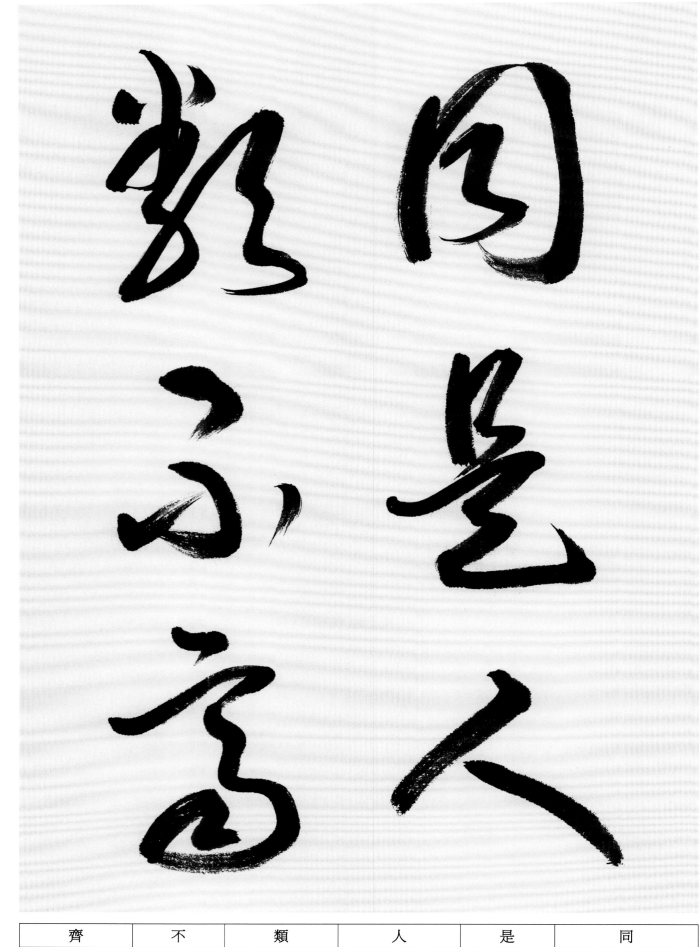

齊	不	類	人	是	同
該字標草書寫作（齊）。末筆二畫宜明確，避免與（高）字草寫（高）混淆。	不該字標草書寫作（不）。	字左（类）標草書寫作（类），字右（頁）標草符號爲（頁）。歷代書法名家常書寫作（類）。	該字標草書寫作（人），該字造形可配合行氣採橫寬或高長而變化，線條力求靈活。	字上（日）標草書寫作（日），字下（疋）的標草符號爲（是）。	該字標草書寫作（同），第二筆橫畫應與第一筆豎畫完全連結，末筆兩橫曲線亦宜偏左，避免與（詞）字草寫（同）混淆。

希	者	仁	眾	俗	流
字上（爻）的標草符號爲（戈），字下（巾）的標草符號爲（丂），上下直接連結。歷代書法名家常書寫作（希）。	字上（耂）標草書寫作（耂），字下（日）的標草符號爲（乛），上下直接連結裁省作（者）。	字左（亻）的標草符號爲（乚），字右（二）草寫作（二）。筆畫太少之字標草不需簡省，故常書寫作（仁）。	該字標草採孫過庭寫法書寫作（眾），歷代書法名家常書寫作（眾）。	字左（亻）的標草符號爲（乚），字右（谷）標草書寫作（俗）。歷代書法名家常書寫作（俗）。	字左（氵）的標草符號爲（氵），字右（㐬）標草書寫作（㐬）。歷代書法名家常書寫作（流）。

畏	多	人	者	仁	果
字上（田）的標草符號爲（ㄇ），字下（𧘇）標草書寫作（ひ）。歷代書法名家常書寫作（𧘇）。	該字標草書寫作（多）。	該字標草書寫作（人），該字造形可配合行氣採橫寬或高長而變化，線條力求靈活。	字上（耂）標草書寫作（耂），字下（日）的標草符號爲（レ），上下直接連結裁省作（考）。	字左（亻）的標草符號爲（し），字右（二）草作（こ）。筆畫太少之字標草不需簡省，故常書寫作（仁）。	該字標草書寫作（果）。歷代書法名家常書寫作（果）。

媚	不	色	諱	不	言
字左（女）的標草符號爲（女），字右（眉）標草書寫作（眉）。	該字標草書寫作（不）。	該字標草書寫作（色）。	字左（言）的標草符號爲（し），字右（韋）標草書寫作韋。該字與（偉）字草寫，可書寫作（諱），以利辨識。	該字標草書寫作（不）。	該字標草書寫作（言）。

好	限	無	仁	親	能
該字標草書寫作（好），歷代書法名家常書寫作（好）。	字左（阝）的標草符號為（乚），字右（艮）標草書寫作（艮）。	該字標草書寫作（芝），字上（無）的標草符號為（四）。	字左（亻）的標草符號為（乚），字右（二）草作（二）。筆畫太少之字標草不需簡省，故常書寫作（仁）。	字左（亲）的標草符號為（毛），字右（見）草寫作（見）。歷代書法名家常書寫作（親）。	字左（自）的標草符號為（子），字右（㇉）的標草符號為（㇉），左右直接連結。

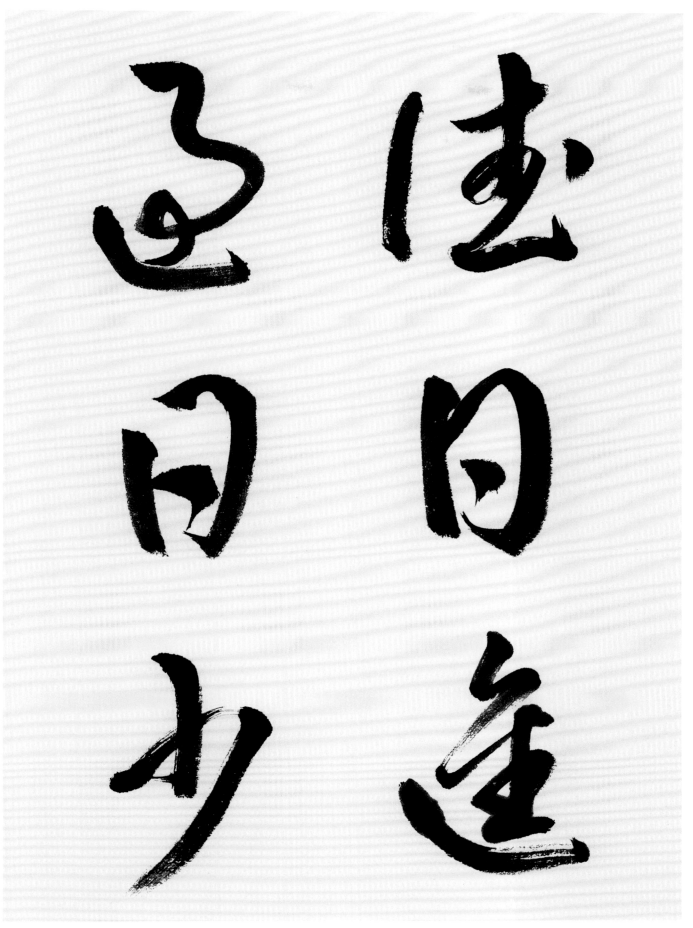

字左（彳）的標草符號為（丶），字右（惠）的標草符號為（玄）。該字末筆點畫務必明確，避免與（往）字草寫（徍）混淆。歷代書法名家常書寫作（徳）。

德	日	進	過	日	少
該字標草書寫作（彐）或（日）。	該字標草書寫作（彐）或（日）。	字上（隹）草寫作（隹），字下（辶）的標草符號為（乀），上下連結書寫作（进）。	字上（咼）標草書寫作（叧），字下（辶）的標草符號為（乀）。	該字標草書寫作（彐）或（日）。	該字標草書寫作（少）。

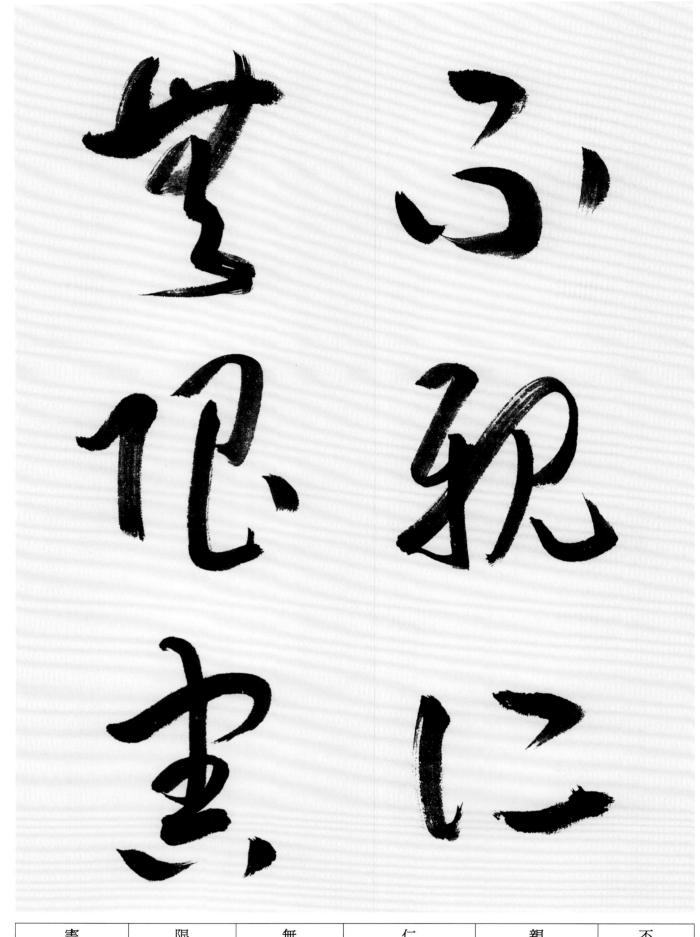

害	限	無	仁	親	不
字上（宀）的標草符號爲（宀），字下（舌）標草書寫作（舌），上下連結裁省作（宔）。	字左（阝）的標草符號爲（阝），字右（艮）的標草符號爲（艮）。	該字標草書寫作（無），字上（無）的標草符號爲（無）。	字左（亻）的標草符號爲（亻），字右（二）草寫作（二）。筆畫太少之字標草不需簡省，故常書寫作（仁）。	字左（亲）的標草符號爲（亲），字右（見）草寫作（見）。歷代書法名家常書寫作（親）。	該字標草書寫作（不）。

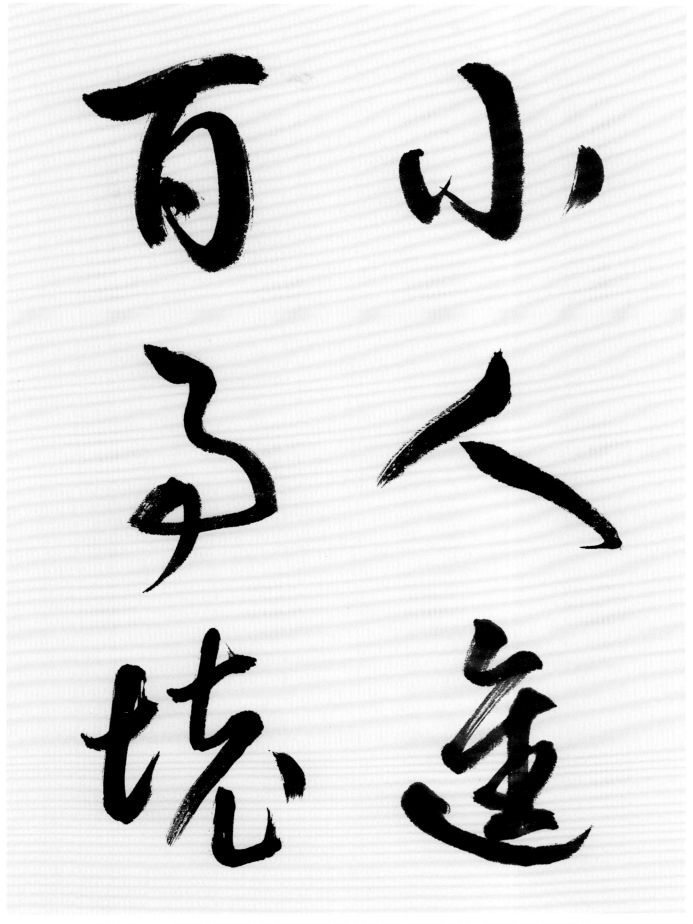

壞	事	百	進	人	小
字左（土）的標草符號為（土），字右（裏）標草書寫作（裏）。歷代書法名家常書寫作（壞或壞）。	該字標草書寫作（子），末筆宜短而左彎，若向下延伸作（子），即是予字的草寫，不可混淆。	該字標草書寫作（百）。	字上（隹）草寫作（隹），字下（辶）的標草符號為（辶），上下連結書寫作（進）。	該字標草書寫作（人），該字造形可配合行氣採橫寬或高長而變化，線條力求靈活。	該字標草書寫作（小）。

	文	學
	該字標草書寫作（又），末筆可連筆書寫，亦可獨立一筆。	字上（臼）的標草符號爲（ヨ），字下（子）草寫作（子），上下直接連結裁省作（字）。歷代書法名家常書寫作（學）。

文	學	但	行	力	不
該字標草書寫作（又），末筆可連結書寫，亦可獨立一筆。	字上（𦥑）的標草符號爲（⺍），字下（子）草作（子），上下直接連結裁省作（孚）。歷代書法名家常書寫作（學）。	字左（亻）的標草符號爲（し），字右（旦）標草書寫作（旦）。歷代書法名家常書寫作（旦）。	字左（彳）的標草符號爲（し），字右（亍）標草書寫作（乃）。	該字標草書寫作（力），該字可採橫寬或高長造形而變化，末筆一撇，宜避免與右側左彎線條平行。	該字標草書寫作（不）。

長	浮	華	成	何	人
該字標草書寫作（毛）。	字左（氵）的標草符號爲（冫），字右（孚）標草書寫作（孚）。	字上（廿）的標草符號爲（屮），字下（華）標草書寫作（華），上下連結裁省作（華）。歷代書法名家常書寫作（華）。	該字標草書寫作（成）。歷代書法名家常書寫作（成）。	字左（亻）的標草符號爲（丨），字右（可）標草書寫作（可）。	該字標草書寫作（人），該字造形可配合行氣採橫寬或高長而變化，線條力求靈活。

文	學	不	行	力	但
該字標草書寫作（又），末筆可連結書寫，亦可獨立一筆。	字上（朗）的標草符號為（ツ）字下（子）草寫作（子），上下直接連結裁省作（学）。歷代書法名家常書寫作（学）。	該字標草書寫作（ふ）。	字左（彳）的標草符號為（し）字右（亍）標草書寫作（う）。	該字標草書寫作（力），該字可採橫寬或高長造形而變化，末筆一撇，宜避免与右側左彎線條平行。	字左（亻）的標草符號為（レ），字右（旦）標草書寫作（旦）。歷代書法名家常書寫作（但）。

真	理	昧	見	己	任
該字標草書寫作（真）。	字左（王）的標草符號為（王），字右（里）標草書寫作（里）。	字左（日）的標草符號為（日），字右（未）標草書寫作（未）。	該字標草書寫作（見）。	該字標草書寫作（己）。	字左（亻）的標草符號為（し），字右（壬）標草書寫作（壬）。

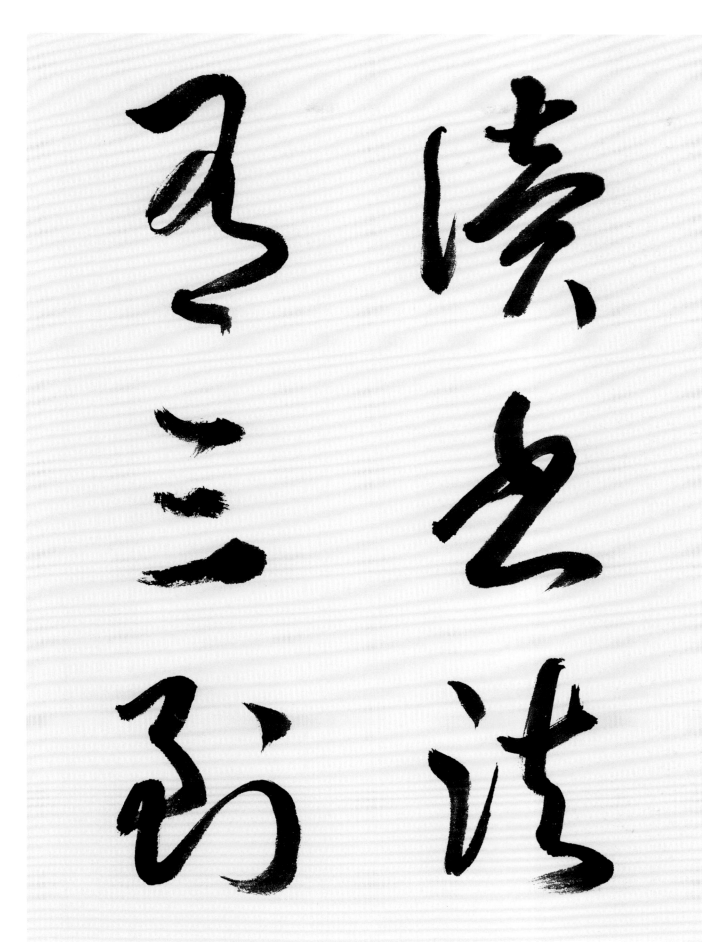

讀	書	法	有	三	到
字左（言）的標草符號為（し），字右（賣）標草書寫作（売）。歷代書法名家常書寫作（凟）。	該字標草書寫作（书）。	字左（氵）的標草符號為（冫），字右（去）標草書寫作（き）。	該字標草書寫作（み），第一筆橫畫完成後，往左下方彎斜，再抬筆連結（月）的草寫（る）。	該字標草書寫作（三）。	字左（至）的標草符號為（み），字右（刂）的標草符號為（刂），左右直接連結，末筆點畫可省。

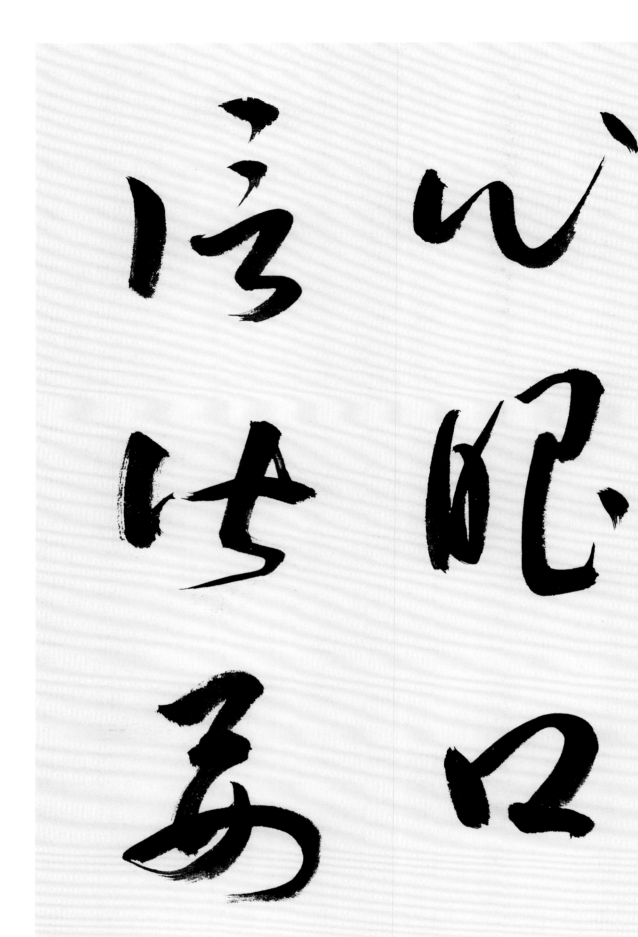

要	皆	信	口	眼	心
字上（西）的標草符號為（彐），字下（女）標草書寫作（め）。歷代書法名家常書寫作（あ）。	該字標草書寫作（は）。	字左（亻）的標草符號為（し），字右（言）標草書寫作（ミ）。	該字標草書寫作（ロ）。	字左（目）的標草符號為（日），字右（艮）標草書寫作（飞）。	該字標草書寫作（ぶ）。

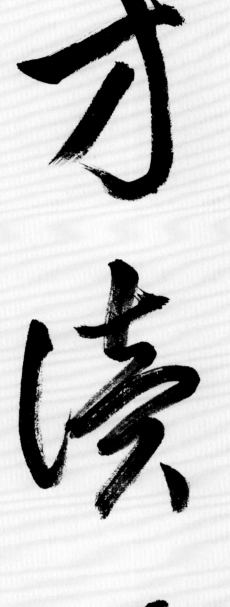

彼	慕	勿	此	讀	方
字左（彳）的標草符號爲（し），字右（皮）標草書寫作（皮）。該字左右不宜連結，避免與單字（皮）的草寫（皮）混淆。	字上（艹）的標草符號爲（ㄥ），字中（旲）的標草符號爲（屮），字下（小）的標草符號爲（𢭫），三者連結書寫作（慕）。	該字標草書寫作（勿），字中兩撇宜避免平行。	字左（止）草寫作（し），字右（匕）的標草符號爲（七），左右連結裁省作（此）。歷代書法名家常書寫作（此）。	字左（言）的標草符號爲（し），字右（賣）標草書寫作（毒）。歷代書法名家常書寫作（讀）。	該字標草書寫作（才）。

起	勿	彼	終	未	此
字上（巳）的標草符號爲（已），字下（走）的標草符號爲（乏）。	該字標草書寫作（勿），字中兩撇宜避免平行。	字左（彳）的標草符號爲（彳），字右（皮）標草書寫作（皮）。該字左右不宜連結，避免與單字（皮）的草寫（皮）混淆。	字左（糸）的標草符號爲（纟），字右（冬）標草書寫作（冬），左右連結裁省作（终）。	該字標草書寫作（未）。	字左（止）草寫作（𢀖），字右（匕）的標草符號爲（匕），左右連結裁省作（此），左右連結裁省作（此）。歷代書法名家常書寫作（此）。

寬 為 見

學 用 功

功	用	緊	限	爲	寬
該字標草書寫作（功）。	該字標草書寫作（用）。	字上（臤）標草書寫作（臤），字下（糸）的標草符號為（糸），字上下連結裁省作（緊）。歷代書法名家常書寫作（緊）。	字左（阝）的標草符號為（阝），字右（艮）草寫作（艮）。	該字標草書寫作（為）。	字上（宀）的標草符號為（宀），字下（莧）標草書寫作（莧）。

工	夫	到	滯	塞	通
該字標草書寫作（工）。	該字標草書寫作（夫）。	字左（至）的標草符號為（至），字右（刂）的標草符號為（刂），左右直接連結，末筆點畫可省。	字左（氵）的標草符號為（氵），字右上（世）的標草符號為（凸），字右標草書寫作（帶）。歷代書法名家常書寫作（滯）。	字上（宀）標草書寫作（宀），字下（基）標草書寫作（基）。上下連結書寫作（塞）。歷代書法名家常書寫作（塞）。	字上（角）標草書寫作（角），字下（辶）的標草符號為（辶）。歷代書法名家常書寫作（通）。

記	札	隨	疑	有	心
字左（言）的標草符號為（ㄟ），字右（己）標草書寫作（己）。歷代書法名家常書寫作（記）。	字左（木）的標草符號為（ㄨ），字右（乚）標草書寫作（乚）。	字左（阝）的標草符號為（ㄋ），字右（道）標草書寫作（ㄋ）。	字左（矣）的標草符號為（失），字右（是）的標草符號為（ㄋ），左右直接連結裁省作（疑）。歷代書法名家常書寫作（疑）。	該字標草書寫作（ㄞ），第一筆橫畫完成後，往左下方彎斜，再抬筆連結（月）的草寫（ㄡ）。	該字標草書寫作（ㄟ），單字不可採標草符號（ㄟ）表現。

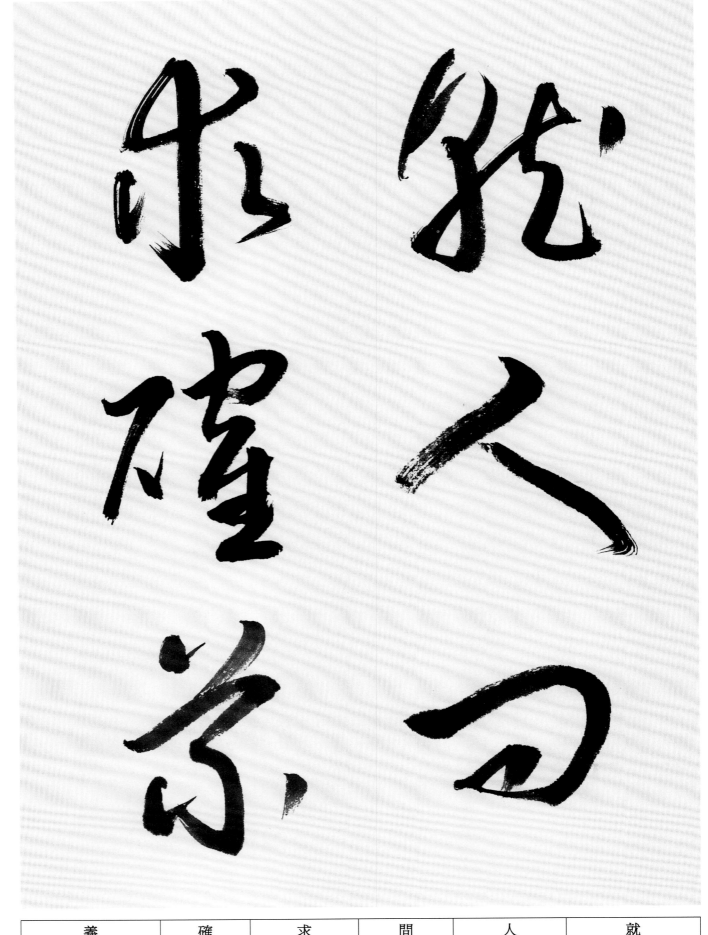

字左（京）的標草符號爲（言），字右（尤）標草書寫作（尤），左右直接連結書寫作（就）。歷代書法名家常書寫作（就）。

該字標草書寫作（人），該字造形可配合行氣採橫寬或高長而變化，線條力求靈活。

字上（門）的標草符號爲（冂），字下（口）標草書寫作（冂）。

義	確	求	問	人	就
字上（羊）的標草符號爲（丷），字下（我）標草書寫作（我）。上下連結裁省作（义），歷代書法名家常書寫作（义）。	字左（石）的標草符號爲（石），字右（隺）標草書寫作（隺）。	該字標草書寫作（求），字下（水）的標草符號爲（氺）。該字書寫時，第一筆橫畫可由右向左運行。	字上（門）的標草符號爲（冂），字下（口）標草書寫作（冂）。	該字標草書寫作（人），該字造形可配合行氣採橫寬或高長而變化，線條力求靈活。	字左（京）的標草符號爲（言），字右（尤）標草書寫作（尤），左右直接連結書寫作（就）。歷代書法名家常書寫作（就）。

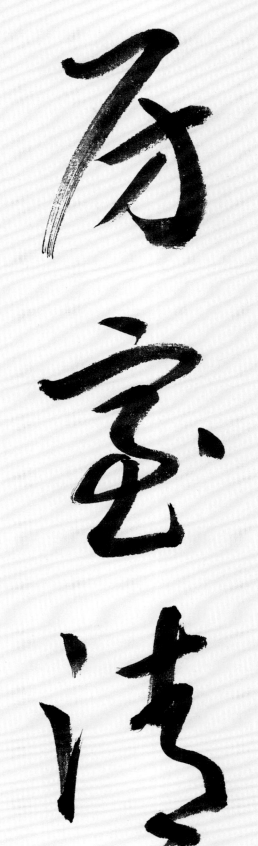

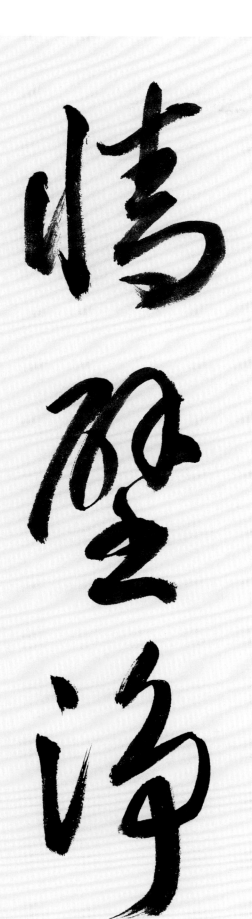

房	室	清	牆	壁	淨
字上（戶）的標草符號爲（ㄱ），字下（方）標草書寫作（方）。上下連結書寫作（房）。	字上（宀）的標草符號爲（宀），字下（至）標草書寫作（至）。	字左（氵）的標草符號爲（氵），字右（青）標草書寫作（青）。	字左（爿）的標草符號爲（ㄔ），字右（嗇）標草書寫作（嗇）。歷代書法名家常書寫作（牆）。	字上左（尸）的標草符號爲（尸），字上右（辛）的標草符號爲（辛），上下連結書寫作（壁）。	字左（氵）的標草符號爲（氵），字右（爭）標草書寫作（爭）。

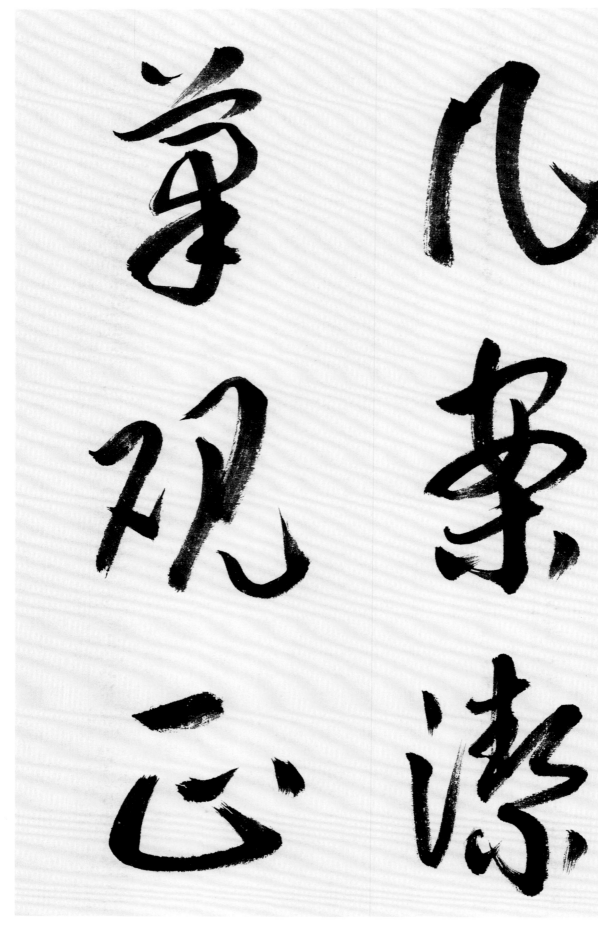

正	硯	筆	潔	案	几
該字標草書寫作（正）。	字左（石）的標草符號為（石），字右（見）標草書寫作（見）。	字上（竹）標草書寫作（竹），字下（聿）的標草符號為（聿），上下直接連結裁省作（筆）。	字左（氵）的標草符號為（氵），字右（絜）標草書寫作（絜）。左右連結裁省作（潔）。	字上（安）標草書寫作（安），字下（木）標草書寫作（木），上下直接連結。	該字標草書寫作（几）。該字同（幾），亦可書寫作（几）。

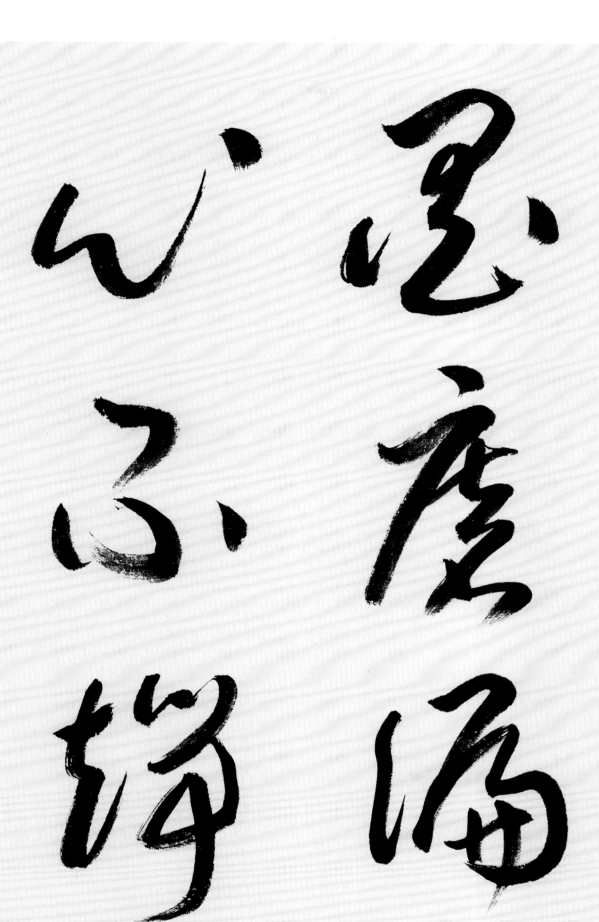

端	不	心	偏	磨	墨
字左（立）的標草符號爲（立），字右（端）標草書寫作（端）。歷代書法名家常書寫作（端）。	該字標草書寫作（不）。	該字標草書寫作（心），單字不可採標草符號（心）表現。	字左（亻）的標草符號爲（亻），字右（扁）標草書寫作（扁）。	字上（麻）的標草符號爲（龙），字下（石）標草書寫作（龙），上下連結書寫作（磨）。歷代書法名家常書寫作（磨）。	該字標草書寫作（墨），歷代書法名家常書寫作（墨），歷或（墨）。

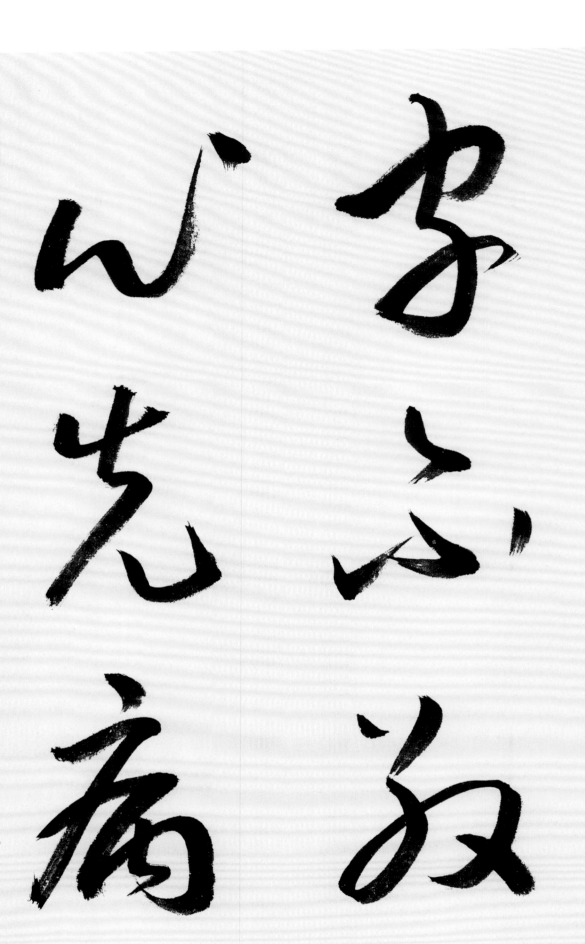

病	先	心	敬	不	字
字上（疒）的標草符號為（疒），字下（丙）標草書寫作（丙），字下（丙）上下直接連結裁省作（病）。歷代書法名家常書寫作（病）。	該字標草書寫作（先）。	該字標草書寫作（心），單字不可採標草符號（宀）表現	字左（苟）標草書寫作（苟），字右（攵）的標草符號為（又）。歷代書法名家常以（敬）表現。若書寫作（敬），則為（散）字的草寫。	該字標草書寫作（不）。	字上（宀）的標草符號為（宀），字下（子）標草書寫作（子），字下（子）上下直接連結裁省作（字）。歷代書法名家常書寫作（字）。

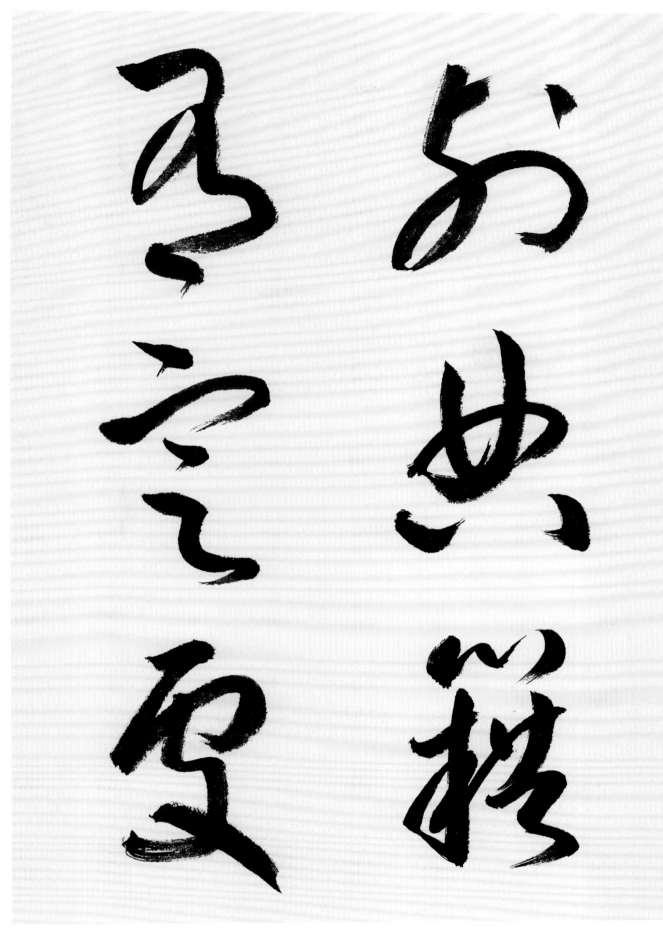

列	典	籍	有	定	處
字左（歹）的標草符號為（歹），字右（刂）的標草符號為（乚），左右直接連結。	字上（曲）標草書寫作（㣾），字下（八）標草書寫作（乚），上下直接連結裁省作（典）。歷代書法名家常書寫作（典）或（典）。	字上（竹）的標草符號為（乚），字下左（耒）的標草符號為（耒），字下右（昔）標草書寫作（生），字下右（昔）標草書寫作（耤）。歷代書法名家常書寫作（耤）。	該字標草書寫作（㣾），第一筆橫畫完成後，往左下方彎斜，再抬筆連結（月）的草寫（㣾）。	字上（宀）的標草符號為（宀），字下（疋）標草書寫作（疋）該字末筆宜向右下方斜出，避免與（宜）字的草寫（宜）混淆。	字上（虍）的標草符號為（虍），字下（処）標草書寫作（乙），上下連結裁省作（處）。歷代書法名家常書寫作（處）。

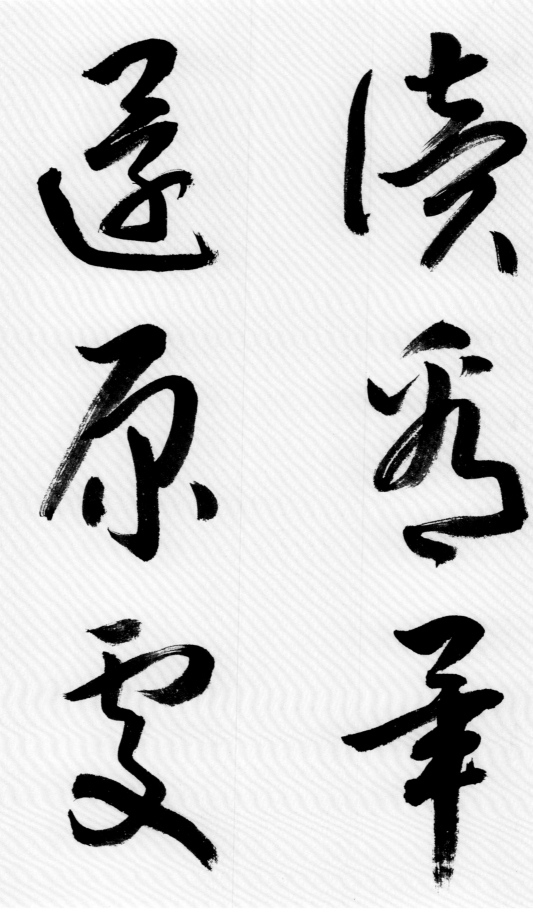

字左（言）的標草符號爲（し），字右（賣）標草書寫作（麦）。歷代書法名家常書寫作（讀）。

字上（手）的標草符號爲（乑），字下（目）標草書寫作（阝）。上下連結裁省作（看）。歷代書法名家常書寫作（看）。

字上（日）的標草符號爲（ㄗ），字下（廾）標草書寫作（丯）。該字與（量）字草寫（丯）近似，應避免混淆。

處	原	還	畢	看	讀
字上（虍）的標草符號爲（ㄐ），字下（処）標草書寫作（�33），上下連結裁省作（雩）。歷代書法名家常書寫作（雩）。	該字標草書寫作（原）。	字上（罒）標草書寫作（ㄗ），字下（辶）的標草符號爲（ㄟ）。	字上（日）的標草符號爲（ㄗ），字下（廾）標草書寫作（丯）。該字與（量）字草寫（丯）近似，應避免混淆。	字上（手）的標草符號爲（乑），字下（目）標草書寫作（阝）。上下連結裁省作（看）。歷代書法名家常書寫作（看）。	字左（言）的標草符號爲（し），字右（賣）標草書寫作（麦）。歷代書法名家常書寫作（讀）。

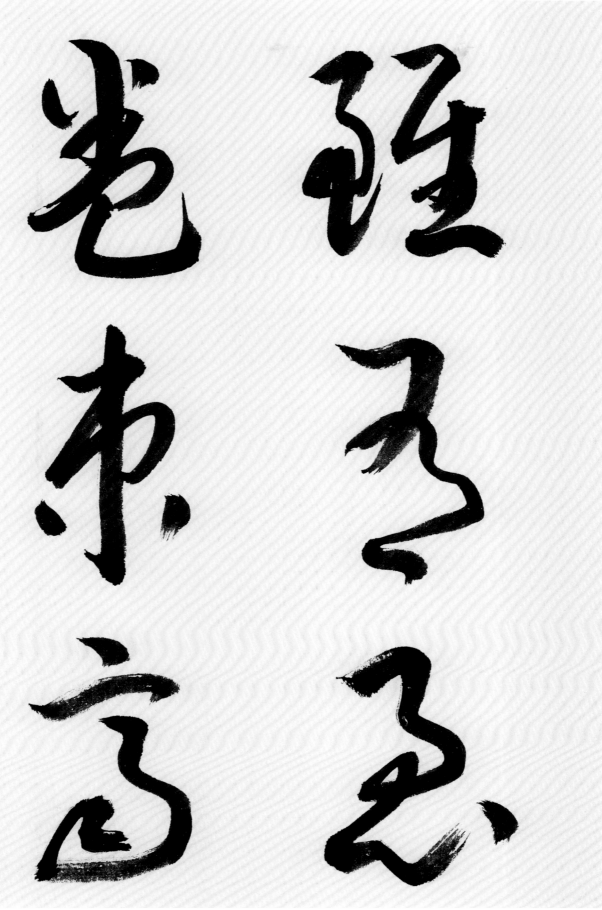

齊	束	卷	急	有	雖
該字標草書寫作（齊）。末筆二畫宜明確，避免與（高）字的草寫（高）混淆。	該字標草書寫作（束）。	字上（类）的標草符號爲（主），字下（已）標草書寫作（已），上下連結裁省作（卷）。歷代書法名家常書寫作（卷）。	字上（刍）標草書寫作（刍）或（刍）、字下（心）的標草符號爲（心）。該字第一筆點畫省略時，（心）的草寫不宜作（一），避免與（至）的草寫（至）混淆。	該字標草書寫作（有），第一筆橫畫完成後，往左下方彎斜，再抬筆連結（月）的草寫（月）。	字左（虽）的標草符號爲（虽），字右（隹）標草書寫作（隹）。

該字標草書寫作（），第一筆橫畫完成後，往左下方彎斜，再抬筆連結（月）的草寫（）。

之	補	就	壞	缺	有
該字標草書寫作（乙）。	字左（衣）的標草符號為（礻），字右（甫）標草書寫作（甫），左右直接連結。	字左（京）的標草符號為（京），字右（尤）標草書寫作（尤），左右直接連結書寫作（就）。歷代書法名家常書寫作（就）。	字左（土）的標草符號為（土），字右（襄）標草書寫作（袁）。歷代書法名家常書寫作（壞或坏）。	字左（缶）的標草符號為（毛），字右（夬）標草書寫作（夬），左右直接連結。歷代書法名家常書寫作（缺）。	該字標草書寫作（乥），第一筆橫畫完成後，往左下方彎斜，再抬筆連結（月）的草寫（乥）。

該字標草書寫作（飞）或（飞）。歷代書法名家常書寫作（飞）。

字上（耳）草書作（弘），字下（壬）的標草書寫作（壬）。上下直接連結裁省作（垩）。該字第一筆橫畫之下三點畫，應避免等距或同形。

視	勿	屏	書	聖	非
字左（礻）的標草符號為（礻），字右（見）標草書寫作（見）。	該字標草書寫作（勿）字中兩撇宜避免平行。	字上（尸）的標草符號為（尸），字下（幵）標草書寫作（屏）。	該字標草書寫作（书）。	字上（耳）草書作（弘），字下（壬）的標草書寫作（壬）。上下直接連結裁省作（垩）。該字第一筆橫畫之下三點畫，應避免等距或同形。	該字標草書寫作（飞）或（飞）。歷代書法名家常書寫作（飞）。

字上（艹）的標草符號爲（宀），字下（微）標草書寫作（叙）。歷代書法名家常書寫作（薇）。

字左（耳）的標草符號爲（王），字右（悤）標草書寫作（冘）。歷代書法名家常書寫作（聰）。

字左（日）的標草符號爲（日），字右（月）的標草符號爲（刂）。

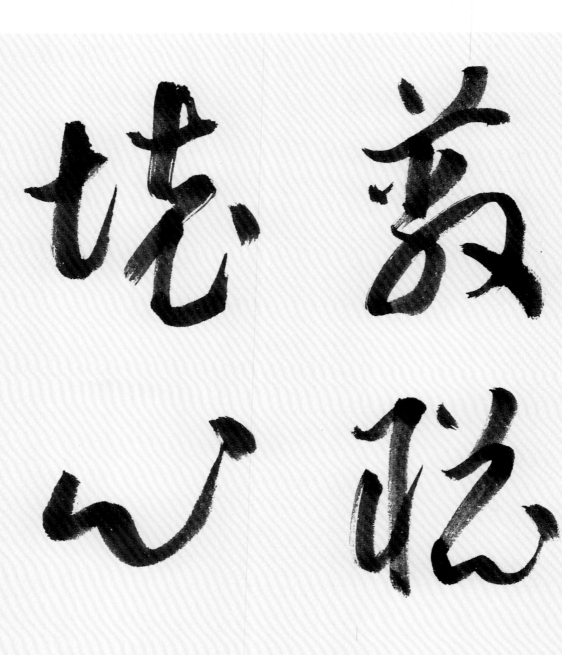

字左（土）的標草符號爲（七），字右（襄）標草書寫作（志）。歷代書法名家常書寫作（坯或坯）。

該字標草書寫作（心），單字不可採標草符號（一）表現。

字上（士）標草書寫作（七），字下（心）的標草符號爲（心）。

志	心	壞	明	聰	薇
字上（士）標草書寫作（七），字下（心）的標草符號爲（心）。	該字標草書寫作（心），單字不可採標草符號（一）表現。	字左（土）的標草符號爲（七），字右（襄）標草書寫作（志）。歷代書法名家常書寫作（坯或坯）。	字左（日）的標草符號爲（日），字右（月）的標草符號爲（刂）。	字左（耳）的標草符號爲（王），字右（悤）標草書寫作（冘）。歷代書法名家常書寫作（聰）。	字上（艹）的標草符號爲（宀），字下（微）標草書寫作（叙）。歷代書法名家常書寫作（薇）。

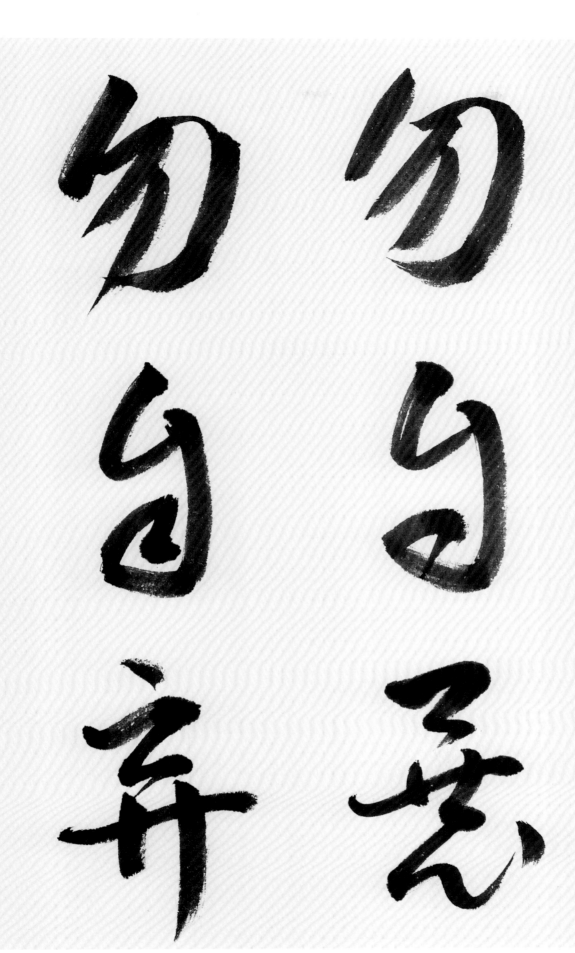

勿	自	暴	勿	自	棄
該字標草書寫作（勿），字中兩撇宜避免平行。	該字標草書寫作（自）。歷代書法名家常書寫作（自）。	字上（日）的標草符號為（口），字下（恭）標草書寫作（恭）。歷代書法名家常書寫作（恭）。	該字標草書寫作（勿），字中兩撇宜避免平行。	該字標草書寫作（自）。歷代書法名家常書寫作（自）。	該字標草書寫作（弃）。歷代書法名家常書寫作（弃）或（弃）。

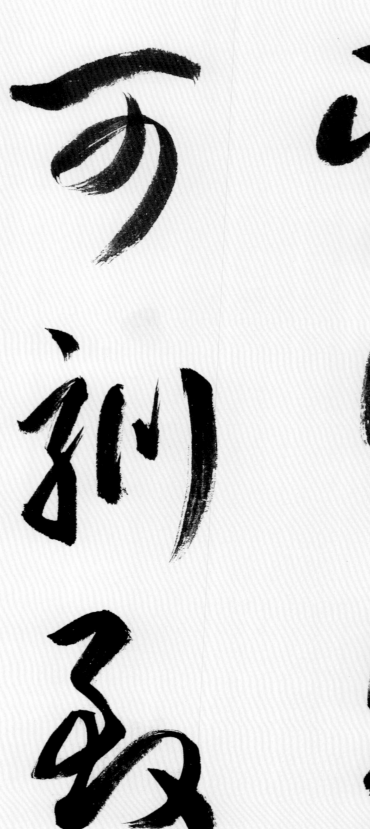

致	馴	可	賢	與	聖
字左（至）標草書寫作（ ），字右（夊）的標草符號為（又），左右直接連結。歷代書法名家常書寫作（ ）。	字左（馬）的標草符號為（ ），字右（川）標草書寫作（ ）。	該字標草書寫作（ ）。	字上左（臣）標草書寫作（レ），字上右（又）的標草符號為（ ），字下（貝）的標草符號為（ ），三者連結裁省作（ ）。	該字標草書寫作（ ）。歷代書法名家常書寫作（ ）。	該字標草書寫作（ ）。歷代書法名家常書寫作（ ）。字上左（耴）草寫作（而），字下（壬）的標草書寫作（壬）。上下直接連結裁省作（ ）。該字第一筆橫畫之下三點畫，應避免等距或同形。

筆劃檢字表

以下為部首檢字表（直式，數字為頁碼，上為十位、下為個位）。

高38 恐37 益18 真17 氣18 奚60 借99 倘95 鬥91 倚32 容90 家83 俱75 紐68 兼64 時63 眠90 起69 乘52 馬79 恭55 退58 能45

惜60 移65 問17 祭68 處15 常18 晝53 羞53 晨24 責20 教11 眾36 規12 敘23 **十一劃** 缺14 原32 病10 案78 記85 書85 浮69 害62 恩19

須89 **十二劃** 棄18 畢18 偏17 清17 通17 終17 眼67 理65 婢54 速41 欲38 貧49 望38 唯32 莫33 惟30 焉09 偷09 孰09 將85 略14 執85 深88 從85 淨72

貴45 結67 朝63 視59 進85 猶53 揖03 尊49 飲74 絕86 悲25 喪42 復41 貽07 惡14 無40 順15

媚59 然53 報50 喜49 富33 辜33 揜33 善29 閒08 短57 舒07 詞07 詐04 揚48 堂51 場16 虛63 棱30 揭59 跛08 最77 揀75 循62 華72

圓74 頓66 亂66 置65 溺62 遇26 路66 睦73 誠38 號05 過18 傷35 道33 業18 溫84 敬64 愛10 聖04 **十三劃** 硯48 筆85 就32

輒62 漱61 聞18 對06 稱57 語85 輕55 盡58 嘗04 **十四劃** 馴08 補84 義76 塞64 勢54 慈33 愈04 新32 誓26 載72 飾31 損16 當36 傳96 話68 搖66

憎24 德61 憂33 緩27 餘95 **十五劃** 疑55 滯71 僕51 禍14 厭24 貌48 漸09 遠66 齊58 管56 說91 箕61 端72 緊63 與54

學65 親55 **十六劃** 暴29 蔽14 墨77 確76 慕49 諂61 增32 諒09 樂05 慼05 糊75 模64 誰33 僻52 鬧18 寬86 踞65 踐40 醉78 適67 潔54 履47 諸56 賢24

醜72 趨54 聲46 雖86 應52 總36 **十七劃** 磨77 壁79 諱75 曉09 諾05 錯08 器71 闈79 擇65 盥91 遲04 撻78 隨55 諫78 擅57

壞63 類26 藝18 關10 簾77 藥12 難29 懶08 **十九劃** 擾33 覆26 歸66 轉76 髀68 穢40 騎10 禮50 離20 藏15 謹08 **十八劃** 聰86 牆72 雖24 虧16 縱09 還91

攬15 變32 **二十三劃** 讀18 驕27 彎19 聽33 **二十二劃** 譽89 躋06 襪04 **二十一劃** 籍13 勸41 礪17 警18 觸84

弟子規全文

總敘
弟子規 聖人訓　首孝弟 次謹信
汎愛眾 而親仁　有餘力 則學文

孝

父母呼 應勿緩　父母命 行勿懶
父母教 須敬聽　父母責 須順承
冬則溫 夏則清　晨則省 昏則定
出必告 反必面　居有常 業無變
事雖小 勿擅為　苟擅為 子道虧
物雖小 勿私藏　苟私藏 親心傷
親所好 力為具　親所惡 謹為去
身有傷 貽親憂　德有傷 貽親羞
親愛我 孝何難　親憎我 孝方賢
親有過 諫使更　怡吾色 柔吾聲
諫不入 悅復諫　號泣隨 撻無怨
親有疾 藥先嘗　晝夜侍 不離床
喪三年 常悲咽　居處變 酒肉絕
喪盡禮 祭盡誠　事死者 如事生

弟

兄道友 弟道恭　兄弟睦 孝在中
財物輕 怨何生　言語忍 忿自泯
或飲食 或坐走　長者先 幼者後
長呼人 即代叫　人不在 己即到
稱尊長 勿呼名　對尊長 勿見能
路遇長 疾趨揖　長無言 退恭立
騎下馬 乘下車　過猶待 百步餘
長者立 幼勿坐　長者坐 命乃坐
尊長前 聲要低　低不聞 卻非宜
進必趨 退必遲　問起對 視勿移
事諸父 如事父　事諸兄 如事兄

謹

朝起早 夜眠遲　老易至 惜此時
晨必盥 兼漱口　便溺回 輒淨手
冠必正 紐必結　襪與履 俱緊切
置冠服 有定位　勿亂頓 致污穢
衣貴潔 不貴華　上循分 下稱家
對飲食 勿揀擇　食適可 勿過則
年方少 勿飲酒　飲酒醉 最為醜
步從容 立端正　揖深圓 拜恭敬
勿踐閾 勿跛倚　勿箕踞 勿搖髀
緩揭簾 勿有聲　寬轉彎 勿觸棱
執虛器 如執盈　入虛室 如有人
事勿忙 忙多錯　勿畏難 勿輕略
鬥鬧場 絕勿近　邪僻事 絕勿問
將入門 問孰存　將上堂 聲必揚
人問誰 對以名　吾與我 不分明
用人物 須明求　倘不問 即為偷
借人物 及時還　後有急 借不難

信

凡出言 信為先　詐與妄 奚可焉
話說多 不如少　惟其是 勿佞巧
奸巧語 穢污詞　市井氣 切戒之
見未真 勿輕言　知未的 勿輕傳
事非宜 勿輕諾　苟輕諾 進退錯
凡道字 重且舒　勿急疾 勿模糊
彼說長 此說短　不關己 莫閒管
見人善 即思齊　縱去遠 以漸躋
見人惡 即內省　有則改 無加警
唯德學 唯才藝　不如人 當自礪
若衣服 若飲食　不如人 勿生慼
聞過怒 聞譽樂　損友來 益友卻
聞譽恐 聞過欣　直諒士 漸相親
無心非 名為錯　有心非 名為惡
過能改 歸於無　倘揜飾 增一辜

愛眾

凡是人 皆須愛　天同覆 地同載
行高者 名自高　人所重 非貌高
才大者 望自大　人所服 非言大
己有能 勿自私　人所能 勿輕訾
勿諂富 勿驕貧　勿厭故 勿喜新
人不閒 勿事攪　人不安 勿話擾
人有短 切莫揭　人有私 切莫說
道人善 即是善　人知之 愈思勉
揚人惡 即是惡　疾之甚 禍且作
善相勸 德皆建　過不規 道兩虧
凡取與 貴分曉　與宜多 取宜少
將加人 先問己　己不欲 即速已
恩欲報 怨欲忘　報怨短 報恩長
待婢僕 身貴端　雖貴端 慈而寬
勢服人 心不然　理服人 方無言

親仁

同是人 類不齊　流俗眾 仁者希
果仁者 人多畏　言不諱 色不媚
能親仁 無限好　德日進 過日少
不親仁 無限害　小人進 百事壞

學文

不力行 但學文　長浮華 成何人
但力行 不學文　任己見 昧理真
讀書法 有三到　心眼口 信皆要
方讀此 勿慕彼　此未終 彼勿起
寬為限 緊用功　工夫到 滯塞通
心有疑 隨札記　就人問 求確義
房室清 牆壁淨　几案潔 筆硯正
墨磨偏 心不端　字不敬 心先病
列典籍 有定處　讀看畢 還原處
雖有急 卷束齊　有缺壞 就補之
非聖書 屏勿視　蔽聰明 壞心志
勿自暴 勿自棄　聖與賢 可馴致

編後語

中國草書文字是一種最能表達書家內在情感與藝術風貌的文字，由於草書結體複雜多變，書寫率性，初學者往往不易辨識，因此，降低了實用功能及學習興趣。蘭泉書會有幸在蔡行濤老師的指導下，認識了標準草書，因為標準草書係將我國歷代草書作一統整，文字的組織與結構多有相當的系統脈絡可循，可以減少辨識困難與書寫錯誤，所以大大提升了學習的便利和興趣。

老師經常提醒我們，書法的學習不應只在強調文字書寫的技巧，更應增進美感經驗、淨化心靈、陶鑄高尚的人格氣質。由於科技網際網路的興起，對於人與人之間的互動，以及人類的道德禮儀準則都產生了重大的影響與變化。此次老師採《弟子規》為範本，以標準草書書寫並作解析，就是希望大家能在認識標準草書的同時，也能重視優良的倫理道德，以達潛移默化的教化功能。

《弟子規》中確有部分文句的觀念與行為不合時宜，例如「號泣隨，撻無怨」、「路遇長，疾趨揖」、「長者立，幼勿坐」等等，在今日的日常生活中，其實已很難做到。然而《弟子規》所強調的是要培養一個人自發性的優雅禮節與高尚習性，即使物換星移、世代更替，今日社會大眾對建構良好的人際關係仍是給予高度的重視與期待。

此次有幸參與老師這本新書的編輯工作，不僅讓我們認識了標準草書部首符號的書寫和運用，並且透過了老師簡易的說明解析，了解到其他草書文字不同的結構特徵，收穫至為豐富。過程中對於《弟子規》中重複出現的單字要不要在檢字表中一一臚列？編輯同學曾有一番討論，最終決定各選三處頁碼為代表，提供查閱。另外也曾討論要不要編印《弟子規》釋文闡述？後以坊間已多宏篇鉅著，所以這個部分也就不再予以增列。在此，對老師在書藝以及為人方面給予我們的熱心指導與循循善誘，忝為蘭泉書會會長謹代表所有同學表達由衷的敬意與感謝。

民國一〇七年十二月　蘭泉書會會長　劉承鑫

國家圖書館出版品預行編目資料

標準草書弟子規書寫解析 / 蔡行濤著新北市：
蔡行濤, 民107.12
面； 公分

ISBN 978-957-43-6201-1（平裝）

1. 草書　2. 書法　3. 作品集

943.5　　　　　　　　　　　107021183

標準草書弟子規
解析 書寫

發　行　蔡行濤

出　版　蔡行濤

地　址　23741 新北市三峽區學成路三〇九號八樓

電子信箱　httsai36@yahoo.com.tw

平面計設　蔡伊婷

總編輯　劉承鑫

編　輯　史偉貞　李瑾瑜　莊元珣　梁雪珍　陳秀玉　陳瑤明　劉修宏

經銷商　嘉鎰圖書有限公司

地　址　22203 新北市深坑區北深路三段一五五巷九號五樓

電　話　02 - 2664 5366

傳　真　02 - 2664 5368

郵政劃播　19930995

攝影印刷　利全美術印刷製版有限公司

地　址　24156 新北市三重區力行路二段二十八號三樓

電　話　02 - 2981 8060

出版日期　中華民國一〇八年一月

定　價　壹仟伍佰元整